日野日出志 恐怖劇場

著：寺井廣樹

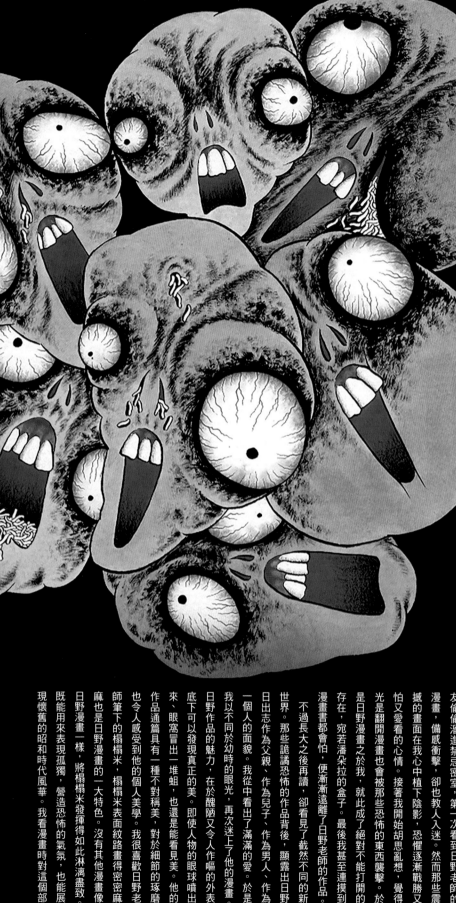

前言

寺井廣樹

日野日出志是恐怖漫畫界裡獨一無二的存在，他開拓了一條沒人走過的路。

從小就很迷恐怖或神秘事物的我，是在國小時邂逅了日野老師的作品。當時朋友家有一間大人警告我們「不可以進去」的房間，我們稱之為「禁忌密室」。裡頭收藏著大量日野老師的漫畫，每一本的封面都相當陰森駭人。我和朋友偷偷溜進禁忌密室，第一次看到日野老師的漫畫，備感衝擊，卻也教人入迷。然而那些震撼的畫面在我心中植下陰影，恐懼逐漸戰勝又怕又愛看的心情。接著我開始胡思亂想，覺得光是翻開漫畫也會被那些恐怖的東西襲擊。於是日野漫畫之於我，就此成了絕對不能打開的存在，宛若潘朵拉的盒子。最後我甚至連摸到漫畫書都會怕，便漸漸遠離了日野老師的作品。

不過長大之後再讀，卻看見了截然不同的新世界。那些詭譎恐怖的作品背後，顯露出日野日出志作為父親、作為兒子、作為男人、作為一個人的面貌。我從中看出了滿滿的愛。於是我以不同於幼時的眼光，再次迷上了他的漫畫。

日野作品的魅力，在於醜陋又令人作嘔的外表底下可以發現真正的美。即使人物的眼球噴出來、眼窩冒出一堆蛆，也還是能看見美。他的作品通篇具有一種不對稱美，對於細節的琢磨也令人感受到他的個人美學。我很喜歡日野老師筆下的榻榻米，榻榻米表面紋路畫得密密麻麻也是日野漫畫的一大特色。沒有其他漫畫像日野漫畫一樣，將榻榻米發揮得如此淋漓盡致。既能用來表現孤獨，營造恐怖的氣氛，也能展現懷舊的昭和時代風華。我看漫畫時對這個部

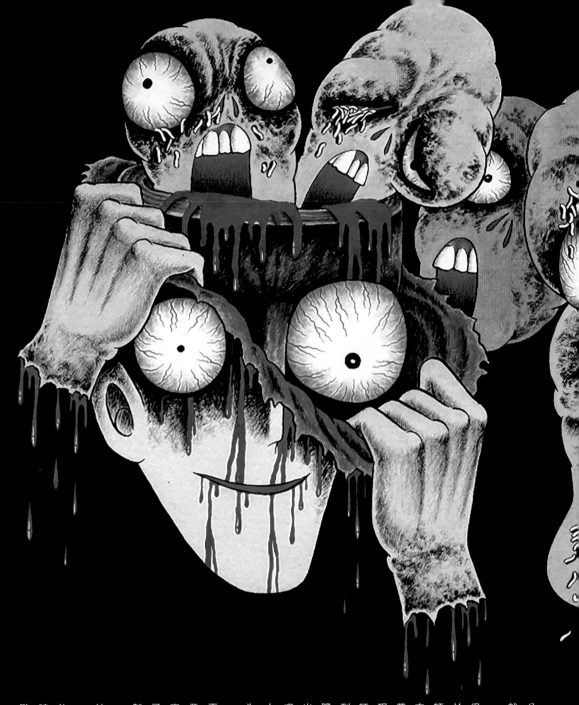

恐怖漫畫家日野日出志棄筆以來，已經過了很長的一段歲月。我不捨這般才能就此埋沒，於是兩年前登門拜訪日野老師。我原本想像老師本人就像他筆下的漫畫人物一樣，既孤獨又充滿瘋狂的氣息，實際見面才知道他是一位穿著體面、為人謙和，娶了位美麗夫人的紳士。現實與想像的落差令我大吃一驚。由於日野老師在我心中的地位形同歷史偉人，所以親眼看到他喝啤酒的模樣實在很不可思議。此後我斗膽與日野老師兩人三腳般合作，拍攝紀錄片、出繪本、創立日野製作公司。我負責企劃的零嘴「難吃棒」同樣請了日野老師幫忙設計包裝人物，而老師也因此再次受到大眾的關注。身為一名粉絲，還有什麼比這更高興的事情？

為何時至今日，日野日出志再掀狂潮，世人再次關注起日野作品？我認為是因為讀者重新發現日野作品詭異又強烈的聳動畫風背後，其實隱含著人類愛與美的本質。而日野日出志除了恐怖漫畫家的身分之外，還是一名有辦法繪製各種可愛角色的兒童繪本作家。如此不同的一面不僅打動了原本的粉絲，更吸引到新的粉絲。

本書將不遺餘力介紹日野日出志的個人魅力，他筆下的作品，以及未來的新計畫。請各位敬請期待日野日出志進入令和時代之後的全新挑戰。

分特別有興趣，以至於我現在光是看到榻榻米，就知道是出自哪一部作品了。

contents

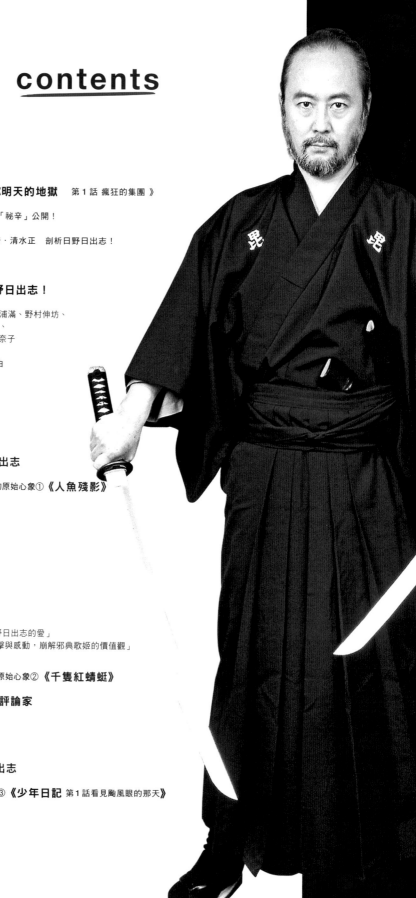

好啦，大夥兒……出發啦……

就這麼走著走著總有一天……

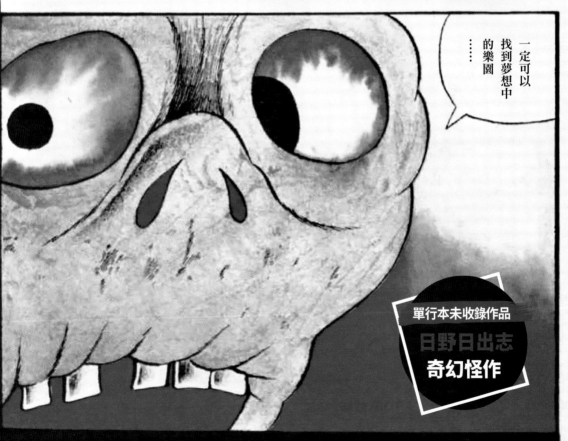

一定可以找到夢想中的樂園……

單行本未收錄作品
日野日出志
奇幻怪作

雖不知
昨日種種
明日仍得踏上
地獄之旅

今日向東
明日向西
隨波逐流
尋求極樂
是何因果
徘徊人世
不忍卒睹的
餓鬼草子

的地獄

第1話 瘋狂的集團

殺個片甲不留！我們早已無明日可言！

明天

日野日出志

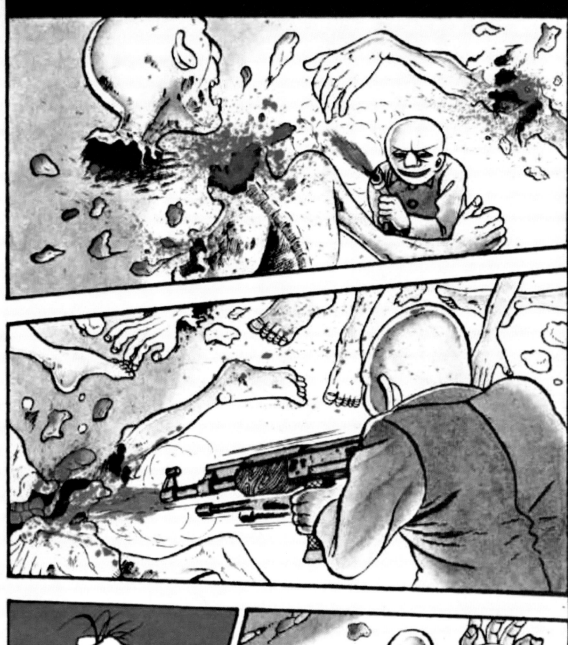
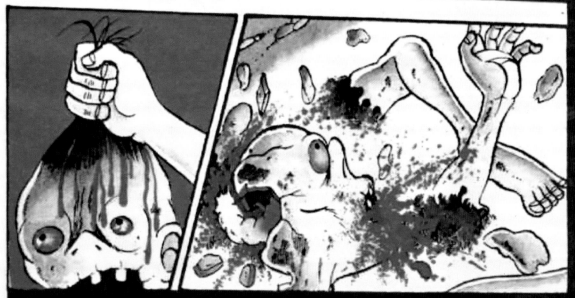

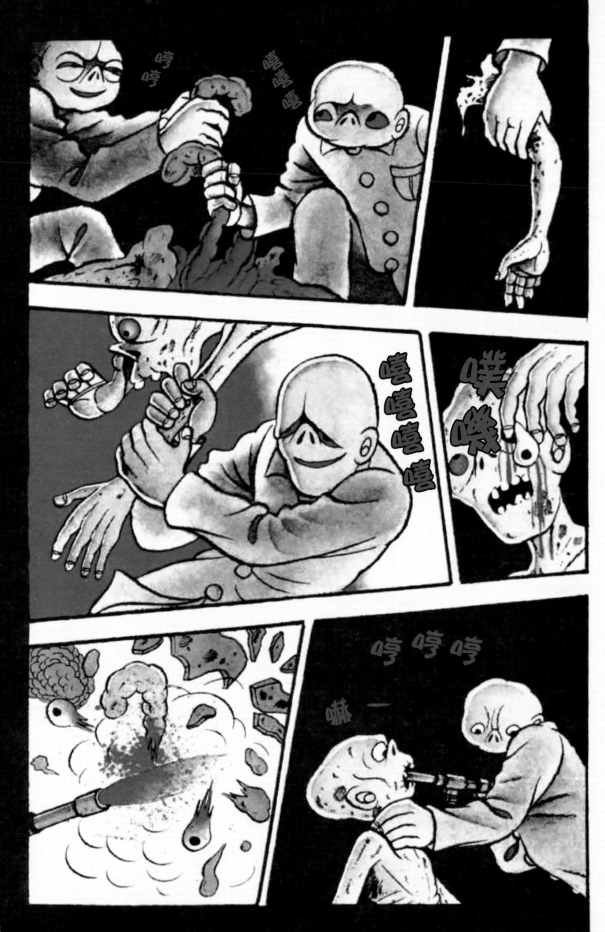

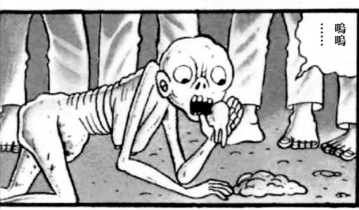

都這樣子了你還
想活下去嗎

嘩嘩嘩嘩

啊啊啊！

怎麼樣
你還
想要
活下
去嗎

求
你饒命

饒

嘶嘩嘩嘩嘩嘩

咻

看你這樣還
想不想活！

拜
拜託
別
殺我

還來啊
這女人
命真硬

噠噠
噠

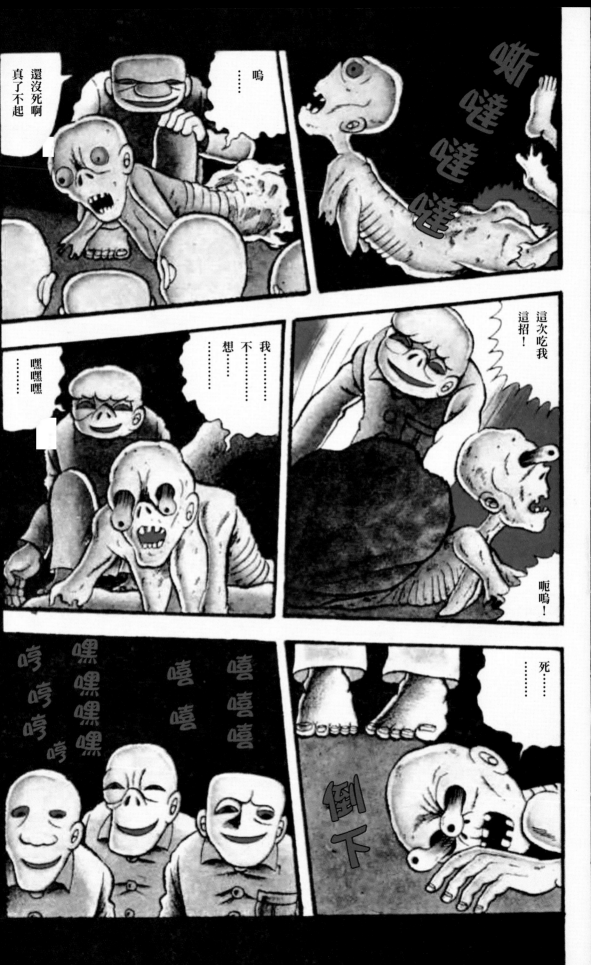

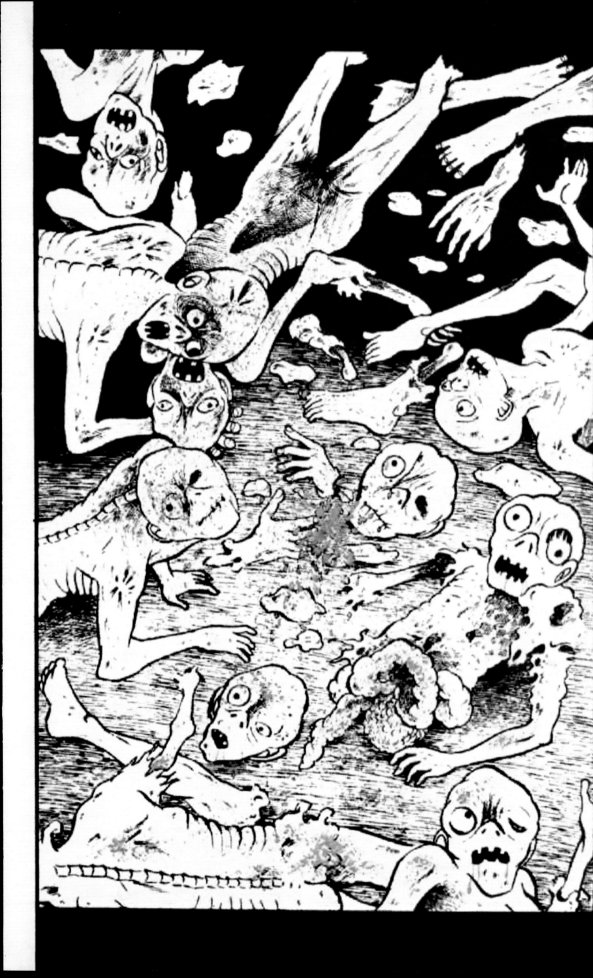

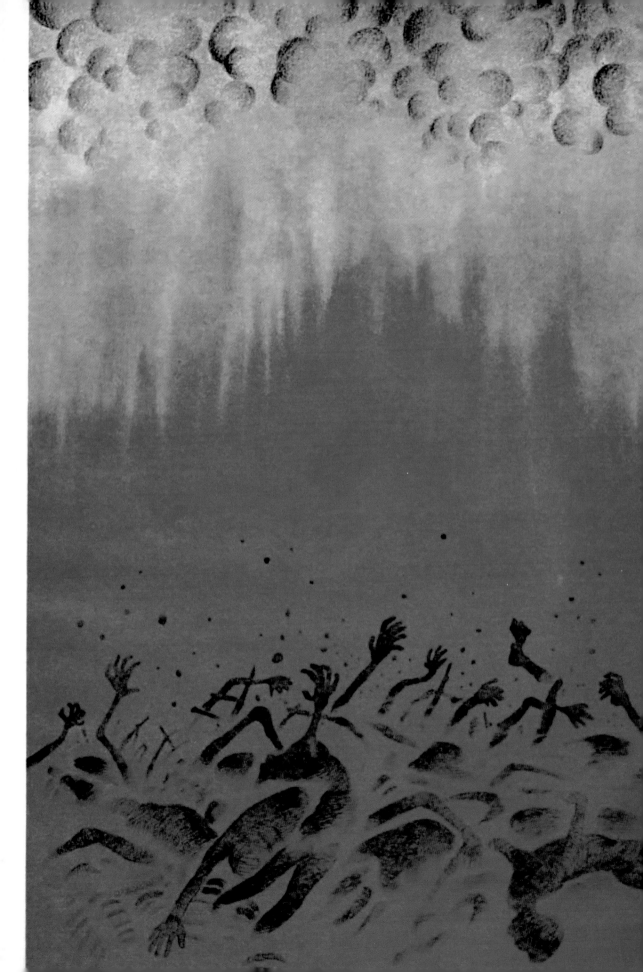

從地獄深淵

爬回陽間

然而眼前卻是

另一片地獄

雖然不知道

發生了什麼事

但這條命已經

死過一遍

今日日向東
明日日向西
漫無目的的
地獄之目的
反正我們
再無明日
至少死前
大幹一場

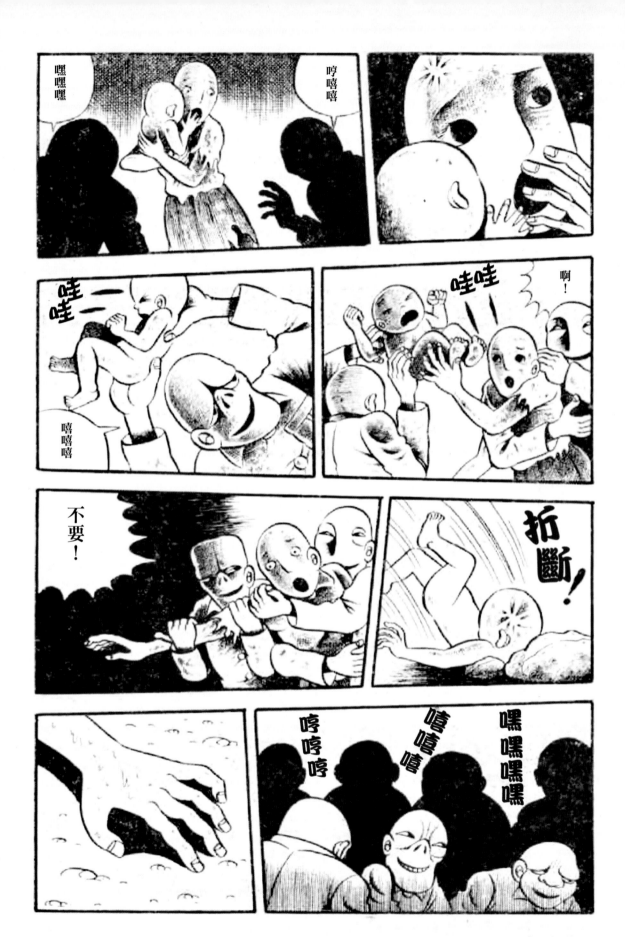

下～地獄吧
快墜入地獄　下～地獄吧
血海　火海　萬針山
亡者的哀號　你沒聽見嗎
下～地獄吧
下～地獄吧
快墜入地獄　深淵吧
火燒　水淹　大酷刑
人類啊
　　下地獄吧

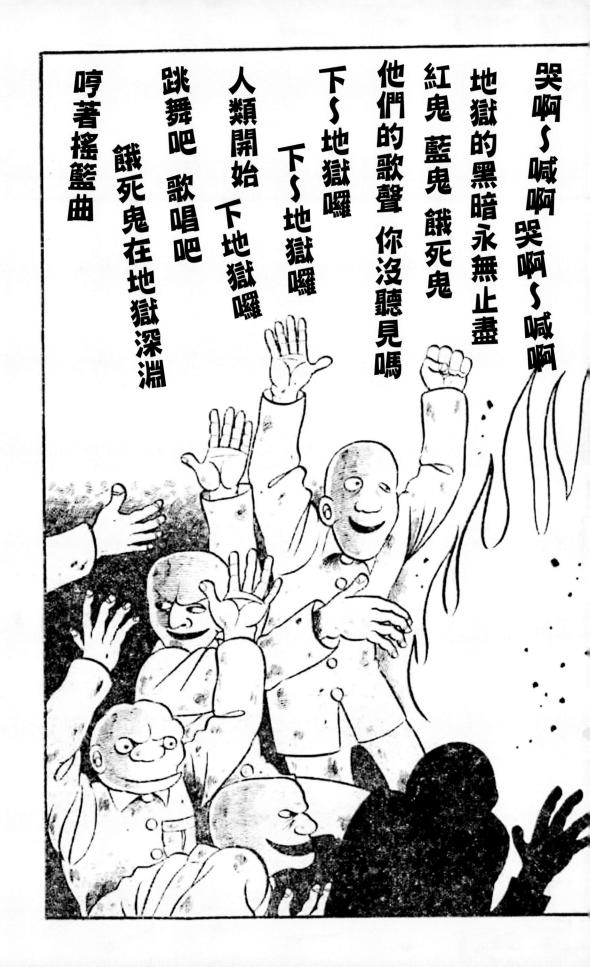

哼嘿嘿嘿
⋯⋯⋯⋯
到底要
怎麼著？

哼哼哼
反正不管
怎麼做
都是徒勞

我不都
告訴你
我正在
想還能
怎麼辦呀

汽油用完
之後也沒
法子囉

不過
這天氣
未免太熱
了吧

太陽實在
太大了
真要命

不過再這樣
枯等下去
事情也不會有
進展的

走到哪算到哪
想到哪做到哪

不如就先
走走看
走幾步
算幾步囉

既然如此
我們慢慢
往前走吧
哼嘿嘿嘿嘿⋯⋯

再會
多謝
照顧啦

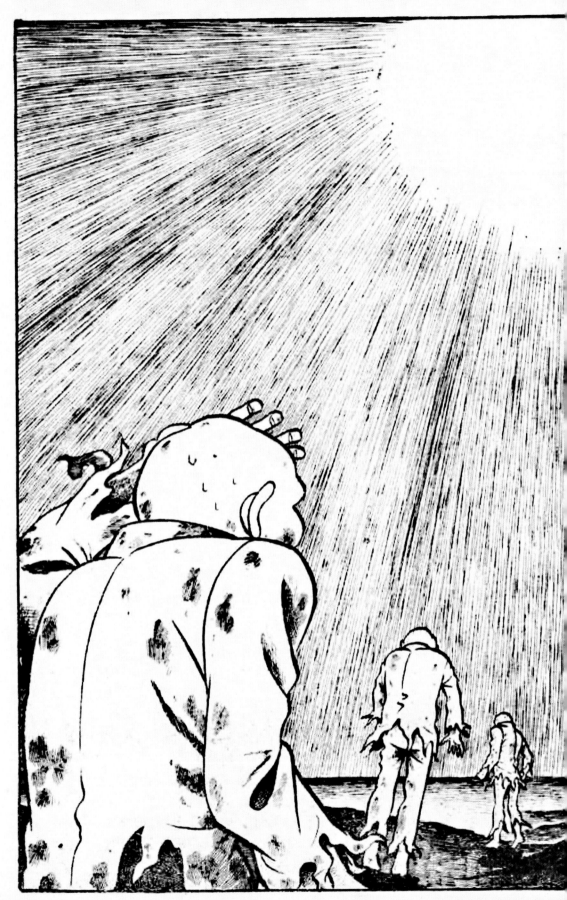

未完待續

夢幻作品！

《明天的地獄》未完待續的「祕辛」公開！

日野於一九七〇年成功登上少年漫畫雜誌，

於《少年畫報》《嚇死人世界》主題刊登幾部單篇漫畫後，

於《少年畫報》《嚇死人世界》主題刊登幾部單篇漫畫後，

成了永無後續的夢幻作品。

然而《明天的地獄》才剛起步，旋即遭到封印，

而背後其實發生了一些故事……。

祕辛 其1

寺井 感謝老師為了本書首度公開夢幻作品《明天的地獄》的原稿。

日野 講夢幻好像有點故弄玄虛……《明天的地獄》的主軸是核戰後倖存的災民與他們的故事，最早是打算由幾個短篇故事串連成系列作品。

寺井 當時您心中已經構築出完整故事了嗎？

日野 有一個基礎的設定，但還沒想好故事細節。最一開始是畫只有監獄裡的囚犯倖存下來，他們跑出來到處作亂，結果馬上就被投訴了。

寺井 被投訴了？

日野 當時的責任編輯告訴我，出版社接到警政單位的警告，叫他們識相一點之類的。

寺井 警察來關切嗎!?那部作品哪裡有問題了？

祕辛 其2

日野 就是虐殺情節的部分。以少年漫畫來說，這些情節可能太血腥了。我當時真的很頭大。

日野 這件事讓我創作動力大減，結果又剛好又碰上三島事件。

寺井 您是指一九七〇年三島由紀夫切腹自殺的事情吧？

日野 我當時很崇拜三島由紀夫，所以大受打擊，甚至產生就此結束掉這部作品的想法。

寺井 不過您是在什麼契機下迷上了三島由紀夫？

日野 一開始當然也是讀了小說。他寫過一篇自傳性質的長篇小說《假面的告白》，裡面描述他少時看到成年男性肉體的各種想法。我父親從事建築業，所以身邊都是土木建築工人。他們夏天時會打著赤膊刨木頭，我記得小時候看到他們這副模樣，打從心裡覺得很美。所以讀小說時覺得「主角跟我有點像」。我小時候身子差，所以一直很憧憬健壯的男子，也希望能變成那副模樣。據說三島小時候也很羸弱，但後來努力健身，練出一塊塊豐厚的肌肉，甚至還出過一本叫《薔薇刑》的寫真集。

寺井 他還出過寫真集啊？

日野 我猜他是個相當自戀的人。不過三島由紀夫的美感對當作家來說是一件好事。

寺井 日野老師作品上的作者近照，看起來跟三島由紀夫也非常神似呢。

日野 看來我跟他連長相都像呢。還有一張拿刀的照片也很像。

寺井 畢竟那張照片我就是在模仿他（笑）。

日野 您覺得三島為什麼會選擇自盡？

因崇拜三島由紀夫，叫弟弟拍了一張自己過世時可以用的照片。

日野：……想不通啊。不過三島本人生前的某些話就可以看出一些端倪，好比說「我不想變老，變老很醜」。思考這些話背後的原因，就覺得他是為了貫徹自己的美學或自己的作品，才選擇切腹自盡以明志。但就算是這樣好了，真的有必要做到自盡這一步嗎？而且還是切腹!?這麼壯烈的做法真的讓我受到了衝擊。

寺井：打擊太大，結果連飯也吃不下嗎？

日野：打擊太大，結果喝了一堆酒。

寺井：那不是和現在差不多嗎（笑）。

日野：雖然他表面上是以自盡來表現自己的憂國之情，但現在想想，我覺得原因應該不只這樣。一名作家再天賦異稟，還是會碰到難以突破的瓶頸。江郎也有才盡的一天。一直到後來我才突然意識到，或許三島也

寺井：是這樣。

日野：一般人很難想像吧。所以是因為受到三島切腹的衝擊，才決定向少年畫報的編輯提議停止連載《明天的地獄》嗎？

寺井：可能也因為當時工作量真的太大，我自己的身體吃不消。而且因為開始畫一些極為聳動的內容，精神壓力也不小。畢竟原子彈毀滅世界後，倖存者過的日子都是地獄。無一例外。

日野：您當時年紀多大？

寺井：二十四歲。

日野：二十四歲!?您這麼年輕時就畫出了《明天的地獄》啊？

寺井：其實我這個題材是有些自不量力，不過我以前就想試著以毀滅後的世界為舞台，描述許許多多人物的人性故事。

日野：聽說《明天的地獄》後續曾刊登於雜誌《SUPER HORROR》的創刊號上？

寺井：沒錯。故事和核戰無關，是一對老夫婦的故事。當時刊登在刊頭的部分。不過那部雜誌就跟幻影一樣，只出兩期就收掉了。

日野：我很想讀後面的故事，請問有沒有哪裡買得到？

寺井：「MANDARAKE」之類的二手商城吧（笑）。

《少年畫報》昭和46年5號

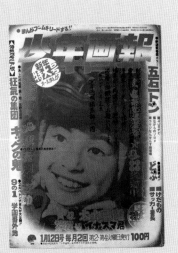

《少年畫報》昭和46年1號

《少年畫報》昭和45年24號

剖析日野日出志！

自詡日野日出志「評論家」的清水教授，不僅解說漫畫家日野日出志與其作品，更進行深度批判剖析！

藝術需要被打壓才會產生魔力！

若要我舉出日野日出志的代表作，非《藏六的怪病》（藏六の奇病）莫屬。我在藝術學院教漫畫論，對於有意進入我們學院研讀藝術的學生，我都會告訴他們一定要讀《藏六的怪病》。然而有些學生覺得《藏六的怪病》太噁心，讀不下去。說這什麼話呢。《藏六的怪病》裡頭可以看見全人類普遍面對的永恆命題，人為何出生，死後又會如何？何謂活著、何謂美、何謂藝術、何謂創造？這些永無止盡的大哉問，都能在《藏六的怪病》裡看到。我想藉機跟各位學生再次重申：追求藝術者無可避免得吃盡苦頭。

現代社會已經多少接受「藝術家」的存在，然而藝術根柢的魔力，在於其足以顛覆社會秩序的破壞力。所以真正的藝術勢必受到打壓。

如果人看了一幅畫後覺得「哎呀，畫得真好」，那幅畫就不是藝術。說穿了，這種東西一點力量也沒有。漫畫也一樣。過去家長與老師會嫌漫畫是「不好的書」、「必須查禁的東西」。但是在那個時代下，漫畫才具有他本來的力量。當一部漫畫為眾人盛讚，成為學校指定圖書的那一刻起，便失去了其本身應有的力量。各位漫畫家最好多加注意這一點。雖然漫畫長久以來被看不起，現在好不容易在社會上佔有一席之地，但只要漫畫的地位沒有掉以前那種被人小看的狀態，恐怕再也無法奪回屬於漫畫本身的力量。

日野日出志諷刺了這個世界！

《藏六的怪病》中，有一幕是村民集結在一起鼓舞士氣，準備出發屠殺藏六。這幕之所以特別有趣，在於只要仔——細一看，便會發現村民的手都像猜拳一樣，不是握拳就是張開。換句話說，即便是在描繪如此悚然的場面，日野日出志仍不忘嘲弄一番。這是他特有的幽默，同時也為作品帶來不同的觀點。就像是心中保有一顆客觀的鏡頭，就算碰到再悽慘、再殘酷的事情，也可以將自己拉開來審視那些事情。不會一味哀怨「痛苦」，而是用另外一種角度去笑看一切苦難。倘若少了這種鏡頭，就無法成為作家。身為作家，必須看清他人眼中的自己。厲害的作家不能只是單純反映出外界表像，更可以深入人心，照出內在的心理映像。

評論猶如戀愛

必須不斷挖掘新發現！

我的評論，必須超越作者所持有的鏡頭。評

論得超越作家的心思，否則索然無味。要讓作者驚訝「自己竟然畫了這種東西嗎？」日野先生也曾屢次脫口說出這句話。不過後來他也逐漸擺脫出「這種事情我一開始就知道了」的表情。或許他真的「一開始就打算這麼畫」，然而作家意料之中的「評論一點意義也沒有。戀愛也一樣，必須告訴自己喜歡的女子「哪裡很有魅力」，讓對方意識到「原來我有這種魅力」。所以無論文本形式是漫畫、電影，還是文學作品，甚至擴及人類也是一樣，都會改變，而且變個不停。如果不這樣就一點也不有趣了，不然我們活著要幹嘛？

藏六母親的愛是欺瞞！

雖然一般人認為最愛藏六的人是他母親，但要我來說，事實相去甚遠。藏六的母親看似挺身保護他不受欺負，但最後卻加入了農村全體利益的一方。藏六的母親並沒有做好「與藏六同生共死」的覺悟。換言之，我們可以從另一個角度，看出母親對藏六具有一種「愛的欺瞞性」。

若從「母愛」的角度來探討，顯然這位母親是完全不稱職的。理由是她看到自己的孩子身上冒出不明所以的東西時，無法好好擁抱那孩子。有一幕是母親探望完藏六，離開那棟破屋時落下了斗大淚珠。在我看來，那眼淚根本虛情假意，是偽善的眼淚。然而最清楚感受到母親欺瞞的人是誰？是藏六。因為在藏六的夢裡，母親也在提著竹槍來殺他的人之列。這就代表藏六感受到了母親的愛存在著欺瞞。

另一項值得提的是：「這名母親不像母親，反倒更像祖母」。日野先生一聽便說：「這麼說來，我好像不曾喝過自己母親的母乳呢。反而是吸祖母皺巴巴的乳房。」日野先生創作時並非總想著這些事情，但卻會下意識畫成這個樣子。

日野日出志是否凌駕於藏六之上？

我總是對日野先生說：「請你畫出可能出自藏六之手的美麗畫作來看看。」藏六即使拿刀割開自己的身體，即使眼睛掉出眼窩，仍繼續作畫。但《藏六的怪病》裡並沒有畫出藏六的

作品。我想問的是，日野日出志能否超越自己所創造的人物，或是並駕齊驅？恐怕很難。日野日出志並沒有超越藏六，所以我才出言挑釁：日野先生，你就算眼睛爛了也會繼續畫下去嗎？日野先生，你有辦法變成背著美麗七色龜甲的烏龜嗎？你的狀況有這麼退無可退嗎？日野先生，請你畫出宛如藏六繪製的美麗圖畫吧。

日野漫畫的普世價值！

藏六患病的故事，恰如舊約聖經的〈約伯記〉。故事主角約伯原本是名將一切奉獻給上帝的虔誠信徒，但因全身奇癢無比，到最後也開始詛咒上帝。堪稱世界最大部頭文學的《卡拉馬助夫兄弟們》中，也藉由書中伊凡·卡拉馬助夫說出藏六無以名狀的內心糾葛，躋升世界經典文學之列。此外，藏六的病也和麻瘋有所關聯。也就是說，他遭到了嚴重的歧視。藏六從頭到尾沒有一句怨言，全扛了下來。這完全是尼采「肯定整個世界」的思想。而且作品裡還藏著電影的手法。用電影手法的角度去分析《藏六的怪病》的每一個分格也十足有趣。

然而《藏六的怪病》之中並沒有提及〈約伯記〉，也沒有尼采，更沒有杜斯妥也夫斯基，當然也看不到泛神論或一神論。繪製這部故事的日野先生，恐怕當時也沒讀過這些作品。即使他沒讀過，漫畫家日野日出志在創作時確實表現出了與這些作品共通的元素，這點實在令人敬佩。他等於是畫出了連自己也未知的神祕事物，有趣極了。所以《藏六的怪病》才會如此吸引讀者。

日野日出志是一名傑出不凡的漫畫家。他的作品表現出不遜於古今中外哲學、文學作品的普世價值。我未來依然會繼續研究漫畫家日野日出志與其作品，並不斷進行徹底分解、重新構築，然後持續評論下去。

【清水正 Shimizu Masashi】
一九四九年生於千葉縣我孫子市。日本大學藝術學院文藝學系畢業，曾任藝術學院教授，現為該學院特約講師。主持D文學研究會。評論家。研究日野日出志的相關著作有《閱讀日野日出志》（二〇〇四年 D文學研究會）監修、《日本漫畫家 日野日出志》編著、《日野日出志研究》（二〇一二年 日本大學藝術學院圖書館）編著（全四冊）※。另外探討杜斯妥也夫斯基、宮澤賢治、宮崎駿、柘植義春、土方巽、志賀直哉等作家的著作逾百部。

居酒屋合影。左／清水正。右／日野日出志

原始上色版回歸！

特別收錄刊頭彩頁

刊登於《少年畫報》1970 年 9 月號

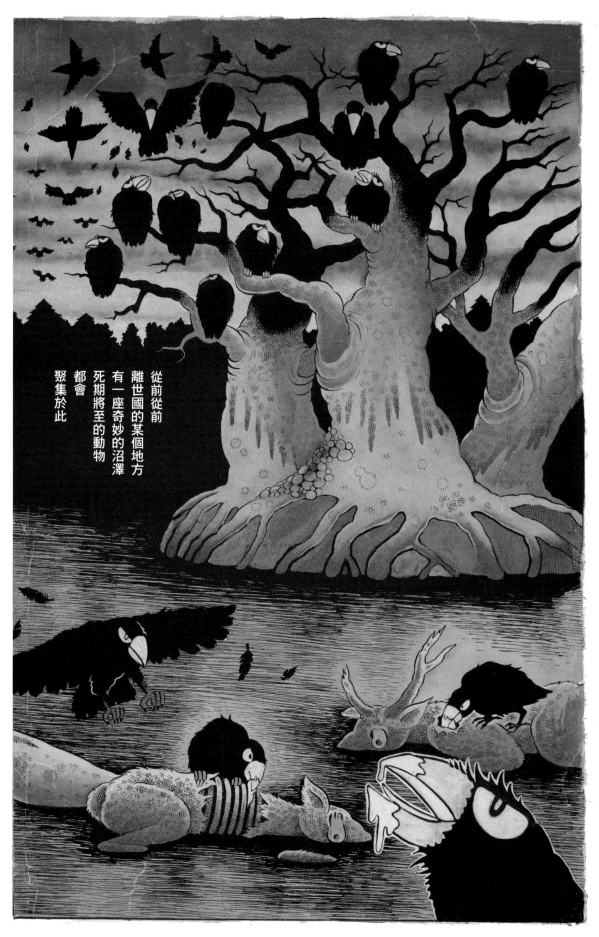

從前從前
離世國的某個地方
有一座奇妙的沼澤
死期將至的動物
都會
聚集於此

42

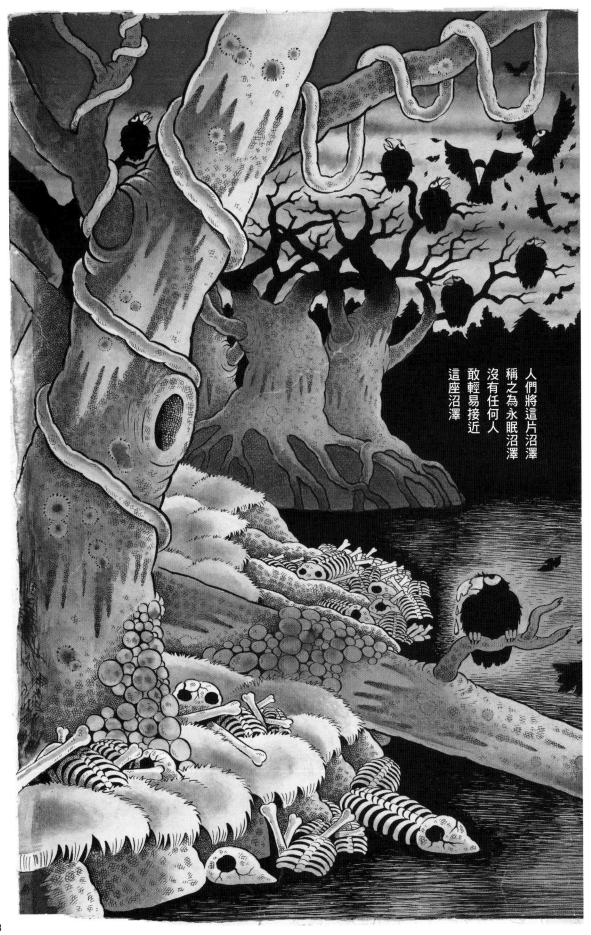

人們將這片沼澤
稱之為永眠沼澤
沒有任何人
敢輕易接近
這座沼澤

永眠沼澤附近
有座村莊
村子裡住著
一名老百姓
名叫藏六

那個時候
正逢
村裡的
櫻花盛開

有一天
藏六的
臉上⋯

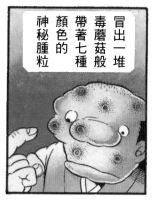

冒出一堆
毒蘑菇般
帶著七種
顏色的
神秘腫粒

你這笨蛋
成天不做事
就知道畫那些
有的沒的⋯⋯

所以才會
長出那些
噁不啦嘰的
怪東西！

44

太郎啊
話可別說得這麼
難聽

對腦子不好的人
說這些也沒
什麼用呀

你就當作是
他生病了
多包容他
一些吧

咕！

就算是我
的親弟弟
我也早就
受夠啦

爹娘老是
這副德性
我看藏六那顆
蠢腦袋
永遠也治不好

藏六從小
腦袋就不好

平時不是畫畫
就是想事情
想得出神

45

有時望著
一顆岩石
盯個兩天
三天

有時一整天
就這麼坐在
水車前面

或是呆呆
在雪中站著
一直站到
倒下為止

……
有時則追著
紅蜻蜓跑
追了三天都
沒回家一趟

就算偶爾
看到他下田
他也只是
傻傻站著
望向夕陽
直發楞

這些時候
他的臉上
總會浮現
幼兒般的
純真神情

然而藏六一直很想嘗試用
世上存在的所有顏色來畫圖

因為藏六喜歡色彩繽紛的

要說為什麼的話

蟲兒、鳥兒、動物

還有紅色的花
和金色的蜜蜂

他想要用
和那些東西
一樣的顏色
畫畫⋯⋯

可是，到底要怎麼樣
才能獲得那些顏色
⋯⋯

然而他心中
對於顏色的
渴望
卻是日復一日
漸漸增強

藏六小小的腦袋
想不出個答案

談談日野日出志！

「怪誕」與「抒情」兼容並蓄的日野作品，
在讀者心中種下心理陰影，卻又帶來難以忘懷的感動。
邀請多位創作者、藝人談論他們心中關於
日野作品的魅力與回憶，還有與日野日出志相處的趣聞。

讓我們從中一窺日野日出志的面貌──

受訪人 千葉徹彌

他筆下的世界帶著日本人傳統的價值觀

大受歡迎的「武士！忍者！」

漫畫裡的角色都很可愛。

我很久以前讀過很多日野的作品，他和我畫的領域截然不同。日野畫了許多恐怖故事，常有血淋淋的場面。雖然他的漫畫中常常出現妖魔鬼怪，但所有角色都很可愛呢。而且他的作品也有一種，傳統日本人的感覺。日本人相信世間萬物都有鬼怪或神靈棲息，好比爐灶、茅房、或是水塘、海洋、河川。一方面是敬畏，但也覺得多虧有他們，人類才能和自然共生。這是日本人自古以來的一種價值觀。日野全力將這項傳統觀念恐怖的一面挖掘出來，並畫進漫畫裡。

雖然我們兩個描繪的世界大不相同，但我還是讀得樂在其中。更有趣的是，畫出那些恐怖事物的日野日出志，本人個性竟相當爽朗。不僅活潑有朝氣，還有些靦腆，簡直是人見人愛。我老是想，這樣一個人怎麼會畫出如此恐怖的故事呢？

一大群人興奮喊著「武士！忍者！」

我經常偕同日野出席「MANGA JAPAN」的活動。那個活動邀請了許多漫畫家，還取了個誇張的名稱，叫漫畫高峰會。整個東亞地區，台灣、韓國、中國、東南亞的漫畫家聚在一起，自然會吸引到不少喜歡漫畫的人。大家乘著討論、交流的熱忱，活動至今已經舉辦了差不多二十屆。

今年活動是辦在日本九州。將近二十年前的第一屆活動辦在石卷，後來移師香港、台灣、韓國，巡迴各國。我參加這些活動時經常與日野日出志相伴。

他總是綁個髮髻、穿著和服、戴上手腳護甲，甚至還打綁腿，穿分趾鞋，扮得像日本武士或忍者出席。所以每次到國外，外國朋友總是一擁而上，嚷嚷著「武士！武士！」「忍者！忍者！」很受歡迎。

下次想找機會聊聊。

我的童年是在中國度過的。戰後雙方恢復正常國際外交，有次許多在中國出生、長大的漫畫家聚集起來，一起回自己的故鄉看一看。就是現在東北地區瀋陽一帶，以前是叫奉天。

印象中日野應該是出生於齊齊哈爾。不過就年齡來看，他應該也只是在那裡出生，可能沒有在那裡長大的記憶。但我頭一回聽說他對於自己出生在滿州國這件事有些自卑，很想找個機會和他好好聊聊中國的事情。

【千葉徹彌 Chiba Tetsuya】

漫畫家。兩歲時移居滿州國，二戰結束後回到日本。一九五〇年，參與友人創辦的漫畫同人誌《漫畫CLUB》。一九六八年，開始連載堪稱戰後最暢銷作品《小拳王》。該作引爆諸多熱潮，也翻拍成動畫、電影，至今仍受到許多人喜愛。公益社團法人日本漫畫家協會會長。

受訪人 古谷三敏

日野日出志究竟該走 **搞笑**還是**驚悚**⁉

日野日出志畫的烏鴉很不得了！

《藏六的怪病》出來時可真的嚇壞我了！雖然同樣是漫畫家，不過他那種畫前所未見，我嚇了好大一跳。我記得當時一看就喜歡上了他的作品，所以談到日野，我總會先想到他的畫。當時的印象至今仍歷歷在目。

我尤其愛他設計的烏鴉。以前從沒看過其他人能畫出那樣的烏鴉。

我在《天兵高爾夫》（「ホワ一ッ！」といずゴルフ）裡也有畫高爾夫球場裡的烏鴉，但和日野日出志的烏鴉有如天壤之別。我實在畫不出他那種感覺。日野的烏鴉肥嘟嘟的，沒有脖子，體型渾圓，非常搶眼。《藏六的怪病》裡面，烏鴉和主角擁有完全不同的魅力，同樣令我印象深刻。當然我也很喜歡那片沼澤的氣氛。那些白骨的設計相當出色，看了不禁讚嘆畫得真好。

我先是被烏鴉吸引，後來也對故事感到著迷。在我親眼見到日野本人之前，這心情就很強烈了。

完成度太高的難處。

《藏六的怪病》真的是部幾近完美的作品。之後日野先生雖然也畫了許多作品，但我總覺得都沒能超越《藏六的怪病》。

但如果單論恐怖程度，《家鼠》（はつかねずみ）或《水中》（水の中）也不惶多讓。另外記得是《百貫目》吧，裡頭那座很像「羅生門」的城門更是駭人。我現在還記得，那座崩毀的羅生門真的畫得很有魄力。我想《藏六的怪病》本身比起恐怖，還是日本傳統童話般的藝術性更為突出。所以這部作品才如此出色。

我自己有一個想法，這個想法應該也對日野說過：「一開始就畫出這麼棒的作品，之後無論畫多少恐怖的東西也很難超越呀。」我是真的這麼想。

搞笑漫畫？還好你沒走那條路

印象中有聽日野說過他以前想畫的是搞笑漫畫。我記得當初聽他這麼講，馬上跟他說：「天啊，還好你沒走那條路。」這世上沒幾個人能畫出如此怪誕的事物，除了他大概就剩古賀新一了吧。

我自己對於這些詭異的事物也頗有興趣，也將未來有一天能畫這些東西當作人生志業。雖然我以前在赤塚不二夫底下當過助手，畫得淨是搞笑漫畫，但這份心情始終埋藏在心底。還好日野日出志當初沒選擇畫搞笑漫畫。因為沒有其他人能像他一樣，畫出這麼詭異的事物了。

【古谷三敏 ふるや みつとし】生於滿州國奉天。一九五五年以《橘子花開的山丘》（みかんの花咲く丘）一作出道。後曾擔任手塚治虫、赤塚不二夫的助手，接著因畫出《廢柴老爹》（ダメおやじ）、《寄席藝人傳》（寄席芸人伝）而成為人氣漫畫家。代表作《Bar Lemon Heart》（Barレモン・ハート）自昭和六〇（一九八五）年開始持續連載至今。

受訪人 里中滿智子

「怎麼會弄成這個樣子!?」被日野老師嚇得差點昏倒。

SATONAKA MACHIKO

「哼，頭獎得主竟然是個姑娘。」

和日野老師頭一次見面，恰好是我出道成為漫畫家的時候。一九六三年，講談社舉辦第一屆新人獎。我和日野老師闖到最後一關，不過最後是我獲選，出道成為漫畫家。當時日野老師說：「搞什麼，頭獎得主是個姑娘。」他似乎覺得我的作品「肯定只是一些畫風可愛的少女漫畫」。

不過他說他看到我的作品刊出來後，覺得「自己繼續畫普通的故事恐怕也沒勝算」，於是決定換個路線，最後成了恐怖漫畫家。雖然我想那番話只是他在自謙，但我聽到了還是很震驚。

現實結合哲學味 所以大受歡迎。

日野老師的作品可以從很多角度解讀。超現實只是他表現的形式，我認為內容的本質是非常實際的東西。日野作品中的真實具有打動人心的力量，所以深受拉丁語系國家歡迎，尤其是西班牙。

另外我也見證過一個場面，韓國漫畫界第一人說他看了日野老師的《紅花》（赤い花）後深受感動。後來他以這部作品為基礎改編而成的作品翻拍成電影，大受歡迎。所以他一直想找機會和日野老師好好道謝，後來也真的帶了謝禮來日本拜訪日野老師。不過日野老師跟他說不用那麼客氣，只說：「我的作品能刺激到其他人，我就很開心了。」

日野老師的作品確實有種直通人心的東西。乍看之下不覺有異，但其實他畫圖時是有信念的，所以作品也有股哲學的味道。核心價值穩固的作品，自然能千古流芳。我想未來仍會出現許多受到日野老師刺激的人，將這份刺激昇華成各式各樣意想不到的作品吧。

被日野老師嚇得差點昏倒。

不過日野老師不怎麼珍惜原稿，我也曾因此被嚇得差點昏倒。以前我曾再三請求他提供原稿資料，用來建檔保存。沒想到他給我的檔案一點開，畫面上到處都是一點一點的東西。「怎麼會弄成這個樣子!?」我一驚之下問他，他說「我想做出老舊的感覺，所以加了這些點點。」但那看起來根本就和污漬沒兩樣。我花了整整三天才把所有點點清乾淨，清的時候一直想為什麼我要做這種事。明明不是我的工作，原稿也是日野老師的東西，他想怎樣就怎樣不是嗎？可是那個人就是讓人放心不下。

「打電話過去他們家時，如果是夫人接的電話，有時我們總忍不住長舌起來。日野老師似乎非常在意我們都聊了些什麼。他跟我說「拜託別跟我老婆說一些有的沒的」，想必是很怕被妻子以異樣的眼光看待吧。我總是覺得他們這樣很溫馨。他的家庭真的很美滿。我這麼說或許失禮，不過娶對老婆可以改變一個男人的一生。日野老師的夫人是真的一心為他著想，所以我覺得日野老師是個幸運的人，這也是他的品性所致吧。他是個性格非常純樸，心靈美麗的人。

【里中滿智子 Satonaka Machiko】

漫畫家。高中時的作品《皮爾的肖像》（ピアの肖像）榮獲第一屆講談社新人漫畫獎。她的作品以女性情感為主題，為日後少女漫畫風潮揭開了序幕。代表作有《明日光輝》（あした輝く）、《白羊座少女》（アリエスの乙女たち）、《明日檜坂》（あすなろ坂）、《天上的虹》（天上の虹）。

受訪人 三浦滿

只見抱怨而不見贊助!?
至今仍熱切希望日野作品影像化!

殷切期盼！
日野作品登上螢幕

我想以前應該也有人考慮將日野老師的作品製成動畫或其他影像作品，畢竟他的作品這麼出色。不過那些內容實在很難搬到電視上播放，理由不外乎畫面太噁心。如果搬上螢幕，恐怕只會招來民眾抗議，很難找到贊助商。這背後牽涉到很多問題。

不過現代CG技術也發達了，不少，只要能用現在的風格如實呈現日野作品獨特的世界觀，我認為還是行得通。甚至可以說正因為是現代，才有辦法實現。

而且日野老師也說過，希望《藏六的怪病》可以做成影像作品。他還考量到真人電影的話，恐怕難以重現藏六畫出來的作品，所以採取動畫或人偶動畫的形式比較好。他認為人偶定格動畫或許很適合表現出漫畫裡藏六給人的感覺，也曾打趣地聊過製作形式，例如篇幅可採三十分鐘左右的短篇，搭配琵琶、橫笛等日本傳統樂器的音樂。

我自己也很想看日野老師的作品製作成動畫或電影，相信不少粉絲也有相同的期望。如果有人願意製作，我一定要看一看。

沒想到這麼一條好漢
會畫出這種作品⋯⋯。

「好一位氣宇軒昂的男兒」。這是我對他的第一印象。萬萬沒想到，這樣的人竟然會畫出如此駭人的作品。第一次看到日野老師時，實在是對他本人和作品之間的落差驚訝不已。

我和日野老師第一次見面已經是二十幾年前的事了。當時社會上發生不少慘絕人寰的案件，世人將漫畫作品和犯罪扯在一塊，使勁鞭笞，恐怖漫畫的殘忍場面受到不小的抨擊。

而漫畫家為了保護創作表現的自由，也吹起了反擊的號角，成立了「漫畫表現自由守護會」（コミック表現の自由を守る会）。我就是在該會成立的活動會場認識了日野老師。

當然我在實際認識他之前已經讀過他的作品，甚至也看過他的影像作品《血肉之花》（ギニーピッグ2：血肉の華）和《下水道的美人魚》（マンホールの中の人魚）。由於這些作品實在噁心得要命，所以我一直以為作者本人也是個怪人。

實際到會場，看到當時頂上依然茂盛且烏黑的日野老師，綁著一條馬尾，一身武士模樣。而且他還穿著傳統的作務衣跟分趾鞋，真如古代武士再世，連坐姿也端正無比。

【三浦滿 Miura Mitsuru】
曾為漫畫家。出生於橫濱市。一九七二年於週刊少年JUMP出道。曾擔任手塚治虫的助手，後於少年Magazine等雜誌開始連載作品。一九八二年，代表作《南瓜酒》（The・かぼちゃワイン）改編成電視動畫。該作品也獲得第七屆講談社漫畫獎。另著有多部作品如《便利商店的瑪麗亞》（コンビにまりあ）、《椰子Ave.》（ココナッツAve.）、《擦乾眼淚》（涙を拭いて）。二〇一七年自漫畫界退休，挑戰成為繪本作家。

受訪人 野村伸坊

緊張緊張、**興奮興奮**、期待期待、**轟隆轟隆**!?
帶有**搞笑色彩**，又有**吉祥物感**的恐怖漫畫。

駕駛LAND CRUISER 的忍者!?

我和日野老師初次見面是在第一屆MANGA JAPAN的活動上。當時我興奮到不行，因為總算見到了老師的廬山真面目。老師給人的印象很和藹可親，不過當天他穿著那套忍者般的衣服，開著LAND CRUISER登場，引擎還發出轟隆轟隆的聲響，令人印象深刻。我當時心想：「這位老師也太有個性了吧」，一時之間慌得不得了。還覺得有點莫名其妙（笑）。

就算冒出蛆也很可愛 很像「吉祥物」。

難吃棒包裝上的角色很可愛吧？光是看到角色的模樣我就知道是「日野老師的作品」。因為我從小就很喜歡日野老師的作品，所以一眼就能看出來。他的圖明明那麼恐怖，但看起來卻是那麼可愛。我還記得有時候甚至會有蛆從眼睛裡跑出來，但是那些畫面卻莫名地溫馨，也很有搞笑漫畫的味道。後來聽說日野老師曾經立志成為搞笑漫畫家，怪不得他的作品會呈現這種風貌。

就以上論點來說，我覺得「吉祥物感」這種講法比較能表達我的感受。在我看來，日野老師的畫風帶有搞笑漫畫感，同時又有一點吉祥物感。或許我這樣講大家還是一頭霧水，還請多多包容。總之，有吉祥物感。

就是帶著一股詼諧，或是很像吉祥物那樣的感覺。他的人物很有特色，臉圓圓的，很容易討孩子喜歡。我們常會看一部漫畫的角色形象辨識度高不高，我想這部分的影響還是很大的。雖然主角的性格、所處環境，都會影響到故事本身的趣與否，但畫給小孩子看的漫畫，角色設計特別重要。因為小孩子看人物，第一個看的就是眼睛。雖然這是我的個人觀點。不過如果你叫幼稚園兒童畫一個人，他們往往會從眼睛或嘴巴開始畫，不會從鼻子。你說孩子看父母時，第一眼看的是哪裡，就是眼睛了。所以講花更多心力去描繪眼睛。我們看日野老師的漫畫，是不是有種角色都在盯著自己的感覺？他的作品對於眼睛的刻畫非常深刻。尤其小孩子的感受很難用道理說明，通常得等到小學高年級後才有能力判別作品有趣不有趣。低年級的孩子，看的都是角色吸不吸引人。

日野老師之後 再無真正的恐怖漫畫。

我心中漫畫的原點，肯定包含了日野老師。不覺得《小誠》（まことちゃん）真的很搞笑嗎？我有一陣子也很迷室谷常象（ムロタニツネ象）老師的作品。在那之後令我大為驚嘆的，就是日野老師了。所以對這三位老師的印象都非常深刻。我現在和御茶漬海苔老師交情很好，雖然對他有點不好意思，但我總說「日野老師之後再沒出現真正的恐怖漫畫了」。對我來說，這三位老師的地位就是這麼特殊。

仔細想想，我畫的光頭阿丸也是圓嘟嘟的，物同樣圓嘟嘟的造型。日野老師筆下的人物在我內心深處留下了不小的影響吧。

【野村伸坊 Nomura Shinbo】漫畫家。曾參與立教大學漫畫研究會。大學四年級時於《快樂快樂月刊》（コロコロコミック）出道。繪製兒童漫畫，也於報紙專欄連載。代表作有《大光明阿丸》（つるピカハゲ丸）、《考試小將》（とどろけ！一番）。現於《快樂快樂ANIKI》（快樂快樂ANIKI）連載的作品《快樂快樂創刊傳說》（コロコロ創刊伝説）相當受歡迎。

受訪人 御茶漬海苔

少了日野日出志
漫畫界將面目全非。

幸虧我堅持繼續當漫畫家。

我一開始是在雜誌《HELLOWEEN》（ハロウィン）上畫恐怖漫畫。雖然也有接到其他家雜誌的邀約，不過當時《HELLOWEEN》合約上規定我「只能在他們的雜誌上作畫」，所以也沒辦法。但我還是會想在其他地方畫呀。後來《HELLOWEEN》的總編輯跑來，我以為他是來要求我「解除和《HELLOWEEN》的合約」，沒想到他竟然叫我「別再當漫畫家了」。於是我說「既然如此，容我辭退《HELLOWEEN》的工作，但我還是會繼續當漫畫家的。」之後我終於可以在各種地方畫恐怖漫畫，諸如文華社的《Horror M》（ホラーM）和角川的《The Horror》（ザ・ホラー）。

後來有天我參加了一場活動，於是有幸認識日野老師。現在想不起來是什麼活動了，但大概是二十五年前左右的事情。由於我一直以來都很尊敬他，所以真的很高興能見到本人。我當時打從心底覺得，幸虧自己選擇繼續當漫畫家。日野老師當時身穿一套類似和服的服裝，為人高風亮節。我當初沒有放棄當漫畫家真的是太好了。

模仿肯定會穿幫。

我以前常看日野老師的作品，所以自己的作品肯定是受到了他的影響。不過他的作品獨樹一格，我想「如果模仿的話一定會穿幫」（笑）。所以我沒注意到的地方，應該還是可以看到一些影子。但不是說角色怎麼樣。該怎麼說才好。嗯……也不知道該怎麼說才好。他的漫畫很有味道，我多少能體會那種味道，也想過「稍微在自己的作品裡帶入一點那種味道」。我也很喜歡日野老師作品裡的對話框。所以我想我在處理對話框裡的手法上，倒是受到了不小的影響。

「喂，御茶，想不想看我露兩手？」

日野老師喚我時總是御茶來御茶去的。老師有練居合道，就是前面會擺著一根稻草柱，從上方砍劈一刀、兩刀、三刀，氣勢很懾人的。

他曾經當著許多漫畫家的面表演過這項絕技。當時他問我「喂，御茶，想不想看我露兩手？」我就說務必請他表演一下。接著他說「你看好囉」，然後就在我眼前拔刀，俐落劈了三下，稻草柱應聲分成三段。我當時怕得要命。現在愈想愈覺得，這麼近的距離看到真的很恐怖。稻草柱的斷口相當平整，令人印象深刻。日野老師的漫畫世界很恐怖，不過他揮刀的時候也不惶多讓。本人倒是很和善（笑）。

少了日野日出志
漫畫界肯定大不相同。

如果沒有日野老師可就傷腦筋了。少了他，今天的漫畫界就不會長這個樣子。他的漫畫精彩絕倫，影響了無數的恐怖漫畫家。不光是漫畫界，如果沒有日野老師，這個世界還真不知道會成什麼樣子呢。

【御茶漬海苔 Ochazukenori】
恐怖漫畫家。一九八四年以《精靈島》（精霊島）一作出道。一九八六年推出之單行本《砂之電視》（砂のテレビジョン）獲得好評。一九八七年開始於《YOUNG SUNDAY》（ヤングサンデー）連載《TVO》，一舉躍昇為人氣漫畫家。代表作有《慘劇館》（惨劇館）、《恐怖實驗室》（恐怖実験室）、《魔夜子》（魔夜子ちゃん）、《粉筆》（チョーク）等等。

受訪人 尻上壽

> 日野作品像塞滿身體的五臟六腑，
> 而我的畫卻很簡單（笑）。
> 日野老師讓我知道「我很幸福」！

雖然很噁心，卻也令人覺得美麗。

日野作品經常出現大量的蛆、內臟、膿之類的東西，真的很不舒服。可是他的圖卻讓人覺得很美。當然他勾勒的每一根線條都很漂亮。不過陰影的部分也相當迷人。特別是光影的對比。或許是因為這樣，他的作品給人一種恐怖和美麗並存的印象。真是不可思議。

我想作品標題取了有顏色的名字可能也帶來了一點影響吧。像《幻色孤島》（幻色の孤島）就是這樣，而《藏六的怪病》中也出現了七彩的膿血。這還不驚人嗎？七彩的膿血。

光是這種印象就很令人吃驚了。而且不知道該說恐怖還是美麗。雖然只是黑白對比相當漂亮的圖，卻給人色彩繽紛的感覺。我覺得這實在太了不起了。

說到顏色，他畫的女人也非常動人。有種日本傳統美女的感覺？有時會看到他畫的女人袒露背部，背對著讀者的畫面，那真的很美。那時我讀國中，恰好對一些色情的東西頗感興趣。想看歸看，但裡面也有不少很噁心的圖。我打從心底佩服日野老師。

各式各樣的要素如五臟六腑填塞其中。

仔細閱讀日野老師的漫畫，會發現主角大多長得很像搞笑漫畫的人物。兩眼大小差距明顯，嘴巴張得老開，嚇到的時候眼睛還會變很大一顆之類的。其他恐怖漫畫的人物沒有畫成這個樣子的。雖然是搞笑漫畫，但只要加上影子，也可以變得很詭異。這種說法或許有些隨便，但這也是令人感到新奇的原因。他不僅畫上寫實的影子，也利用搞笑漫畫那種Q版人物畫風。而且昭和五〇年代，日本很流行所謂的戲謔仿作（parody）。日野老師的《銅鑼衛門》（哆啦A夢）就令人印象深刻。即使不看漫畫內容，光看圖就知道他的那些作品。

《銅鑼衛門》是日野日出志畫的東西。日野老師筆下的人物造型就是這麼有特色，他畫陰影的方法也是。而且他作品裡面的陰影，有種日本式陰影獨特的美感。此外還帶有一種散亂又詭譎的原色美。從這些方面來看，他的漫畫可以說填塞了無數種元素，像人的內臟一樣。這恐怕是前無古人，後無來者。

「真羨慕你畫簡單的圖就可以賣這麼好」。

日野老師曾對我說「真羨慕你畫簡單的圖就可以賣這麼好」（笑）。的確我畫圖就可以賣這麼好的圖的時間恐怕只有日野老師的百分之一，不過沒想到他竟然會羨慕我。該說這個人名義還是說他很率真？總之這讓我察覺到，我真的是個很幸福的人。畢竟在漫畫界，不會因為你畫得比較複雜，稿費就比較多。日野老師一筆一筆畫滿榻榻米的紋路，跟我隨便畫一塊榻榻米出來，拿的錢都是一樣的。他這一番話點醒了我。

最近我愈來愈常聽見別人提起日野日出志的名字了。我希望他的作品能繼續走向國際，讓全世界看看他的那些作品。

【尻上壽 Shiriagari Kotobuki】
一九五八年生於靜岡市。一九八五年出版單行本《電氣之春》（エレキな春，白泉社），開啟職業漫畫家之路。同時也以個人名義進行散文、影像、遊戲、藝術等跨領域創作。二〇一四年獲頒紫綬褒章。

我是小學二年級時知道日野老師的，當時讀了《幻色的孤島》。我看了單行本上的作者照片嚇一大跳，心想怎麼有人可以帥成這樣。之後我年幼的心靈就徹底成了那些作品、作品背後背負的想法，還有日野老師本人的俘虜了。我蒐集了一大堆日野老師的作品，像是《恐怖列車》（恐怖列車）、《彩色的蛋》（まだらの卵）、《毒蟲小鬼》（毒虫小僧），而且愈買愈多。到後來我實在太想知道下一次會出什麼樣的作品，那時候

從沖繩打電話給出版社
詢問新作出版狀況

受訪人 山咲徹

「你具備藝人的特質。」銘記日野老師的鼓勵。
若要比喻日野日出志和楳圖一雄……

我住在沖繩，所以每個月特別打長途電話給出版社，像是雲雀書房和立風書房的Lemon Comics，問他們「日野日出志老師下個月出版的作品是什麼」。對方還告訴我「是《四次元神秘冒險 哥哥拉朵朵拉》（四次元ミステリゴゴラ・ドドラ）」之類的。我就是這麼死忠的日野粉絲喔。

日野日出志的男性魅力。

我也很喜歡日野日出志這個人。他人品真的很好，值得尊敬。我也打從心底愛著他。他本人和作品給人的印象完全不一樣，為人和善又理性，同時也深諳女士優先等紳士之道。我第一次見到他時就有這種想法，也覺得「他真的跟我想像中的一樣」。後來每次見面，我更加覺得「老師果然如我所見，而且愈看愈覺得他簡直棒透了。」一直到今天，我都十二萬分敬愛這位巨匠。

「你具備藝人的特質」

我一九九四年畫了《魚鱗地獄》（うろこ地獄）後成為職業漫畫家。當時正值恐怖雜誌風潮，出版社也幫我出了一本專屬特輯，其中有一項企畫是我拜訪日野老師府上進行對談。我提出許多自己對日野老師作品的看法，好比說「這是在諷刺社會對不對」、「這部作品著重於描寫孩子對父母的愛對不對」，而老師的回答也好仔細，好紳士。當時他對我說：「你具備了藝人的特質呢。」後來幾經輾轉，我受邀上廣播節目，也出了CD，還舉辦一些活動，最後真的走入了電視圈。日野老師知道時也對我說「我就說嘛。」

不過二〇〇一年開始，社會上發生許多遠比恐怖漫畫還駭人的事件。恐怖雜誌也逐漸式微，進入了寒冬期。當時日野老師推了我一把，告訴我：「阿徹要好好當個恐怖漫畫界的活招牌，努力振興這個圈子喔。」我從事演藝活動時心裡都揣著這番話，一直到今天還是很感恩老師的鼓勵。但我反而覺得，恐怖漫畫界是因為有日野日出志這位長男頂天立地，才能始終屹立不搖，也沒有走歪。

如果要比喻日野日出志和楳圖一雄……

日野老師曾說，他是個急著把精彩部分畫完的漫畫家，好比說怪物出現這種最嚇人的場面。可是一旦畫完那一幕，他的心就飄到下一部作品去了。算是短跑型創作者。這一點和長時間刻劃一名角色的長跑型漫畫家楳圖一雄就很不一樣。雖然日野老師說自己「比不上楳圖老師」，但我覺得不是這樣比的。這就和比較瑪麗蓮夢露和奧黛麗赫本的魅力沒兩樣，兩者類型不同，各有千秋。我這麼告訴日野老師，結果他說「這樣啊。我是瑪麗蓮夢露啊。」看起來開心得不得了呢。

【山咲徹 Yamazaki Toru】
漫畫家、藝人。隸屬於太田製作經紀公司。受楳圖一雄的漫畫啟發，一九九四年以恐怖漫畫家身分出道。漫畫代表作有《戰慄!!章魚少女》（戦慄!!タコ少女）。人稱徹徹，可謂男大姊藝人的開山始祖，人氣不凡。

受訪人 三浦純

日野作品對處男來說太恐怖了！
根本沒辦法看著他的漫畫自慰！

用釘書機釘起來，避免自己不小心翻到。

我還在讀小學的時候第一次看到日野老師的漫畫。當初是翻到少年畫報的彩頁，我到現在都還清楚記得看到時的心情。那和我過去看過的任一部漫畫都不一樣，震撼無比。這麼說可能有些丟人，可是那時留下的心理陰影一直到今天都還揮之不去。日野老師雖然造成了我的心理陰影，也讓我變成了他的忠實粉絲（笑）。

尤其是《藏六的怪病》，光是標題就恐怖得要命。我後來甚至用釘書機把那一頁釘起來，避免自己之後不小心看到。他的筆觸也好，故事也好，全是我從未體驗過的詭奇世界。

即使破處之後還是覺得恐怖。

後來過了好長一段時間，大概是我讀大學的時候，雲雀書房出了幾本日野作品的復刻單行本，我馬上到書店買了下來。當時我已經擺脫童子之身，也開始適應女性生殖器官的模樣，所以我想應該不會有問題才對。殊不知日野老師的漫畫還是跟以前一樣嚇壞我了（笑）。但也不好再像小時候那樣拿釘書機釘起來，所以一直到現在還像這樣好好收藏著。日野作品在開頭還不會那麼黏糊糊的，所以一個不小心就會放下戒心。加上人物也畫得很可愛，很有漫畫的感覺。可是故事進行到一半之後就會突然天地異變。

《我們的老師》（ぼくらの先生）就是一個很好的例子。小學導師竟然偷偷打開便當盒吃老鼠，真的是恐怖得要命（笑）。

我為了成為漫畫家而就讀美術大學時，考試是可以帶參考資料的，但我一次都沒想過要模仿日野老師的漫畫。應該說我根本學不來。所以日野老師的作品對我來說是最遙遠，也最恐怖的一種漫畫。

我看日野漫畫還射不出來。

日野老師筆下的女性都很妖豔，像那種小碎髮營造出來的和風美，這點可能也讓人覺得毛毛的，急轉直下的震撼劇情讓我聯想到陶比胡柏（Tobe Hooper）導演的《德州電鋸殺人狂》。那種難以言喻的感受不管到了幾歲都還是很恐怖。我的境界還沒有高到可以被他作品世界的人物挑動性慾。

我第一部看著自慰的漫畫，是柘植義春的《源泉館主人》（ゲンセンカン主人）裡頭泡溫泉的場景。雖然兩者陰暗的筆觸有些相似，但日野漫畫恐怖的部分太突出了。

雖然後來我也從《GARO》（ガロ）出道，不過日野的漫畫世界實在太獨特了。我相信日野漫畫世界的恐怖，背後一定隱藏著色慾。我期許自己未來繼續精進，成為一個看日野漫畫也射得出來的男人（笑）。

不好意思，淨說些亂七八糟的事情。

【三浦純 Miura Jun】
具有插畫家與其他多重身分。最早於漫畫月刊《GARO》出道。一九八二年榮獲千葉徹彌獎。也曾獲得一九九一年的「My Boom」新語暨流行語大賞、二〇〇四年度日本電影暨評論家大賞功勞獎。著有《iden&tity》（アイデン＆ティティ）、《青春官能症》（青春ノイローゼ）、《色即世代》（色即ぜねれいしょん）、《人生色態》（人生エロエロ）、《My佛教》（マイ教）、《My遺物收藏》（マイ遺物品セレクション）。

受訪人 手塚真

手塚治虫之所以在**怪醫黑傑克**裡
提到日野日出志的理由

魔幻的**造型**兼**藝術感**的畫風

「現在哪部漫畫受歡迎？」

我父親無論面對任何人的漫畫，都讀得相當認真。其中一個原因我想當然是因為熱愛漫畫，不過另一個原因，是很好奇當今流行什麼漫畫、出現了哪些漫畫家。只要有新人出道，他都會馬上了解。不僅會看人家畫什麼、也經常問編輯「現在誰比較受歡迎」或「最近有哪些新人」。所以就算我和其他家人沒看，他也一定讀過日野老師的漫畫，並且也好好了解過。

為了讓我笑出來而偷塞笑料。

我曾想過父親為什麼會在《怪醫黑傑克》裡安插一句台詞說：「簡直就像日野日出志的漫畫一樣。」我以前很喜歡恐怖電影，也常常讀恐怖漫畫。日野日出志老師的作品畫風很有趣味，很吸引我。人物造型和真人差很多，漫畫感十足，甚至可以說帶有藝術的味道。而那樣的風格和恐怖感之間的平衡有一股莫名的魅力。我想父親應該也知道我常常會在讀日野老師的作品吧。父親經常會在自己的漫畫裡偷塞

戲仿的要素，有些笑料還可能只有自己家人看得懂。一般讀者看到那些台詞，也只會抓到一半的笑點，不過我們這家人看了就會會心一笑。他很喜歡在作品裡塞入這種特定才知道的笑點。所以我想他提到日野日出志的名字，應該是因為我很常看日野老師作品的緣故。他可能心想我看到會笑出來吧。不是因為我是他兒子，他只是試圖逗我這個人笑。雖然他的作品已經算是國民漫畫，但裡頭真的塞了不少很私人的笑料。他有時就愛做這種事情。

所以我們這些家人看他的漫畫，有時候也會一頭霧水，心想「這句話是什麼意思？」例如最有名的，應該是皮諾可的經典台詞「真是不敢相信」吧。她說這句話的時候還會兩手壓扁自己的臉。這句話我就看不懂了。沒有人看得懂，也不知道這句話背後是什麼來歷。但一定有什麼理由，不過恐怕只有當事人才會知道。但那個人是誰不知道。不只是我，其他家人也不知道。應該是父親認識的某個人吧。總之，手塚治虫的漫畫裡經常會出現這種東西。所以我想之所以出現日野老師的名字，多半也是基於相同的理由。

【手塚真 Tezka Macoto】

以影像作家的身分，參與各項與電影相關工作的創作者，包含導演，曾榮獲諸多獎項。高中時開始製作電影，大島渚與諸多電影人亦對其讚譽有加。一九八五年首度執導作品《星塵兄弟的傳說》（星くず兄弟の伝説）上映。一九九九年以《白痴》獲威尼斯影展數位影像獎，成為世界影壇寵兒。

受訪人 # 赤塚理惠子

父親赤塚不二夫與日野日出志的不解之緣
母親推薦的日野漫畫

AKATSUKA RIEKO

在父親書房裡邂逅日野日出志

我以前很喜歡跑到父親的書房裡東看看西看看，他的書架上就擺著日野老師的作品。那是我第一次讀到日野老師的漫畫，一看就完全迷上了。

我進入這個業界後不久，二〇〇六年還二〇〇七年，就有幸在一場漫畫家的派對上見到日野老師。我上前打招呼時說：「我以前在父親書房裡看了您的漫畫後，就一直很喜歡您的作品。」沒想到日野老師嚇了一大跳，說他是「因為看了赤塚不二夫的《阿松》才放棄畫搞笑漫畫的」，所以得知自己的作品放在家父的書房，他開心得不得了。

我對此十分驚訝，有種因果相循的感覺。日野老師受到家父的影響，而我則受到日野老師的影響，可以感覺到一股很深厚的緣分呢。

夢見《幻色孤島》

我作的夢，場景大多都是晚上。印象中日野老師的作品經常出現一片黑的背景，我想我也受到這種奇幻世界不小的影響。有種哀愁的感覺。我現在的創作也經常帶有那種調性，很多作品會用上燈光呈現。

就是在一片黑暗之中，光線只集中在作品周圍的感覺。我尤其喜歡《幻色孤島》那種無法用恐怖來概括的哀傷感覺。我也和母親提過這件事，那種看完之後憂傷無以排解的力量也很厲害。看日野漫畫就像讀小說一樣，需要好好感受字句或圖像背後的弦外之音。

母親「要我讀」的日野漫畫

和父親聊漫畫時，自然會聊到他的作品。但很可惜的是我們從沒聊過其他漫畫家的作品。不過我倒是經常和母親聊。她真的很喜歡日野老師的漫畫。其實母親以前就經常叫我讀日野老師的作品，還會跟我講解哪個橋段很哀傷，哪句話很有趣。

天才笨蛋伯漫畫世界裡的恐怖

大家常說日野老師的漫畫恐怖，但我小時候反而聽更多人說他們覺得《天才笨蛋伯》（天才バカボン）讀起來才恐怖。我知道時還滿驚訝的。因為我從小看《天才笨蛋伯》長大，裡頭的故事對我來說是很稀鬆平常的東西。好比漫畫裡的老爹和動物玩完之後，就把動物煮來吃。或是有戶人家從頭到尾只見其手不見其人，而老爹放火燒掉房子後，殘骸之中也只剩下手骨之類的。他們覺得這種事情很恐怖。

我從來不覺得《天才笨蛋伯》恐怖，但確實有人很怕。所以我想搞笑和恐怖在某種程度上，算是一體兩面的東西。我這麼說或許比較偏激，但我認為兩者確實有共通之處。我想應該是在搞笑的手法吧。搞笑跟恐怖都利用了誇張的表現形式。

【赤塚理惠子 Akatsuka Rieko】
藝術家。因崇尚夜店文化，一九九四年赴英。二〇〇一年自倫敦大學金匠學院藝術系畢業後，加入Danielle Arnaud藝廊（倫敦）。二〇〇六年回到日本，接任不二夫製作公司的代表。著有《比天才笨蛋伯還呆的笨蛋爸爸》（バカボンのパパよりバカなパパ）、《漫畫家三千金》（ゲゲゲの娘、レレレの娘、ららら娘）等。

受訪人 BIG 錠

「冒出了個有看頭的傢伙呢」
日野日出志是日本的黑色幽默代表。

照片提供：Ishikawa Masayuki

「冒出了個有看頭的傢伙」

我記得我第一次看到日野的作品，應該是在《少年KING》（少年キング）。我有看過他在少年漫畫雜誌的出道作，那個冒出一顆顆東西的作品。

我以前一直都是畫貸本漫畫，不過那時剛好開始在少年雜誌上畫東西，也在《少年KING》上推出幾部單篇的青春故事，所以我很有印象。日野日出志出現時，我心想「冒出了個有看頭的傢伙呢」。想說少年雜誌總算出現這樣子的人物了。

不一樣。

恐怖的英文「HORRO」對我們這一代來說是嶄新的詞彙。黑色幽默，他采很容易被恐怖掩蓋，不過日野的作品比起恐怖，可以感覺到更明顯的黑色幽默。

黑色幽默最早是歐洲那邊傳來的東西。法國巴黎有一本戲仿雜誌《HARAKIRA》，我很愛讀。以前整個東京專賣西方書籍的，也就只有銀座一間。還有一本叫《Bandes dessinées》的法國劇畫雜誌，雖然不便宜，但我還是蒐集了不少。

日野在法國也很受歡迎不是嗎？這就是他在法國會這麼紅的理由。

才那種胡鬧的段子，但海外可不是這樣。恐怖幽默，像希區考克的電影就全都是黑色幽默，他會利用殺人的故事引人發笑。看希區考克的電影時，總會不知不覺站在殺人犯的那一邊。

因為他的劇情讓人心驚膽跳，忍不住替殺人犯祈禱「不要穿幫、不要穿幫」。另外像《阿達一族》也是相當經典的黑色幽默作品。阿達一族最早也是黑色幽默風格的一格漫畫，只是因為是外國的東西，所以看起來特別時髦。

因為他畫的東西是黑色幽默。黑色幽默本來就是一種很輕鬆、瀟灑的東西，不過日野日出志用日本的方式去呈現，所以才會變成這種陰沉濕黏的模樣，看了甚至會令人產生理上的不適。但另一方面，又很詩情畫意。他屬害的地方就在於將作品挖得很深，這個深度蘊含的能量非常龐大。但如果自己不實際投身那個世界，就畫不出那樣的東西。像水木（茂）先生那種從小就喜歡妖怪，長大過程耳濡目染的人倒沒太大問題，不過我和日野日出志聊過，才知道他不是這樣子的人。

他喜歡電影，為人認真，但也很浪

日野是日本的黑色幽默代表

我一開始就很中意日野。他某種程度上來說，算是黑色幽默的求道者。我曾經有段時期對於「品味前衛的傢伙」十分敏感。

當時走在潮流尖端的雜誌是《週刊PLAYBOY》（週刊プレイボーイ），而我當時就在這個最新穎的地方，鑽研所謂的黑色幽默。我也在上面用黑色幽默的方式畫過戲仿劇情高潮時的笑話，或是大阪式漫一格漫畫，當時畫的圖跟現在完全

黑色幽默在藝術和文學界也行之有年了不是嗎？比方說講繪畫我們會想到達利。另外靠弔詭無厘頭漫畫獲得第十一屆文藝春秋漫畫獎的井上洋介也很懂黑色幽默。楳圖一雄也是，他生來就有一種黑色幽默的特質，而且又很懂得搞笑。然後日本文學家，以小說家來說的話有福井鱒二。《山椒魚》就是一部既怪誕又幽默的作品。我們日本的笑點，經常是落語（單口相聲）的笑話，或是大阪式漫

漫。不過就是因為這樣，他才畫得出這種風格吧。他這種類型的漫畫家真的很少見。

還有沒被畫出來的世界

我在畫《味平》的時候，還沒有美食漫畫這種東西。以前沒有人會以某個特定職業為漫畫主題，我是第一個這樣做的人。因為我比一般人還早做，所以想要畫些人沒畫過的東西。

我很喜歡日野一部短篇作品集叫《歡迎來到我家餐桌》（わが家の食卓によ うこそ）。故事是有間餐廳，一次最多只接待五位客人左右，而客人離開時會少一個人。這很有趣。另外一位專門寫童話的作家史丹利 艾林（Stanley Ellin），他有部作品《本店招牌菜》也是人吃人的故事。

如果日野日出志畫美食漫畫會怎樣？我覺得會很有趣。就畫吧。畫些食物中毒或是人吃人之類的故事。

以前因為戰爭而前往南洋的人，死因通常不是戰死，而是餓死。如果我沒東西可以吃的話，肯定會吃屍體。很多人可能還來不及走到這一步就昏死過去了，但畢竟說來也沒其他東西能吃，如果人眼前有新鮮的肉，又沒其他辦法的狀況下，我想我會選擇吃下肚。為了活下去。可是這一塊是人人禁止踏入的禁地。換句話說，是一片嶄新的世界。我們如果不做到這種地步，就無法真正了解人類。有些事情是必須跨越道德底線才會有所收穫。

日野應該還有題材可以畫吧。而且應該多的是。好比說現在天上不是一堆人工衛星飛來飛去嗎？也許可以畫個未來飛往月球的火箭中爆發奇怪的傳染病，感染者身上會冒出一顆顆東西之類的故事。這就是日野的世界。我覺得他還可以繼續畫下去，很多東西都還有得畫。畢竟現在這個年代，對任何事情都很開放了。

回歸初衷與活生生的感受

我六十過後曾到紐約哈林區住過差不多一年。我現在畫出來的東西比以前精緻多了，不過我還是挺喜歡自己以前那些畫得很差的圖。那些就像是我的原點，真實呈現我當時的模樣。不過開始連載之後，圖畫得愈來愈好，看起來也有條理、精簡多了。這樣子啊，看到書上的成品也一點都不有趣。我大概有十年都很煩惱，一直很想改善這個情況。

俗話說人生六十才開始，所以我決定拋開工作，到紐約看看。希望能打破我僵化的畫筆。我本想悠哉一些，可是一抵達當地卻又想上街畫圖了。所以我後來去了LIVE HOUSE畫那些爵士樂手。

爵士樂不是很有律動感嗎？所以我畫的時候也會跟著音樂搖擺。真的很開心，彷彿回到小時候那種純粹因為喜歡而畫，畫自己喜歡東西的感覺。

後來我沒打算畫得很精良，只是想畫當下當場的氣氛。

後來我回到日本舉辦個展時，有位黑人爵士樂手看到那幅畫，跟我說：「我從你的畫上聽到了音樂。」不覺得這話說得挺妙嗎？我當時心想，現場演奏的確就是這樣的東西，我的畫記錄了當下活生生的感受。

我下半輩子的志業是做紙芝居（連環畫劇）。不是到學校教小孩的那種，而是在路上說書，吸引小孩子過來聽故事的那種。紙芝居是日本獨特的文化，就像歐洲有木偶戲、亞洲有皮影戲。日本的某些老東西，到了外國也會變成新東西。紙芝居和漫畫也算是有點關係，只是捨棄分格，改以一張張圖片來講故事而已。我開始畫紙芝居之後，發現有趣得不得了。說書人說故事的時候，不會一張說完才換下一張，說的時候就會抽一半出來，這是一門技術啊。很有活著的感覺，真實的反應。

我希望回歸初衷，透過自己童年的回憶，講述一些生活在戰後時代的少年經歷的美好故事。我想告訴現在的小孩，雖然我們那時貧困，但這對生活一點也不是問題。也希望他們了解，不是有錢就會幸福。我認為還是紙芝居適合傳遞這些想法。像日野現在不是在畫繪本嗎？我猜他的想法應該跟我一樣。

我也希望有學音樂劇，那些優秀的演員，最後一定會想站上舞台。儘管是已經紅透半邊天的歌手，也還是會想舉辦演唱會。所有人都一樣，都想品嘗活著的滋味。

【BIG錠 BIG JOE】

漫畫家。高中時發表貸本漫畫《炸彈君》（バクダン君）出道。後由牛次郎擔任原作、自己負責作畫的美食漫畫《菜刀人味平》（包丁人味平）暢銷無比，是料理與美食漫畫的鼻祖。此外亦推出《一把菜刀滿太郎》（一本包丁滿太郎）、《釘師阿三》（釘師サブやん）、《小光頭死神》（ドクロ坊主）、《超級貪吃鬼》（スーパーくいしん坊）、《失焦寫太》（ピンボケ寫太）等無數暢銷作。

受訪人 犬木加奈子

奇怪!?《藏六的怪病》是彩色漫畫？
「我的作品上不了教科書也沒關係」

第一次看到日野漫畫 久久移不開目光

我小學六年時第一次看到日野老師的漫畫。當時學校老師說可以帶漫畫來上學，所以男同學就帶了漫畫來。那個年代男生和女生不管是讀的東西、用的東西都還分得很清楚，所以沒有女生會去讀男孩子讀的書。不過我真的很喜歡漫畫，所以我趁午休時間偷偷拿男生的漫畫來看，而吸引我目光的，就是日野老師的漫畫。書上有我從未看過的畫，有一點點恐怖，但我目不轉睛盯著那張圖看。那本漫畫就是《藏六的怪病》。

或許是造化弄人，但我真的連作夢都沒想到，幾十年後竟然能見到老師本人。日野老師畫風前所未見，非常有特色。他的線條，每一條都充滿魅力。尤其《藏六的怪病》這部作品，肯定是足以萬古流芳的一部名作。那就是我和日野漫畫的相遇。

《藏六的怪病》竟然是彩色漫畫!?

我第一次看到《藏六的怪病》時，就一直覺得這部漫畫應該是彩色漫畫。真是不可思議。

後來我成為漫畫家，被人稱作恐怖漫畫女王，開始畫各種封面圖的時候，因為一個奇特的緣分而獲得和日野老師共事的機會。我們相當投緣，之後就一直有密切往來。我們經常聊工作，聊漫畫，聊各式各樣的事情。

有次我問：「日野老師，我是在小學的時候讀到《藏六的怪病》。那部作品是彩色漫畫對不對？」結果他說：「這個啊，我自己也覺得奇怪，很多人也說過一樣的話。可是那不是彩色漫畫呢。不過我記得開頭是雙色印刷的樣子。」

仔細一想，日野老師畫的都是黑白的圖。但不知道為什麼，卻愈看愈覺得畫面其實是彩色的。我自己覺得很不可思議，而聽老師說「別人也說過一樣的話」，顯然我不是唯一這麼想的。

我認為日野漫畫最大的特徵，就在於他可以用單色表現出七彩的印象。這可能是來自他自己喜歡的漫畫家的手法，又或者是台詞之類的。

毛骨悚然背後 所隱藏的真理

日野老師的作品無疑是毛骨悚然的。雖然看起來很不舒服，但相信大家也知道其中隱含著我們長大之後才明白的道理，例如人的哀愁、弱勢者或和異類的悲哀。孩子其實憑直覺就能感受到這些情感，所以小時候看日野老師的作品，那種衝擊是很大的。日野漫畫讓我有生以來第一次看到「大人美好世界的背後藏著謊言」。

而我推測，就是因為那些強而有力的震撼永遠不會消退，這些作品才能長存於我們心中。

我想畫出少女漫畫 前所未見的圖

我想不管哪個漫畫家，在當上漫畫家之前都是因為受到很多知名漫畫家的影響，並從模仿開始慢慢進步的。

不過奇妙的是，雖然大家都一開始連自己能不能當上漫畫家都不知道，但有天都會突然明白，繼續模仿自己喜歡的漫畫家是行不通的，必須思考怎麼畫出自己獨一無二的圖。

雖然開始意識到個人風格的問題，但小學時看的日野作品印象實

在太深刻了，所以就算知道不能模仿，還是不知不覺被影響。

我在那段時期，其實不是模仿日野老師的畫，而是其他男性漫畫家的作品。我想跳脫千篇一律的模式，畫出以往少女漫畫沒見過的圖。後來和日野老師熟悉一些後，我也曾告訴他「我作品的哪個部分有被哪位漫畫家的影響」。結果他說：「那個漫畫家也受到了我的影響。」那時我才發現，原來追本溯源，我還是受到了日野老師的影響。

有件事說來好笑。當時社會掀起恐怖漫畫熱潮，我也開始接二連三畫了許多封面圖，恐怖漫畫雜誌也創了一刊又一刊，相對之下恐怖漫畫家人手短缺。我那時是在講談社畫漫畫，責任編輯兩人召集了一堆恐怖漫畫家，像是日野老師和御茶老師。那幾位老師後來變得很要好，還成立了公司。日本迎來了恐怖漫畫的全盛期，我甚至曾經向其他雜誌提過一些企劃。

結果突然有人說：「日野老師，你這肯定是受到犬木老師漫畫的影響了吧？」我嚇了一大跳。這未免太奇怪了，是我受到日野老師的影響才對。我想是因為有段時期日野老師確實畫了比較多可愛路線的圖，少了以前那種陰沉噁心的緣故。而之後我們兩個人

恐怖漫畫家的自卑

我雖然成了女性恐怖漫畫家的第一把交椅，但作品畢竟刊登在少女漫畫雜誌上，其他漫畫家畫的都是很可愛的圖。所以我對於自己畫那種流血、長蛆的畫面抱著強烈的自卑。我自己很喜歡恐怖的東西，也很愛看恐怖電影。

明明是因為喜歡才投入這一行的，但難不成恐怖漫畫真的低人一等嗎？好多人都跟我說過「恐怖漫畫只能當副業」。恐怖漫畫家心裡總會有種不如人的感覺。

我希望未來的恐怖漫畫家，可以抬頭挺胸面對自己的畫。畢竟恐怖漫畫界裡也有日野作品這種堪比文學的優良典範。只要堅持畫個一百年、兩百年，恐怖漫畫也可以持續畫上千年，搞不好有天還會登上學校的課本。說到恐怖漫畫可能登上課本，我想分享一則小故事。一場正式的研討會上，某位老師表示未來漫畫一定也會被選進教科書。不過日野老師卻說：「我壓根不相信教科書這種東西。如果我當年戰後做的第一件事是什麼，我把教

科書塗得烏漆抹黑。所以我一點也不覺得作品放上教科書有什麼價值。」我想現在可能沒多少人知道，有陣子教科書經過相當大的變動。話又說回來，如今日野老師的漫畫再次受到了關注。他真的畫出隱藏在人心深處再深處的東西，所以我其實也暗自期待未來有一天，這些作品會放上教科書。

另一方面也是期待這麼一來，恐怖漫畫可以再繼續畫。所以即使日野老師年事已高，我還是希望他能繼續畫下去。若真能再創造一波恐怖漫畫風潮就太好了。這麼一來，我想我也會重拾畫恐怖漫畫的熱忱。最近我雖然在嘗試不一樣的路線，但也不知道能不能引發第二次風潮呢。要是可以的話我真的會很開心。請大家幫我加油打氣，謝謝。

【犬木加奈子 Inuki Kanako】
一九八七年於講談社《少女Friend》（少女フレンド）增刊號出道。代表作《不氣味君》（不気味くん）曾改編成原創動畫，另外《學園魔少女》（不思議のたたりちゃん）也曾翻拍成電影，帶動一九九〇年代的恐怖漫畫風潮，獲譽「恐怖漫畫界女王」。現在正準備於網路連載全新的漫畫。

INUKI KANAKO

近距離直擊活生生的傳說

我拍攝日野日出志紀錄片的理由

寺井廣樹

二〇一八年除夕，日野老師的紀錄片《恐怖漫畫界的傳說 日野日出志》（伝説の怪奇漫画家・日野日出志）正式開鏡。

我之所以拍攝日野老師的紀錄片，簡單來說是想了解「為什麼日野老師的作品幾十年來，始終留在人們的心中」。

我和千葉縣當地的銚子電鐵公司有些交情，不僅曾幫他們企劃「鬼屋電車」，也寫過銚子電鐵如何挺過破產危機的經營哲學書。而且他們為了解決日漸緊縮的營運資金問題，也請我開發過商品。我們利用「經營狀況很不妙」的概念，想出了零嘴「難吃棒」[1]。當時我們就是邀請日野老師設計難吃棒包裝上的角色。難吃棒正式販售後引起不小的回響，很多人都在討論「這個圖好像日野日出志」、「該不會真的找他來畫吧」、「好懷念喔」。而且那年夏天，日野漫畫選集正好賣翻天，整個日本都為之瘋狂。這些現象正是日野作品深植人們生命的反思，但描繪異形者悲哀的「詭奇抒情」故事，卻也深深吸引著全世界的讀者。

「為什麼日野作品幾十年來，始終留在人們的心中？」

相信廣大書迷也很想知道答案。為了揭開日野老師的神祕面紗，我想蒐集大量素材好拼湊出答案，包含在他的工作室進行專訪、珍藏照片、私人影片就算翻遍全球也看不到，真的非常珍貴。其他有關人員的採訪、珍藏照片、私人影

理上的反感，但他的作品也因具備高度藝術性而享譽國際。而且他的作品也因具備高度藝術性而證明。這些現象正是日野作品深植人們生命的反思，但描繪異形者悲哀的「詭奇抒

日野老師對繪本投注了相當驚人的熱情，我印象很深刻，老師說他因為眼睛長年操勞，現在已經不太能再畫漫畫了。不過一碰到繪本，這些事情彷彿都拋到了九霄雲外，突然就有辦法拿起畫筆，全心全意作畫了。此外電影特別收錄了難得一見的影像，是老師在卡拉OK獻唱的畫面。老師唱歌的影

滿腦子想，就是這雙手，為我們帶來了這麼多膾炙人口的作品。

這麼說或許不太好，但拍攝期間我得了不少便宜，還可以看到日野老師在家中工作室繪製繪本的模樣。能夠親眼見證這歷史性的瞬間，我實在激動得眼淚都快掉下來了。很多看過電影的朋友，可能也發現有好幾幕的畫面抖得特別厲害。我透過鏡頭看得出神，是為了日野老師，都欣然答應。不過大家一聽到他們不願意接受採訪邀約。不過大家一聽到是為了日野老師，都欣然答應。不過大家一聽到

日野老師是曾立志要成為電影導演的人，這麼重要的紀錄片，交給我一介小書迷來拍攝真的好嗎？儘管心中滿懷不安，我還是打起精神，採購攝影器材，獨自進行拍攝與錄音。而連絡諸位漫畫界泰斗時，我也很擔心他們不願意接受採訪邀約。不過大家一聽到是為了日野老師，我也因此感覺到日野老師有多偉大，多受到眾人的尊敬。

然而真的要開拍時，我卻突然感到害怕。

像……但這都是冠冕堂皇的藉口，其實我只是自己想解開這道謎題，才著手紀錄片的拍攝。

我透過這次的拍攝，不僅近距離看見老師身為專業人士的一面，也接觸了他私底下的生活，實在與有榮焉。總覺得其他書迷都要嫌我「公器私用」了呢。但還請各位多多包涵，也請各位看看這部電影，和我共享我所知道的日野日出志，獲得解開謎題的鑰匙。而我相信，這本書也補充了電影沒有完整收錄的內容。

1 不妙和難吃在日文發音相同（まずい）。

DVD《恐怖漫畫界的傳奇 日野日出志》
價格：3980日圓（未稅）
發行商：（有）十影堂Entertainment

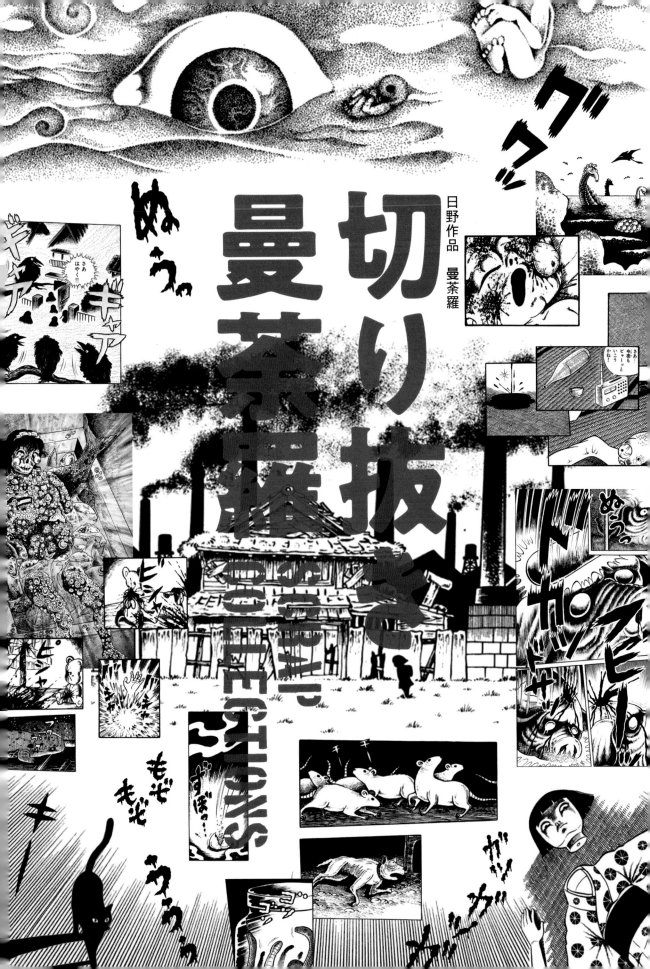

2. 《奇胎之海》死產兒（少年刺死了畸形魚，招致怨靈作祟）

3. 《瓶裡的肉塊》嗜食人肉的肉塊

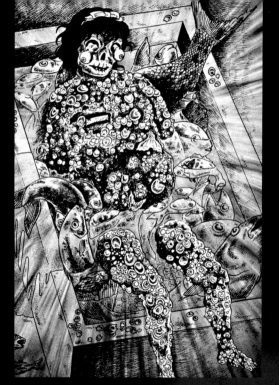

1. 《魚鱗少女》全身被深陷妄想的瘋狂科學家貼滿魚鱗而死的女性

慘死篇

被刺死、被啃食、被詛咒……日野日出志的作品有數不完的淒慘死法。雖然每一種情況都慘不忍睹，卻也帶著無以名狀的美……。

5. 《水餓鬼》在浴室被水餓鬼（惡靈）拖進水裡的少年

4. 《奇奇怪怪鋼珠店》體內被小鋼珠灌滿致死的男人

7. 《黑色聖誕節》慘死父親的項上人頭

6. 《餓鬼骷髏》被餓鬼附身而死的少女

9. 《地獄變》被斷頭台剁下首級的罪人

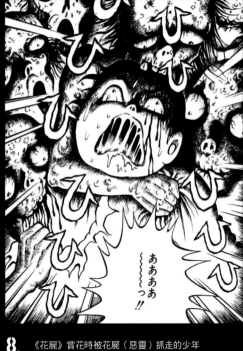

10.
《幻色孤島》野生
動物大啖被丟出城
門外的畸形兒和病
人、老人

8. 《花屍》賞花時被花屍（惡靈）抓走的少年

13. 《我的寶寶》被嬰兒（怪物）吃掉
的小孩子

12. 《咒怨黑髮》女高中生因頭髮被剪
掉而自殺身亡，後化為怨靈，附身
在女教師身上致死

11. 《腐亂蟲》被整身蟲子啃成白骨的少
年

15. 《地獄變》切腹自殺的賭徒祖父
（肚子裡蹦出一堆骰子）

14. 《死者的送葬隊伍》靈魂竄出屍體的祖父

1. 《人偶房間》恐怖的斷頭日本人偶 利用榻榻米營造震撼感

3. 《靈異少女魔子》怨恨陽間的少女 魔子，在鋪著榻榻米的房間磨菜刀

4. 《貓》刺激讀者想像榻榻米底下藏著一片不為人知的異世界

2. 《紅鞋》坐墊上的凹陷表現也不馬虎

榻榻米篇

可以表現孤獨，可以表現恐怖，可以表現昭和古樸風情。
沒有其他漫畫可以將榻榻米發揮得如此淋漓盡致。

6. 《地獄變》連鮮血噴濺的方式也很優美

5. 《沒有鱗片的魚》當著全家面糗哥哥的妹妹。這種情境在昭和時代的漫畫相當常見。

8. 《幻色孤島》坐在書桌前沉浸於妄想的漫畫家

7. 《毒蟲小鬼》變成蟲的少年每天都躺在榻榻米房間的被窩中。

2. 《四次元神秘冒險　哥哥拉朵朵拉》異次元世界中出現的異形生物群

1. 《地獄變》接二連三遭到宰殺的豬。

日野日出志作品裡出現的動物造型奇異，且都任憑本能行動，捕食其他生物。看著這些詭異至極的動物，也能感覺到日野老師對於異形懷著深厚的愛情。

3. 《彩色的蛋》變成木乃伊屍體的愛犬波奇

6. 《地獄曼陀羅》蛇和蜥蜴都是美味佳餚

5. 《地獄曼陀羅》曼陀羅食用的生物

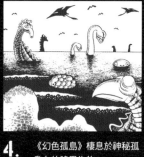

4. 《幻色孤島》棲息於神秘孤島上的詭異生物

9. 《恐怖！四次元小鎮》廢屋裡住著一大群老鼠！

8. 《恐怖！四次元小鎮》廢屋裡住著一大群老鼠！

7. 《我的寶寶》啃食動物屍體的怪物小嬰兒

發展經濟的同時，煙囪的排出廢氣也侵蝕著人類的身心健康。昭和時代，這種工業區景象處處可見。日野日出志作品中出現的工廠，是不是總給人一種懷舊的感覺呢？

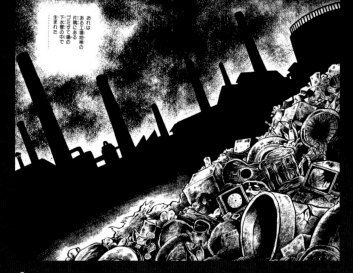

おれはある工藤珍奇の片隅にあるゴミすて場のゴミの中で生まれた

1. 《黑暗裡的貓眼 》黑貓在漫天廢氣的垃圾山出生

こうしておれはゴミの山をあとにして冒険の旅に出たのだった……

2. 《黑暗裡的貓眼》離開垃圾山，前往外面世界的黑貓

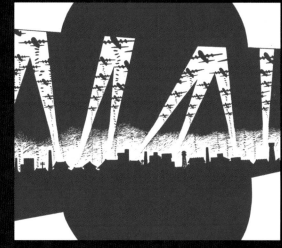

うわ〜っ!!

4. 《左手》幼童慘遭殺害的現場，附近就是廢棄工廠……！

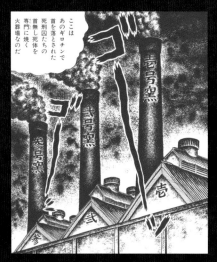

3. 《七色毒蜘蛛》空襲揭開恐怖盛宴的序幕！

ここはあのギロチンで首を落とされた死刑囚たちの首無し死体を専門に焼く火葬場なのだ

壱弓窯　弐弓窯　参弓窯　壱　弐　参

ゴゴゴ

6. 《地獄變》焚化無頭屍的工廠也排出濃濃黑煙

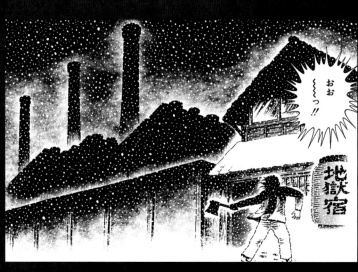

おお〜っ!!

地獄宿

5. 《地獄變》妄想過度而發瘋的畫家衝出門外後的景象是……

HINO
Girls Collection
日野女郎花名冊

《可愛女孩》

《般若堂奇談》

《紅蛇》

《四次元神秘冒險
哥哥拉朵拉》

《水手服之花》

《拍球少女》

《妖女達拉》

《紅蛇》

《地獄變》

《我的寶寶》

《恐怖！四次元小鎮》

《花之女》

《吸血！黑魔城》

《老太婆少女》

《靈異少女魔子》

《學園百物語》

美麗的女人與男人的佔有欲

與妻相識之初　日野日出志談

其實我不太想談怎麼跟妻子認識的呢。應該說，說了只會挨她的罵，叫我別有事沒有說那些有的沒的。真傷腦筋，之後又要被唸了。

她本來是我作品的粉絲，是因為她寄了一封粉絲信過來，我們才認識的。她當時讀了《藏六的怪病》單行本。那個時代的漫畫上還會標明作者住哪裡，所以我也收到不少粉絲信。大部分的粉絲信來自小孩子，不過裡面卻有一封信是女大學生寫的，所以特別引起我的注意。

她是早稻田大學文學院的學生，文筆好得很，字又漂亮。我看了就想：「這女孩很聰明呢。」她在信裡寫說「想見我一面」。我一開始是沒這個打算的，不過朋友說「機會難得，你就去嘛。」就是叫我翻字典查看看「藏六」意思的那個朋友。他一直在一旁搧風點火，所以我最後也回信，答應她的邀約。我要先聲明，當時每一封粉絲信我都有回覆，連小孩子寫過來的也是。

我們約在池袋一間兩層樓的咖啡廳。我抵達店門口後，一雙穿著白色迷你裙的腿從樓梯上走下來。這教人怎麼可能忍住不看（笑）。結果我一探頭，就和她對上了眼。她好像因此嚇了一大跳，腳步差點踩空，整張臉變得紅通通的，我想是因為覺得很丟臉吧。不知道為什麼，我就這段記憶特別有印象。她那個

樣子，是男人都會心動的吧（笑）。後來聊天過程，也發現我們對小說的喜好相同。畢竟也是我的粉絲，所以和我的喜好自然不會差太多。她當時帶了一本她自己喜歡的書來，問我「有沒有讀過」。我其實已經看過了，但謊稱沒有，然後跟她借回家看（笑）。這樣下一次就有理由再約出來見面了。

雖然當時我身邊也有不少異性朋友，但卻從來沒有過這種感覺，就是所謂的佔有欲。我一直深入、深入、再深入這份佔有欲，最後畫出的作品就是《紅花》。

故事是一名十分投入花藝創作的男子，他對花的執著已經超出常理。因為那些美麗的花，都是他殺了令他著迷的女子做成。男人將那些美麗女子封在花中，讓女子永遠待在自己身邊。《紅花》就是一部描寫「想獨佔某個女人」的情感走火入魔的作品。我是那種必須親身經歷才畫得出東西的人，用小說來比喻的話，我就是專寫私小說那種暴露自身經驗的人吧。

我開始畫《紅花》時，她已經搬來跟我同居了。當時我們住在狹小的房間裡，房內只隔了兩間，所以她也看得到我作畫的過程。後來她知道這部作品是以自己為主角時，還罵我「怎麼可以殺了我還把我分屍啊！」（笑）。

不過現在想想，我當時實在是對不起她。她明明已經唸到大學四年級，最後卻沒能畢業。因為我的佔有欲不讓她去學校。我出於擔心，不希望她出門亂

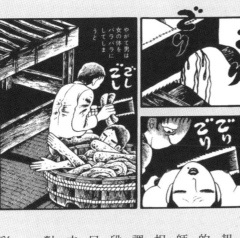

やがて男は女の体をバラバラにしてしまうと

跑。那時候的我也是年少輕狂。最後她只好選擇休學，真的是很對不起她。不過這種話說出來，又要被她罵了。真是拿她沒轍。

我現在當然還是很愛她。

師母知道我不勝酒力，喜歡甜食，所以總會替我準備蛋糕。有次我請師母不必費心準備這些東西，結果日野老師便插話說「她是自己想吃啦。」見我和師母聊蛋糕聊得起勁，他也會嘟囔「你們真的是一對看到會令人窩心的神仙眷侶。」

為了拍攝紀錄片，我經常上門打擾。不過師母臉上未露半點不悅，還偷偷告訴我「我家那口子最近看起來興致高昂，很有活力呢」。師母真的是一名非常謙和的人。雖然我也想段，所以只好大幅度剪掉他們互動的橋段，讓這些影像成為機密檔案了。我想只有半年來拍攝而親眼見證一切的我，才能體會在背後支持日野老師的師母，對日野作品來說有多麼重要。

日野老師在畫繪本時，除了字型和色彩之外，對所有細節也十分講究。他會

藏六之妻　寺井廣樹談

由於和日野老師共事，所以我經常前去叨擾老師的工作室兼住家。每次拜訪，都是師母出來應門。一想到她就是《紅花》女主角的原型，心裡不免有些緊張。不過師母健談又開朗，臉上總是掛著笑容。而且不用說，當然是一名美女。

師母也總是笑嘻嘻地依然故我。雖然這種話可能輪不到我來說，但他們之間的關係，實在是羨煞我這名單身漢。

即使是看起來如此和睦的一對鴛鴦，也曾經因為一點小事而大吵一架，令日野老師萌生離婚念頭。他當時氣上心頭，在離婚協議書上蓋了印章，騎上摩托車獨自前往區公所。聽老師說他當初是穿著忍者似的裝扮騎車，結果騎到一半突然下大雨，等他騎到區公所，放在胸前的離婚協議書早已濕成一片。他見狀突然也不想離了，於是當場撕破協議書丟掉，在一片雨中踏上歸途。回到家後師母問他「你把離婚協議書送出去了？」他說「協議書被雨淋濕了，所以我不送了。」聽說師母聽了回答「這樣啊」，然後當場笑了出來。

看著他們兩人，我突然從《鬼太郎之妻》這個書名聯想到一個詞：「藏六之妻」。我強烈渴望了解，和日野老師最親近的師母到底是怎麼看待日野老師的。可以的話我也想要仿效《鬼太郎之

以總會替我準備蛋糕。有次我請師母拿原畫給師母看。師母看了看自說「我覺得紅色再多一點比較好」，於是日野老師馬上根據師母的意見，重新調整整體色調。他們之間的關係，實在是羨煞能和睦相處，長命百歲。

不厭其煩地修改，直到自己能夠接受的程度為止。當他終於覺得OK的時候，會微笑婉拒吧。

日野老師能有今天的成就，肯定要歸功於師母這名賢內助。希望兩位未來也

《妻》，請師母撰寫類似自傳形式的散文。不過依師母低調的個性，她肯定會

特別對談
伊藤潤二 × 日野日出志
SPECIAL TALK ITO JUNJI × HINO HIDESHI

恐怖漫畫的未來
就寄託在伊藤身上了

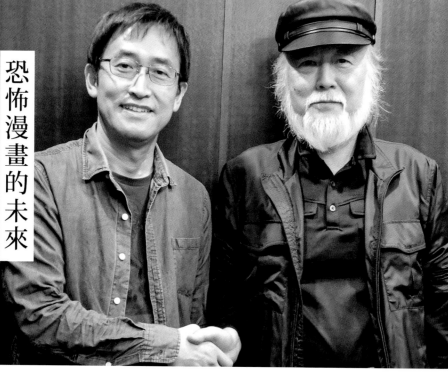

日野 謝謝你今天大老遠來一趟。

伊藤 能和我崇拜的日野老師對談是我的榮幸。

日野 我也很崇拜伊藤呢。

伊藤 不會吧!?

日野 上個月我才剛去西班牙，在馬德里的漫畫店舉辦座談會和簽書會。

伊藤 很棒耶。

日野 我在那邊找到伊藤的作品，就是這本《科學怪人》！

伊藤 哇！這我好久以前畫的作品了。

日野 我記得電影是勞勃狄尼洛演怪物⋯⋯

伊藤 對對對！然後導演自導自演。

日野 我也上電影院看過。那一部應該是最貼近原作的電影了。

伊藤 的確很還原。我也是配合那部電影上映才連載的。

日野 這本我從西班牙帶回來了，待會幫我簽個名吧。呵呵呵。

伊藤 那怎麼好意思。糟糕！要是我也帶個什麼來就好了。我手上有本奇想天外社的《戲仿漫畫大全集》（パロディ マンガ大全集），上面就有日野老師畫的《銅鑼衛門》。這本書很少見，我費了一番功夫才找到保存狀態不錯的書。

日野 現在還找得到啊？

《科學怪人》 × 《銅鑼衛門》

伊藤 現在網路發達，找書也容易多了。這本書真的是夢幻作品。我當初讀的時候還是高中生，標題又有趣，內容也讓人笑到肚子痛。當時我是借朋友的書來看，但我一直很想要買一本自己收藏。後來好不容易買到，再翻開來看還是笑到不行。這本書對我來說充滿了回憶，所以我一直很珍惜。好想要簽名啊⋯⋯

日野 你隨時都可以來找我簽（笑）。

第一次見面是因為參與
御茶漬海苔老師的電影演出

日野 上一次和你見面應該是拍那部電影的時候了吧？

伊藤 對。以前御茶漬海苔老師的作品翻拍成電影，我們一起參與了劇中劇的演出。我當初是被叫去演小混混。很久以前的事情了。

日野 真的很久了。在湯河原的某間神社裡頭拍了一齣時代劇。

伊藤 日野老師平常也綁著髮髻，所以本來就自帶武士氣息。而且老師還穿著和服，拿著刀。

日野 那時拍了一整天呢。

伊藤 是啊。中間空檔時間我還請日野老師教了我幾招居合道。

日野 的確有這回事。

伊藤：老師不是很喜歡黑澤明的電影嗎？我也很喜歡。所以當時我和老師帶著玩玩的心情，演了《椿三郎》的最後一幕。

日野：我們還亂喊什麼「我是山茶花九十郎」之類的。電影裡是三船敏郎和仲代達矢站在彼此面前，仲代達矢拔刀的瞬間，三船敏郎迅速壓低身子撩刀砍了仲代。

伊藤：日野老師扮演三船敏郎，由我先拔刀。那時候和老師一起模仿電影動作，真的為我留下了一段很開心的回憶。

日野：對對對，有這麼一回事。

伊藤：我和日野老師就見過那麼一次，再來就是今天了。真的是很久不見了。

震撼十足的《漩渦》×《毒蟲小鬼》

日野：我第一次看伊藤的漫畫是《漩渦》。

伊藤：那時是刊在小學館《BIG COMIC SPIRITS》。

日野：我真的是忍不住驚呼。主角朋友的父親眼睛不是變成了漩渦嗎？那個如果沒畫好就會變成搞笑漫畫。

伊藤：的確。

日野：我想那應該是從「漩渦」的概念出發，聯想到像蝸牛殼這種跟各種跟漩渦有關的事物而構成的故事。但沒想到竟然可以衍生出這麼精采的故事，真的讓我覺得很震撼。

伊藤：謝謝您的讚美。

日野：而且伊藤的畫啊，非常工整。他描繪日常風景的部分都很寫實。風格寫實的畫面上，異常的故事席捲而來，所以他畫一些超現實的情節很有說服力。

伊藤：您太過獎了。

日野：不過《漩渦》又比出道作更上一層樓。你當時已經掌握漫畫的真理了吧？

伊藤：沒這回事。

日野：我當時買了《漩渦》回來，跟我家老婆說「這部漫畫很厲害」。所以我家老婆也知道伊藤的事情。今天我出門前跟她說是要來跟伊藤對談，她就跟我說「你還真是幸福呢」（笑）。

伊藤：能和日野老師對談，我才是最幸福的那個人。

伊藤：我小時候是看楳圖一雄老師和古賀新一老師的作品長大的。後來小學六年級時，我在鄉下書店發現一本畫風很不一樣的漫畫，就是日野老師的《毒蟲小鬼》。

日野：《毒蟲小鬼》啊。

伊藤：我看到時好衝擊。畫風非常新鮮，殘虐驚悚的敘事方法強烈有特色，但是又帶有一種美感。人物的表情和皮膚的質感都很有味道，簡直可以稱作藝術了。

日野：那是因為我的畫本來就比較歪七扭八的。像伊藤那種端正的畫風，就算不畫恐怖漫畫，也有辦法畫其他的題材。我畫的時候就一定得加以變形。而伊藤的作品卻畫得端端正正，這一點就讓我很佩服。我看到的時候心想，漫畫界出了一個人才呢。

伊藤：不敢不敢。

日野：《漩渦》不是你的出道作吧？

伊藤：對，我第一部作品是在《Halloween》上刊載的《富江》。

日野：對。

日野：我記得那是畫一個死掉的女孩子跑回來的故事。

伊藤：對。

日野：故事的發展很引人入勝。以前也是有人畫死者復活的故事，但伊藤畫出了新意。我讀了就覺得這新人很有看頭。

與夫人認識之初

伊藤：說到夫人，我也聽寺井先生說過您和夫人剛認識時的事情呢。

日野：不是吧。寺井，你還跟他說了這種事啊？

伊藤：簡直是命中註定的邂逅。真叫人羨慕。

日野：什麼命中註定（笑）。就是那時候出了《藏六的怪病》，而當時還在讀大學的她寫了封粉絲信給我這樣。

伊藤：真好。

日野：你呢？我都講了，你不分享一下說不過去吧。

伊藤：不好意思。我們只是聯誼認識的（笑）。

日野：那也很好啊（笑）。

伊藤：我在跟現在老婆認識前，有一個遠距離交往的女朋友。但後來真的太累了，所以最後也就分手了。

日野：嗯。

伊藤：我想說成家之後就可以專心工作，有次跟認識

日野：的設計師聊到這件事，結果對方說「那就辦場聯誼吧」（笑）。

伊藤：這樣啊。

日野：當時聯誼是辦在丸之內一間新建的漂亮大樓。

伊藤：你對你老婆的第一印象是？

日野：然後我上她的個人網站看，發現她畫的圖魄力十足。害我動了讓她來當助手的歪腦筋（笑）。

伊藤：不錯啊。「人挺好的！」

日野：「人好像還挺好的」。

伊藤：這個想法真的滿不可取。畢竟她自己的工作也很忙。

日野：肯定的。

伊藤：哈哈哈。

榻榻米的紋路　繪／日野日出志

日野：你有請助手嗎？

伊藤：畫《漩渦》的時候有請過一個。那名助手還有廚師執照，所以伙食也是交給他打理。

日野：嗯嗯。

伊藤：想說對家人就不用太客氣。

日野：哈哈哈。

伊藤：這倒是。所以你基本上不太請助手？

日野：後來是有請過家母和大姊幫我貼網點之類的。

伊藤：嗯。

日野：比較簡單的部分請家人幫忙是沒關係的，但基本上需要動筆的地方我還是會想自己來呢。

伊藤：果然還是會想自己來。

日野：我也曾經幫忙把別人的作品改編成漫畫。作者是曾在外務省工作的作家佐藤優，就是那個和鈴木宗男一起被抓去關的人。他以前寫過一部作品叫《憂國的拉斯普金》。

伊藤：哦，聽過。

日野：那次是約好兩個禮拜要畫完一本的量。但按照當時的速度肯定來不及，責任編輯緊張得要命。所以那次有請兩個助手。

伊藤：是喔。

日野：那時真的很辛苦。請助手也不是件輕鬆的事情呢。

伊藤：啊。

日野：我也是不太喜歡請助手的人。尤其是那個榻榻米的紋路……

伊藤：哦！榻榻米！您畫的榻榻米也影響了我的畫風呢。

日野：那個東西喔，不管讓哪一個助手來畫都畫不出我要的模樣。

伊藤：那真的很不好畫，我也畫不來。那麼精細的畫工營造出很棒的氣氛，大大增加了恐怖的感覺。

日野：最慘的情況就是助手畫出來的東西跟草蓆還是竹蓆一樣。我想說這是哪門子的榻榻米啊。所以到頭來還是得自己畫。

伊藤：那些榻榻米真的很有力道。我也想過要模仿，結果學不來。

日野：不然下次你漫畫裡面有出現榻榻米時可以讓我來畫。

伊藤：不敢不敢，這太大才小用了……

日野：讓我畫嘛。到時候出版時後面再加個「榻榻米紋路：日野日出志」之類的（笑）。

日野作品源自六色蠟筆

好啦……接下來談談我筆下的家人吧。

第一幅畫上面畫的是我的孩子……

日野日出志筆下的榻榻米紋路　出自《地獄變》

伊藤：榻榻米的紋路確實令人印象深刻，不過我心目中的日野老師，總是帶有一種色彩繽紛的感覺。

日野：我從小就很喜歡畫畫。以前我們家窮，到有錢人家的朋友家裡玩時，都會借他們的粉蠟筆和油性粉彩來畫圖。後來上了小學，需要用到蠟筆了，所以我也請家人買給我。

伊藤：是。

日野　一般都是買十二色，好一點的會到二十四色。

伊藤　好像都是這樣。

日野　如果是三十六色，還有金色銀色可以用。

伊藤　沒錯沒錯。

日野　有天我老爸告訴我他會買給我，我滿心期待等他回來，奢望他會買三十六色的。結果他只拿了這麼小一包用報紙包著的東西回來。我想說那是什麼東西，打開來一看，竟然是六色的蠟筆！

伊藤　只有六個顏色？

日野　我真的是啞口無言，最後難過得躲進棉被裡哭。後來我因為鬧脾氣，上美術課時就把太陽塗得老黑。

伊藤　黑色的太陽……。

日野　這對一個孩子的心理傷害很大啊。《藏六的怪病》就是源自這個經驗。不過六色有點不上不下的，所以我在作品裡面改成七色。要不是小時候的傷痛，我可能也不會想到要畫七種顏色的膿包。

伊藤　原來如此。

日野作品的「白與黑」

伊藤　說到黑色的太陽，印象中您的漫畫裡面也有出現過。雖然我這樣說和剛才有點自相矛盾，但日野老師的作品也給人一種黑白兩色特別強烈的印象。

日野　我都會塗滿。

伊藤　日野老師有一張圖，是一個人站在大太陽底下。而那顆太陽就畫得跟影子一樣黑壓壓的。我對那張圖很有印象。

日野　你連這種地方也看得這麼仔細，真教人高興。還有房間裡的陰影部分，也是從淡畫到濃，最後整片塗滿。這種技巧我也偷學了幾招。

日野　你有學啊？

伊藤　一般人恐怕不會想到要將房間的牆壁整個塗滿。

日野　膽子要大一點才有辦法這樣畫啊。

伊藤　您是怎麼想到這樣畫的？

日野　最早是因為我想當電影導演的關係啦。

伊藤　怎麼說？

日野　以前有一部電影叫《切腹》，畫面上巧妙運用清楚的黑白對比來呈現。我當時很佩服，沒想到黑白電影的畫面也可以做得這麼美。

伊藤　黑澤明也是。

日野　漫畫只用黑色墨水在創作，狀況是一樣的。所以我從當時就一直很重視黑白對比的表現。那時的日本電影大多都有陰暗室內的場景呢。

伊藤　還有照片。我比較喜歡黑白照片的感覺，彩色照片的資訊量太多了。

日野　您說資訊量太多了？

伊藤　就是覺得黑白照片漂亮多了。

日野　說到漂亮，日野老師筆下的女性也都很美。那種彷彿在暗送秋波的妖豔女子也很難忘。其中我最有印象的就是白皙的皮膚。她們身上沒有任何多餘的陰影，只有白嫩的皮膚，和鮮紅的唇色。

日野　因為我這個人特別迷戀嘴唇（笑）。雖然嘴唇畫出來也黑漆漆的就是了。

伊藤　可是那個黑色看起來紅通通的。我畫女性角色的方式也受日野老師影響很多。尤其早期這個的跡象特別明顯，出場人物基本上都不會有陰影，整個人的皮膚好像會發光一樣。我想這種畫法是受到了日野老師影響。

日野作品帶來的影響

伊藤　我想我還有很多地方受到老師的影響。但其中影響最大的，是眼睛的畫法。

日野　眼睛嗎？

伊藤　大大的眼睛裡，會用斜線方式表現渙散的眼神。那真的很令人發毛。

日野　我的確會這樣畫呢。

伊藤　這個部分影響我很深。我現在畫妖怪或害怕的表情時，瞳孔部分也會用斜線來表現模糊的感覺，而不是整個塗黑。

日野　類似屍體的眼睛，那種眼珠白濁的感覺。

伊藤　這部分也影響了我不少。另外您有一篇短篇，我記得是叫作《通往地獄的電梯》（地獄へのエレベーター）。有一幕是有個小女孩搭上主角乘坐的電梯。仔細一看，那個女孩竟然長著

日野：獠牙。

日野：有有有。

伊藤：主角是面向讀者這一邊，然後說「那個小女孩竟然長了獠牙」。當下主角是背對著女孩，面向我們，帶著害怕的神情講出這段台詞。我也試著模仿，或是說參考了這種表現手法。

日野：有這回事啊。

伊藤：我在畫《至死不渝的愛》時，男主角在街上撞見了幽靈。那一幕主角也是面對讀者，說出「那裡有鬼」的台詞。那就是受到了日野老師的影響。

能對母親痛下殺手嗎？

伊藤：日野老師的作品裡，哥哥通常都扮演著比較冷血無情的角色。

日野：我自己是長子，下面有三個弟弟。所以每次殺掉弟弟就有種......

伊藤：我懂那種心情。我自己也有一個姊姊，所以基本上很少畫主角有姊姊的情況。

日野：但我在畫《地獄的搖籃曲》（地獄の子守唄）裡，卻讓我老媽死在下水道裡了。

伊藤：真的會這樣。

日野：我老媽看到的時候罵我：「你這臭小子畫那什麼東西！」

伊藤：哦......

日野：我覺得身為一名作家，這是一件非常好的事情。我就怎麼樣都沒辦法在漫畫裡面殺了自己。

的母親。

日野：算來算去，我應該在作品裡殺了我老媽三、四次吧。

伊藤：天啊（笑）。

日野：不過我家老媽在所有兄弟姐妹裡面最長壽，活到九十三歲。她還在世的時候我就常常開她玩笑說：「因為我在漫畫裡殺妳太多次了，死神以為已經把妳帶走了，所以妳才能長命百歲。」

伊藤：挺有道理的。

日野：最後她也衰老得根枯木一樣。不過我覺得她也很幸福了吧？畢竟只有在漫畫裡面被人殺掉。

日野：不過後來確定要在少年畫報上連載時，他們還給我下了個副標題：「日野日出志的嚇死人世界」。

日野：我以前是單行本派的。

伊藤：但上面也有寫什麼嚇死人世界？

日野日出志的嚇死人世界!?

日野：有。《紅花》裡的少年被主角追趕，最後被火車撞到頭飛掉......那一幕真的很嚇人。

伊藤：哦......

日野：但我才發現頭飛掉的那個人......我想說「嚇死人世界」是什麼鬼東西!?編輯部竟然打算從這個角度推銷我的作品。

伊藤：哦......

日野：《藏六的怪病》根本不是抱著那種心態去畫的。之所以在追求孤獨感的過程中畫得比較噁心，是為了凸顯最昇華的美麗。我想在那部作品裡表現的是窮極孤獨而後有美的道理。

伊藤：是。

日野：結果他們竟然解讀成嚇人。後來大家都被「嚇死人的世界」這個詞影響，找上門的工作也全都只想我畫嚇人的東西。我心想「詭奇與抒情」的「抒情」到底跑到哪裡去了（笑）。

正常×異常

伊藤：您心中對於創作作品有沒有什麼禁忌？

日野：我基本上還滿恣意妄為的，畢竟連老媽都殺了（笑）。

伊藤：這麼說也是（笑）。

伊藤：我曾經因為受到日野老師漫畫的影響，畫了一部標題有點殘忍，叫作「解剖遊戲」的漫畫。只要是男孩子都會解剖東西嘛。我自己這樣講好像有點怪，但我以前真的是既陰沉又奇怪的孩子。我以前就跟自己作品裡一

日野：個叫「雙一」的人物某些地方滿相似的，絕對稱不上什麼心靈健全的少年。所以我不否認自己身上存在著一些異常的部分（笑）。

伊藤：這部分對你畫漫畫有影響嗎？

日野：反而是因為畫了漫畫，自己心中這些像是毒素一樣的異常部分轉移到了漫畫上。所以我覺得自己是因為畫漫畫而變得愈來愈正常。

伊藤：現在呢？

日野：長大之後就有辦法克制了。我一直努力讓自己維持正常，現在我對於克制這些異常因素已經很得心應手，整個人都變正常了（笑）。不正經的話確實很難在社會上生存。就算是恐怖漫畫家，也必須具備正常的社會價值觀才行。

伊藤：不過我認為恐怖漫畫家心裡絕對藏著某種藏著不見天日的熱情，或是對於奇形異種的迷戀這類一般人沒有的東西。

日野：那也是肯定的。說實話我從小就很怕這些恐怖的東西，所以畫漫畫的時候我就給自己一個「日野日出志」的筆名，忠實扮演這個恐怖漫畫家的身分。當我放下畫筆，就變回原本的自己。我用這種方式來切換心理狀態，否則我根本畫不下去。對精神負擔也會很大。前陣子我將太宰治的《人間失格》畫成了漫畫。在《Big Comic Original》上。

伊藤：是嗎？那我一定得看看。

日野：我以前沒看過《人間失格》。

伊藤：你沒看過？結果還接到工作？那我只能說編輯

眼睛很利，你的畫風很適合那部作品。後來我想說還是要讀一下，一讀就覺得，這根本就是在寫我啊。然後就覺得自己應該畫得出來（笑）。

日野：《人間失格》是太宰治最棒的一部作品。

伊藤：看的時候覺得，他還真敢把這些事情全祖露出來。

日野：我們也一樣，把自己的一切都暴露在畫上了。無論畫得再怎麼脫離或貼近現實，畫都是不會說謊的。

伊藤：會暴露出繪畫者的本性呢。

日野：這就是最恐怖的地方。

最想知道的事！
《漩渦》的故事是怎麼想出來的

日野：伊藤，今天對談我有件事一直很想問你。你到底是怎麼想出《漩渦》這個故事的？希望你從最一開始的發想告訴我。

伊藤：其實一開始《BIG COMIC SPIRITS》找我畫這部作品時，我是推掉的。

日野：為什麼？

伊藤：我那時沒聽過《BIG COMIC SPIRITS》。

日野：真的假的！？

伊藤：後來我讀了發現，上頭連載一堆翻拍成戲劇的作品。我才意識到「這家雜誌超大間的！」有點被嚇到，我就跟他們說：「我的能力沒辦法在上面連載」。

日野：怎麼會！？

伊藤：但後來他們說服我，所以還是畫了。

日野：那就是你離開《Halloween》後的第一部作品？

伊藤：對。

日野：果然。因為我記得我那時想說：「這下子伊藤也終於開始在大雜誌上連載了呢。」印象非常深刻。

伊藤：雖然是以月刊方式連載，但我以前沒畫過這種需要接連畫下去的東西，所以我找編輯商量要怎麼辦。編輯告訴我「最好決定一個主題」。

日野：嗯嗯。

伊藤：如果要決定一個可以長久畫下去的主題，我就想說不如描寫複雜的人性故事。我以前住在鄉下，鄉下就是一個附近居民之間連結很緊密的地方，有不少討人厭的婆婆媽媽。我想說把這些事情畫成

日野：確實會有。

伊藤：那些人際關係很難搞。我想說把這些事情畫成恐怖故事。

伊藤：我懂我懂。

日野：剛好以前我家就是兩戶連棟的長屋。我想乾脆就畫成長度更長，裡面還住著一堆怪人的長屋。而且還會愈來愈長，到最後長得要命的長屋。

伊藤：這點真的很了不起！竟然是從把長屋越畫越長的想法衍生出這樣的故事，太厲害了。真有創意。

日野：我對特殊的建築物本來就有點興趣。雖然我一開始也只是想畫一些很長很長，類似萬里長城之類的東西就是了。

伊藤：那樣也很壯觀。

日野：原來是這樣。

伊藤：後來突然想說，不如畫成蚊香的模樣好了。於是就決定以漩渦為主題了。

日野：哎呀！

伊藤：我以前也畫過整座城鎮的居民發瘋的題材，所以想說這次也走這個路線。

日野：嗯嗯。

伊藤：之後就請責編幫我蒐集一些跟漩渦有關的書，並決定參考這些資料開始畫。

日野：原來如此。

伊藤：一般聽到漩渦，大概都會浮現《天才笨蛋伯》臉頰上那種搞笑圖案的印象。但我心想只要描繪得細緻一點，應該也可以畫得很噁心。於是就朝著這個方向作畫。

日野：原來如此。我今天就是想聽你聊這些。太有趣了！一般人怎麼也想不出漩渦狀的長屋呀。

伊藤：您過獎了。

日野：我認為《漩渦》是伊藤潤二站上大雜誌舞台的里程碑。

伊藤：這真的是一部值得紀念的作品呢。

日野：我在西班牙也聊到這件事。結果現在正在替我拍攝紀錄片的塞爾西奧導演也用日文驚呼了一聲「漩渦（UZUMAKI）！」那部作品在西班牙也很紅，是獨一無二的作品。沒有其他人畫得出同樣的東西。

未來的目標

日野：伊藤的作品真的很恐怖，部部精采，連大人也能夠樂在其中。他總能維持自己的步調，而且身為漫畫家的眼光始終沒有偏移。看見他這個樣子，我由衷感到欽佩。

伊藤：哪裡。日野老師的作品才是連小孩子也能看得開心的作品，我自己小時候讀老師的作品時也大受衝擊，並且深深受到作品的吸引。我看過一次後，到今天一直都是老師的死忠粉絲。

日野：你今年幾歲了？

伊藤：今年五十六。

日野：還很年輕嘛。算起來還可以再畫個十年。

伊藤：畢竟我也成了家，少說也得再畫個十年。

日野：那讓我以一位書迷的身分說句話。請你繼續保持現在的步調、現在的水準，繼續畫下去。恐怖漫畫家伊藤潤二將會在恐怖漫畫史上留下璀璨的一頁，接下來十年請你繼續努力讓這一頁變得更加光彩奪目！

伊藤：不敢不敢，但我會努力的。日野老師今後就致力於繪本了是吧！

日野：這次畫繪本大概是我創作至今最快樂的經驗了！因為我終於擺脫恐怖漫畫家、嚇死人世界這些詛咒了。

伊藤：這樣啊（笑）。

日野：而且我很喜歡杉浦茂的漫畫，所以現在畫的圖有種以前看在他漫畫的感覺，真的是開心得不得了。

伊藤：不過還是有妖魔鬼怪？

日野：還是有妖魔鬼怪（笑）。

伊藤：哈哈哈哈哈哈。那些妖魔鬼怪可愛嗎？

日野：連我自己都覺得很可愛呢。但因為一個不小心，我就會畫成很恐怖的樣子，所以畫的時候都一直想著杉浦茂的作品。

伊藤：是喔。

日野：因為這樣，我一直找不到方向。東想西想，畫了又擦擦了又畫，費了很多心思在上頭。看樣子我還是很喜歡畫圖，實在畫得很過癮！繪本這東西，我真的會想畫到身體再也動不了的那天為止。

伊藤：期待您未來的繪本作品。

日野：今天謝謝你過來。

伊藤：謝謝老師。

【伊藤潤二 Ito Junji】
恐怖漫畫家。齒科技工職校畢業後從事齒模技工，同時開始創作漫畫。一九八七年，恐怖漫畫月刊《Halloween》設立楳圖一雄獎，其創作之《富江》入圍佳作，因而出道。曾推出許多暢銷恐怖漫畫，如《鬼巷》、《人頭氣球》、《漩渦》。

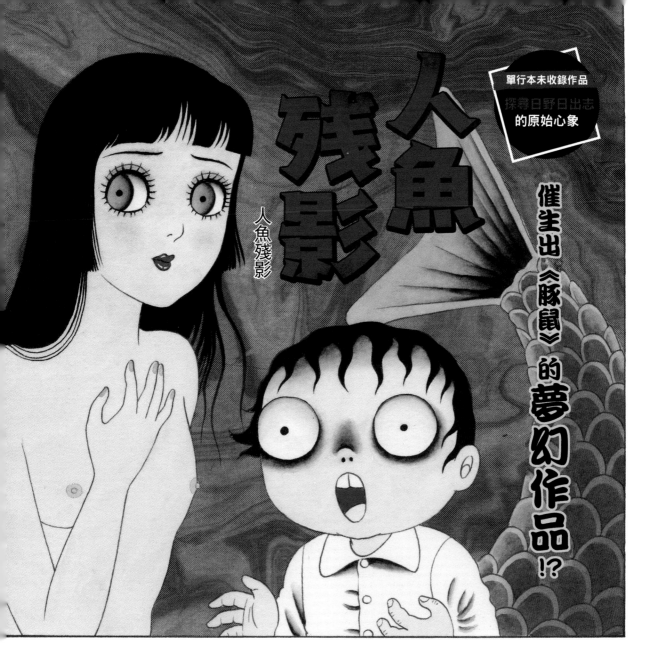

人魚殘影

人魚残影

催生出《豚鼠》的夢幻作品!?

有一天
少年家
附近的
空地上
搭起了一座
又紅又大
的帳篷

原來那
是一座
妖怪馬戲團
少年拿了
零用錢
興沖沖
跑去看表演

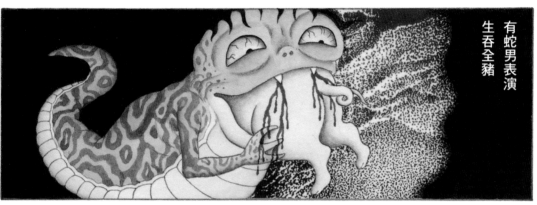

有蛇男表演
生吞全豬

獨眼小妖
踩大球

還有蝙蝠人
的空中
鞦韆

男餓鬼
食腸秀
‥‥‥

ガッ
ガッ
ガッ

還有其他各式各樣的
妖怪出場表演
每一種都好像真的
尤其在巨大水槽裡
跳舞的人魚少女秀
實在美得教人
看得出神

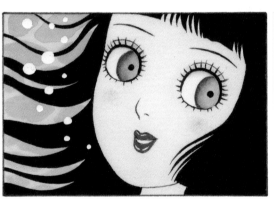

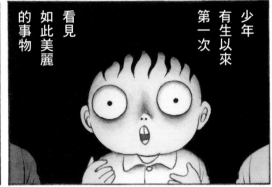

少年
有生以來
第一次
看見
如此美麗
的事物

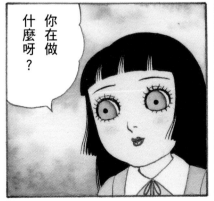

你在做
什麼呀？

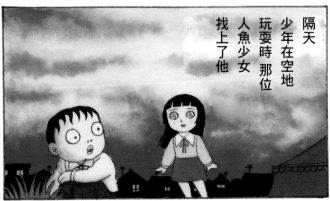

隔天
少年在空地
玩耍時 那位
看見 人魚少女
找上了他

哇
好可愛!!

……
你看

我在抓
瓢蟲

這個年紀
的孩子還
很愛玩呢……

人魚公主
這小妮子
……不過這
也難怪畢竟
團裡沒有其
他孩子……

他們
不一會兒
就變得很要好

這叫作
七星瓢蟲
喔……

啊……
這裡也有!!

啊……
時間
已經
到了
……!!

噹
噹
噹

少年少女
每天到了傍晚
都玩在一塊

哈哈哈
嘻嘻
嘻嘻

……
？

但每次只玩
1個小時
少女就
匆匆忙忙
跑回帳篷去

明天
再見囉……

而那一天
他們跑到附近
的森林裡玩耍

嗯～
安安靜靜的好舒服
跟在海底一樣

我來這裡
都會爬到
那棵樹上玩喔

完全
忘了時間

開心到
少女都

他們玩得
太開心了

求求你
別跟來!!

怎、
怎麼了!?

糟、
糟糕了
太晚了!!

什麼東西？

啊!!

!!

哇!!

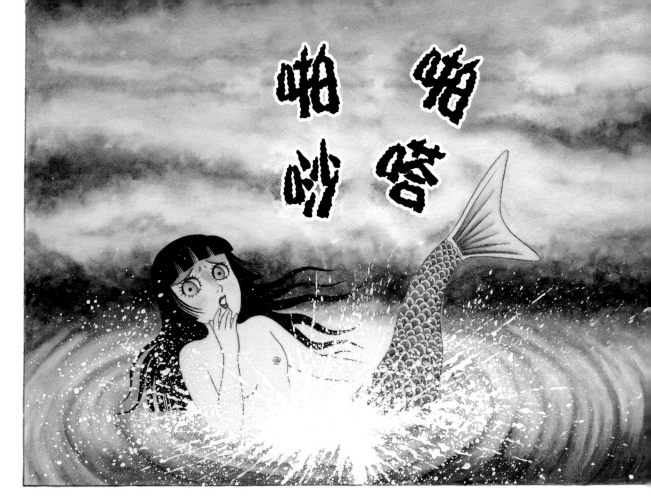

……

呃嗚…!!

……!!

天天天哪

喂～
人魚公主
～～!!

糟糕!!

我說過多少次了一定要乖乖遵守時間不是嗎!!

……對……對不起

啊!!竟然跑這麼遠……!!

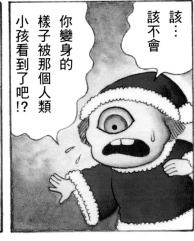

該…該不會

你變身的樣子被那個人類小孩看到了吧!?

……

看樣子是被看到了

那我們得趕快離開這座鎮才行

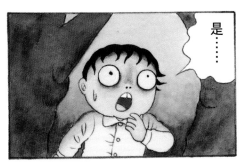

是……

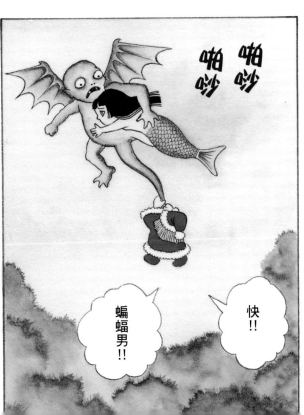

啪沙 啪沙

快!!

蝙蝠男!!

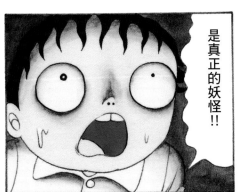

是真正的妖怪!!

隔天
早上
少年前往
空地一看
發現那座
紅色帳篷
已經消失得
無影無蹤
一切彷彿
一場幻影

地上有片
人魚公主
的鱗片
少年在上頭
聞到了一絲
海洋的氣味

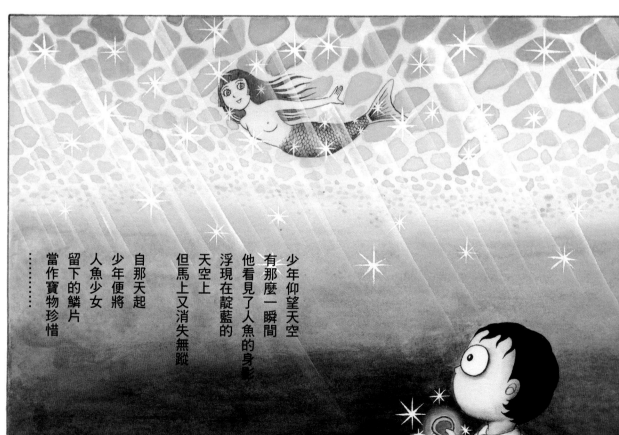

少年仰望天空
有那麼一瞬間
他看見了人魚的身影
浮現在靛藍的
天空上
但馬上又消失無蹤

自那天起
少年便將
人魚少女
留下的鱗片
當作寶物珍惜
……

彩色原畫集錦

COLOR
ILLUST
COLLECTION

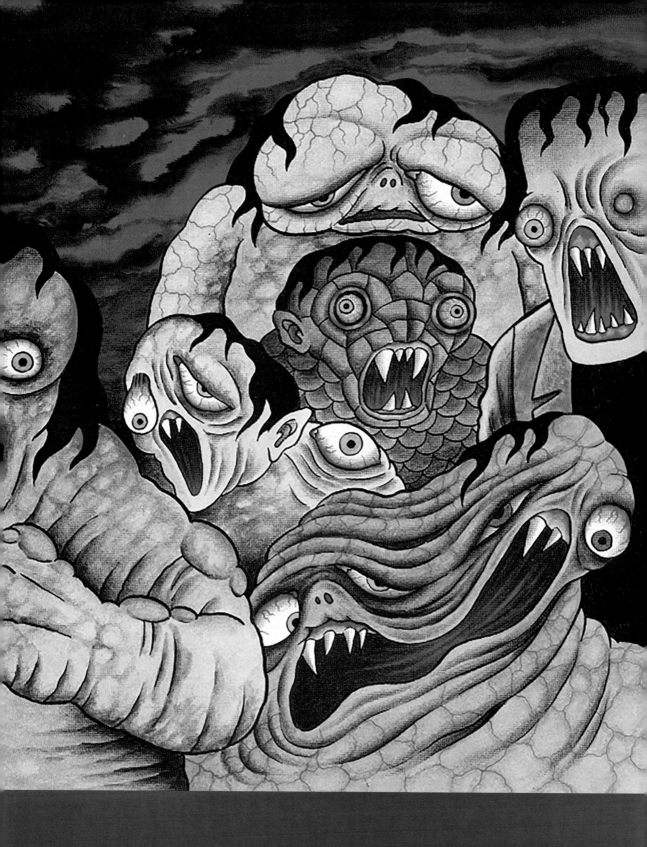

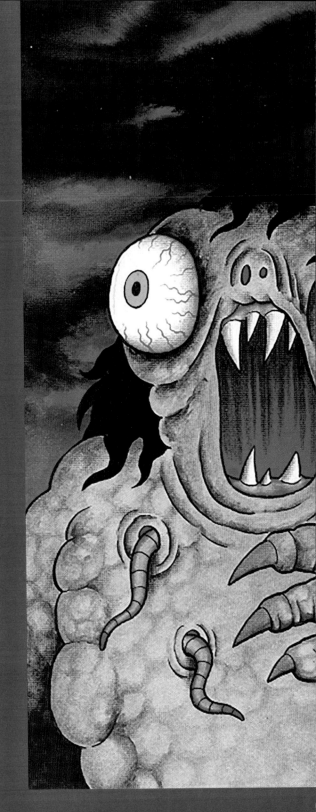

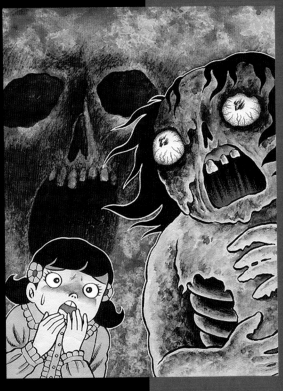

死人少女

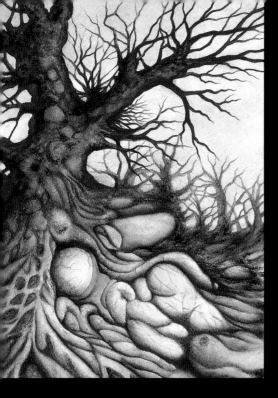

地獄繪草紙（藏六的怪病之卷）

■ 恐怖！地獄少女

■ 恐怖！地獄少女

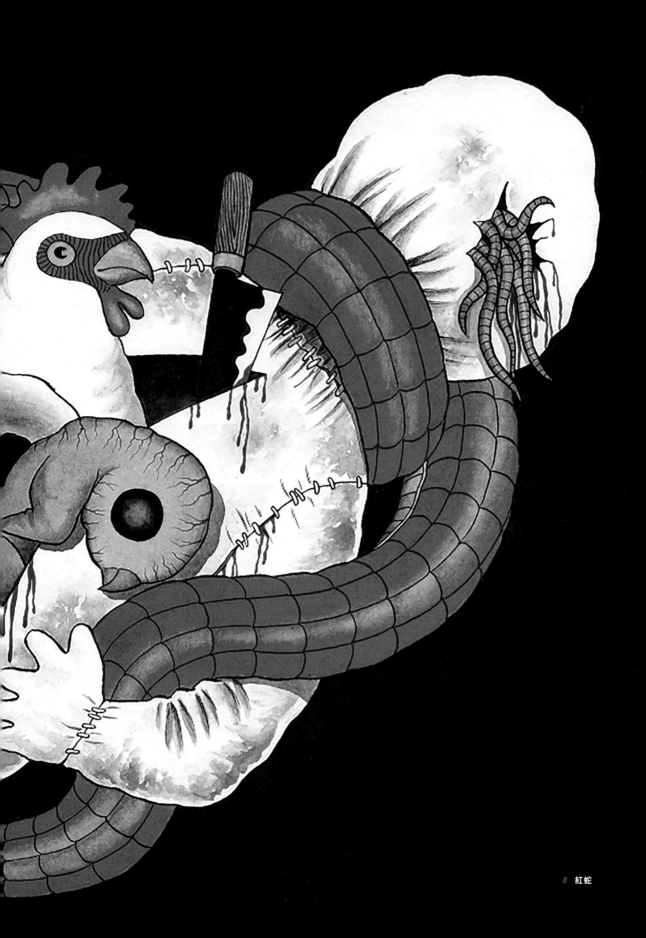

紅蛇

■ 怪奇曼陀羅

HINO
PRODUCTION
Review

日野製作公司私心推薦的 **12** 部精選作品。

搭配日野日出志**本人的解說**，深入作品誕生的背景。

《夜襲我的惡魔》（私の悪魔がやってくる）

1972年

今晚，「他」也躡手躡腳來到「我」的房間。

《夜襲我的惡魔》是日野作品中少數深入探討成年男女「性事」的作品。本作以一名詭奇劇畫（漫畫）家的妻子（「我」）為敘事人，一切故事的開端都來自「我」還穿著水手服的學生時期。

「我」家隔壁住著一位其貌不揚的癡呆男子。而「我」的房間恰好面對隔壁人家的庭院，那名男子每天晚上都會來偷窺「我」的房間。「我」雖然知道，但裝作不知不覺，還刻意裝出一副憂愁的樣子，以此為樂。某天晚上，「我」作了一場非常可怕的噩夢。癡呆男子竟然偷偷從「我」總是微微打開的窗簾縫隙，跑進了寢室。「我」被男子霸王硬上弓……這場真實無比的夢，令「我」嘗到了一股無以言喻的甜美滋味。之後「我」每晚都作起那樣的夢，再三回味，而不知不覺

因曾魅惑「癡呆男子」而遭天譴的「我」

中，那場惡夢的情節成了「我」的性癖。

後來「我」和詭奇漫畫家結婚，也會正常行房。但「我」的心裡卻少了些什麼。即便如此，「我」也不是感受不到一般人高潮後的「恍惚」，就只是沒有以前夢裡那種「強烈恍惚」而已。理論上應該也能說服自己「那不是現實，只是妄想罷了」。

至於「我」也不是感受不到一般人高潮後的「恍惚」，就只是沒有以前夢裡那種「強烈恍惚」而已。理論上應該也能說服自己「那不是現實，只是妄想罷了」。即便如此，「我」每晚與丈夫纏綿時，腦中想的還是那個醜陋的癡呆男。換個方式說，「我」深深渴望「那個男人」。說得更準確一些，「我」希望行房時總有自己想像出來的「那個男人」相隨。「我」渴望一場「靡爛的性愛故事」。

「我」並沒有不幸福、「只是有些不滿足」、「但自己也不知道到底哪裡不滿足」。世上恐怕沒有任何事情比這些問題更恐怖。尤其在性愛、戀愛等男女情事的領域，「我」太過耽溺於「男性」（第三者）的非現實「故事」了。能夠最大限度激發「我」性慾的性伴侶不是丈夫，而是那名「癡呆男」。「我」對於「第三者」懷著深不見底的渴望。故事看似低俗，卻透過「我」充分表現出日野心中對於「第三者」的看法。

それはまだ私が結婚する前の事でした。

私の家の隣に、醜い顔をした白痴の男がいたのです。

行って来まあす

へへへ！おはよう　へへ

「我」和癡呆男子曾有一段秘密的共犯關係。

日野老師自評

我第一部青年漫畫是《紅花》，而這部作品就是從《紅花》衍生出來的故事。雖然內容完全不一樣，卻也有幾分相似之處。因為對象是醜男，故事才會發展成怪談。如果是帥哥就完全不是這麼一回事了。當初是覺得結合怪談與情色元素應該很有趣，結果畫得不是很順利……我再次體認到自己真的不適合畫青年漫畫，太吃力了。這充滿了辛酸的回憶呢（笑）。

《胎兒異變 我的寶寶》（胎兒異変 わたしの赤ちゃん）1975年

高潔動人， 卻又令人不寒而慄的母愛

這是一部人類生出疑似爬蟲類寶寶的奇異故事。光聽這個描述，可能會以為它只是平凡無奇的恐怖漫畫。不過故事開頭花了好幾頁談論生命的進化，引導讀者相信非人嬰兒真的存在於這個世界上。故事進行到後面，世人開始懷疑畸形兒出現是環境污染所致，這件事甚至成為聯合國人類環境會議上的議題。新聞也大肆報導，情節非常寫實。

面對這樣的情況，母親對孩子的愛仍愈來愈深，不過畸形兒成長之後，吃的東西明顯和一般兒童不太一樣。

故事主角是一名恐怖故事作家，他在作品

即使外表像隻青蛙，仍是母親深愛的孩子。

裡因為讀了夢野久作的《腦髓地獄》，而想出人類生出異形嬰兒的故事。不過作家的妄想化為現實這一點著實有趣，正如同法國作家儒勒‧凡爾納（Jules Gabriel Verne）的名言：「人類想及之事，必能實現。」凡爾納最知名的作品莫過於《帶我去月球》。

世上甚至還有學者主張「宇宙也是人類的想像力所建構的存在」。照這樣看，就算還在媽媽肚子裡的胎兒基因受到人類想像影響，也不是不可能的事。雖不確定日野日出志畫下這部作品時，全球環境污染的問題是否已如漫畫般嚴重，不過從地球誕生以來的生命演化，一路談及進化到一半就出生的詭異胎兒，如此異於常人的想像，證明了他不只是一名恐怖漫畫家。日野日出志的世界，是恐怖中有現實，現實中有恐怖。但沒想到他竟然還用上了生物學。這部作品除了寫實的色彩之外，蘊藏的知性也令人眼睛一亮。

這部作品除了母愛還有許多看點，例如「人類再也生不出人類」這件事情究竟會如何影響全球人民（不分男女）的心理？這則預言，未來也很值得我們關注。世界各地發生的暴動一定有背後原因，而當人類面臨自己再也無法繁衍同類的現實，到底有多少人的神智還能維持正常呢？作品中出現的新聞標題，也著實描繪出人類精神超過承受極

限後會做出的事情。雖然現代普遍認為日本人就算面對極限狀況也「不會變成暴徒」，然而日野日出志作畫時仍然畫出了變成暴民的日本人。我不會說所有日本人都會變成暴徒，只是一想到排擠與霸凌的現象至今仍未消失，便不禁認為，環境確實會影響一個人。

新聞標題報導了變成暴民的群眾。照片散發出濃濃的末日感，教人悲從中來。

日野老師自評

這部作品是老婆懷孕時，我看著她肚子一天天大起來想到的故事，但畫出來後被她罵到臭頭（笑）。我國中第一次看到生物胎兒的照片時，嚇了好一大跳。所有生物的胎兒根本長得一模一樣。我的想法其實很簡單，就是像胎兒發育到一半就停止，並在這種狀態下出生會怎麼樣。人類因為生不出同類而導致自己滅亡的話，或許生物界就能回歸和平了。這就是我畫這部作品時心裡的想法。

可以全憑想像殺人的瘋狂漫畫家

《地獄的搖籃曲》（地獄の子守唄）1971年

主角是和作者同名同姓的漫畫家，日野日出志。這部作品中處處可見高度經濟成長背後的真實黑暗面，站在環境問題已然重要課題的現代來看，這部作品甚至可以視為一則預言。

雖然通篇主要描述漫畫家的詭異行徑，不過有好幾個橋段讓人聯想到戰後經濟成長之後不為人知的一面。而主角的怪異行徑，刺穿了繁榮的表象。裡頭那些連主角自己也說是「殘忍興趣」的詭異收藏品，想必和當年大流行的昆蟲採集和生物解剖風潮脫不了關係。當時日野漫畫的讀者年齡層大約落在小學到國中。雖然從現代觀點來看，這些不太光彩的興趣恐怕很難冠上兒童文化的美名，不過根據編輯部調查結果，一直到一九五○年代後半開始，昆蟲採集都是相當流行的嗜好。而一九六○年代後期開始，家長與教師才開始規範這些行為。我們也已經知道昆蟲採集和生物解剖的根底是「以殘忍為樂」的心理。透過我熟悉的生活文化，巧妙引導讀者進入漫畫世界，正是日野日出志擅長的創作技巧。

讀到後面也會看到，作品中描繪了人有多容易受周遭環境影響的現象，彷彿也在提醒大人應負起好好養育小孩的責任。

被母親虐待的主角。之後母親的下場十分悽慘。

發狂的主角因秘密被讀者發現，於是詛咒讀者死亡。

日野老師自評

這是我在畫《藏六的怪病》時構思好的第二部作品。這兩部作品確立了我創作的方向。藏六帶有一點古早童話的色彩，而這次我想嘗試完全不同的路線，所以將時空背景一口氣拉到現代，並且打算靠最後一段台詞將讀者徹底拖進故事的世界。結果編輯部說他們接到很多小孩子打電話過去問他們「我真的三天之後就會死掉嗎」（笑）。我原本是抱著搞笑的心態畫的說。

少年「大雄」以地獄小鬼的姿態復活，踏上孤獨之旅的最後結局

《地獄小鬼》（地獄小僧）1976年

世界細胞遺傳學權威圓間博士有一位讀國中的兒子，叫作圓間大雄。然而大雄卻不幸碰上車禍，死於非命。圓間博士怨嘆自己貴為醫學博士，卻無力救回比任何事物都還要珍惜的兒子。這時有位老嫗出現在他面前，聲稱有「讓他兒子復活的好方法」。那就是找一個和大雄同年齡的孩子，砍下那孩子的頭，將那孩子的血淋在墳墓上。博士雖然不屑一顧，但妻子卻苦苦哀求他，甚至濫用自己醫院院長夫人身分，說服博士「要從醫院裡找出一兩個罹患絕症的孩子也不是難事」。以他們的立場，要準備復活兒子所需的活祭品確實不無可能。這件事令人毛骨悚然。後來博士夫婦真的著死馬當活馬醫的心態，執行了這項禁忌的儀式。

這部故事中最絕望的地方，在於大雄雖然復活，卻變成了怪物「地獄小鬼」。最後他失去了雙親，流離失所，浪跡天涯。所以到之處皆遭人驅趕，嘗盡孤獨。而故事最後，真正墜入地獄的他，卻因為出了差錯讓死者逃到陽間。閻羅王對他下達命令：「我放你離開地獄，但你必須把逃出去的亡靈全數抓回來。」這對於一路走來避人耳目、孤苦伶仃的地獄小鬼，完全找不到復活意義的大雄來說，實在是殘酷無比的命運。但我想這同時給了他微薄的使命，或許也是一種「救贖」了。

一位陰森森的老太婆出現在痛失親兒的博士夫婦面前。

日野老師自評

這部作品的靈感來自《科學怪人》。原本是打算描寫一個人死而復生後到處作亂就結束，不過編輯部卻叫我「繼續畫下去」。所以原本死掉的主角，又從屍體掉出來的眼球重新長了出來（笑）。後來我自己愈畫愈起勁，想說「乾脆認真畫個大長篇⋯⋯」，沒想到這時編輯部又說「差不多畫到這裡就好」（笑）。這部作品後來在雲雀書房出單行本的時候，我補上了結局，所以和連載時的感覺很不一樣。

《魔鬼子》（魔鬼子）

1987年

地獄最醜女鬼的變美方法

這部作品的主角「魔鬼子」是所有地獄惡魔中長得最醜的一個。她平常是滿臉痘痘的少女，但當凌晨兩點的鐘聲響起，她就會顯露出原先醜惡至極的惡魔面貌。魔鬼子的夙願，是將人類的靈魂拖入地獄，並藉此擺脫自己厭惡的醜陋面容，成為「美麗的惡魔」。

「既然是惡魔，醜一點不是比較嚇人嗎？」這是一個好問題，不過「變美」的欲望是魔鬼子和一般人類女子看起來似乎並無二致。（不知道是魔鬼子的思想像女人，還是女人的思考方式像惡魔。）

本作由五篇獨立故事集結而成，故事主軸圍繞著魔鬼子（魔希）進行。她平常以人類少女的姿態生活，但想方設法利用自己的魔力，將身邊年齡相近的可愛女子拖入地獄。

第一話中，魔鬼子擔任「清純派偶像」星步美身邊的跟班。雖然星步美在聚光燈下光

每到半夜2點，老掛鐘便噹噹作響。

鮮亮麗，但走下舞台的她卻因為嚴酷的演藝圈生態而脾氣暴躁，動不動就遷怒魔希。魔鬼子暗自竊笑，一心想「將那個無恥雙面女爛到底的靈魂拖進地獄」。後來步美在一場演唱會中突然產生幻覺，她看見會場中的男粉絲突然指著她大罵「你背叛了我們純潔的心意！」接著又嚷嚷「殺了叛徒」，步步逼近她（現在仍然有部分清純派偶像的男絲懷有強烈的處女情結）。步美在舞台上驚惶失措，丟了偶像光環，後來連媒體也寫下聳動的報導：「扒下清純的虛假面具」，對步美的過去冷嘲熱諷，窮追猛打。步美完全成了「墮落的偶像」。再也當不成清純派偶像的步美面帶憔悴，獨自站在經紀公司大樓的屋頂上，只差臨門一腳，魔鬼子就要如願以償。然而當步美正準備跨出欄杆時，卻突然想起生活貧困的家人，忍不住落淚，嘴裡唸著「爸爸、媽媽對不起」。貪婪的步美之所以當上清純派偶像，全是為了養活家人。而她自己則拖著腳步，狼狽地消失在黑暗之中。

女人不惜放棄美貌也要救人的行為，簡直就是一種奇蹟。濫好、狼狽、欠缺惡魔資質的魔鬼子，不禁令人聯想到有「現代耶穌」之稱的《白癡》（杜斯妥也夫斯基著）主角

梅希金公爵。正因為他並非神聖的救世主，而是天生的白癡，才成為了慈悲的基督。對現代人來說，聖人君子的溫柔總帶著一股矯情做作。如果耶穌要在現代復活的話……恐怕只能假以魔鬼子這般蓬頭垢面的模樣了吧。

「清純派偶像」步美遭到幻覺侵襲。

日野老師自評

我完全不記得這部作品了（笑）。我對偶像一點興趣也沒有，喜歡的歌手也就是美空雲雀和石原裕次郎這個類型的。我怎麼會畫出這種故事呢（笑）。不知道是不是當初編輯想要推出給女孩子看的恐怖故事我才畫的。因為這不是根據我的經歷或從我心中誕生的故事，而是創造一個人物後畫出來的娛樂故事。所以真的很不好畫。

《地獄變》（地獄変）

1984 年

迷戀地獄的畫家所描述的壯闊敘事詩

癲狂且充滿幻想色彩的封面

《地獄變》既是日野日出志的代表作，也是一部半自傳作品。可以想作《地獄的搖籃曲》進一步發展而成的故事。

開頭先引用（創作？）一段讚揚地獄的詩詞，接著是畫家獨白自己「對鮮血美艷的顏色著迷不已」，然後故事正式開始。故事中用自己的血作為顏料，畫出斷頭台、無底地獄河的畫家，完全就是日野日出志本人的化身。

故事中，畫家的家人全都和他（日野日出志）一樣酷愛殘虐、殺戮。兩個孩子喜歡動物的屍體，妻子則讓無頭屍啃食他們自己的肉體。至於嗜賭成性的祖父死前也割開自己的肚子，噴出骰子（賭徒的設定應是受到高倉健俠義電影的影響。日野日出志相當喜愛高倉健）。而畫家的父親當初為了闖出一番事業而前往滿州，接著昭和二十一

（一九四六）年畫家出生，這個設定也完全沿用了日野日出志自己於滿州國出生的生平。看到這裡，已經可以確信《地獄變》是以日野日出志過往人生為原型所創作的故事。

故事中刺龍刺虎的黑道父親和弟弟，據說也是參考了日野日出志的原生家庭。至於母親在廣島原爆時懷上畫家、敗戰後日本人身分受到中國人迫害而精神失常的設定，也彰顯戰爭帶來的悲劇。滿州國僅維持了十幾年歷史，因日本侵華而生，又因日本戰敗而歿。這份滿州國倖存者的心緒，形成了畫家（日野日出志）的人格。

敘述完畫家瘋狂至極的童年後，故事迎來高潮。畫家坦承自己具有靠畫圖殺人的力量，而從他提過的瘋狂破壞的行為，可以發現前面提過的家人全都是他自己的妄想。衝出家門的畫家來到一片血海，血海之上還有他家人的跑馬燈。他決定畫下即將迎來的地獄，並詛咒包含讀者在內的全人類死亡。故事就在這裡結束了。

《地獄變》的結尾，畫家真的下地獄了嗎？還是那依然只是他的妄想？這點我們不得而知。但身為敘事者的畫家──應該說故事的造物主日野日出志，對地獄著迷不已是不爭的事實。

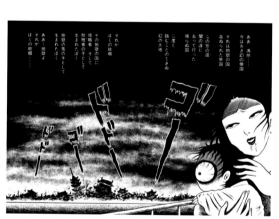

詛咒所有人死亡的畫家　　眼見滅亡的滿州國，年紀尚幼的畫家作何感想？

日野老師自評

當時我已經快四十歲，覺得光靠出單行本實在很難負擔生活開銷，開始考慮放棄當漫畫家。我想說既然已經是最後一部作品，就畫一點自傳性質的東西好了。於是花了差不多一年畫出這部作品。因為我那時畫得太投入，精神狀況一度很不妙（笑）。《地獄變》也是我第一部在外國出版的作品。這種左右不平衡、變形嚴重的畫風和故事內容本該是兜不攏的東西，但我認為就結果來說，這反倒創造了一種獨特的故事世界。

《屍肉男》（死肉の男） 1986年

《屍肉男》的開頭，一名男子獨白：「啊……我的身體漸漸腐爛了！」他全身上下處處已成腐肉。隨著故事進行，醫療機構診斷他的身軀形同一具「浮屍」。他已經死了。但不可思議的是，他只有肉體已死，意識卻依舊清楚。唯一記不清楚的，就只有自己生前到底是什麼人。

「屍肉男」後來因再也忍耐不了甦生治療（實驗？），逃出醫療機構，拖著迷惘的步伐開始尋根。日野作品的核心主題除了「憧憬他人擁有的溫暖」之外，還有恰恰相反的「遭他人排擠」、「與世人隔絕」等等。而本作中與世人隔絕的原因，便是「肉體腐敗」。這是不折不扣的「異形」。作者在「屍肉男」亡命天涯的過程中漸漸揭示事實，加上這部作品恰好是以海邊為舞台，整體氛圍令人想到美國恐怖小說家洛夫克拉夫特（H.P. Lovecraft）的作品。但日野日出志又不像「屍肉男」一樣是個徹頭徹尾的「異形」，為什麼他會如此執著刻劃「渴望與他人有所連結」，且苦於「與他人完全隔絕」的人物故事呢？這一點反倒令人感到深不見底的恐怖。

主角的肉體分分秒秒都在腐爛。

不再是正常人類的他，終於體認到自己是「不該出現於世上的東西」。

日野老師自評

我以前畫漫畫的時候會邊喝烈酒邊畫，體重一度掉到剩50公斤，還住進了醫院。我那時真的感覺自己就要死了。但又想到家裡孩子還小，不能就這麼死去，於是我將這份情感全部傾注在《屍肉男》上。20年前左右出英文版的時候，《魔鬼終結者2》的製作人曾說要翻拍成好萊塢電影，可惜最後並沒有實現。現在想拍的話我還是很歡迎喔（笑）。

《地獄的筆友》（地獄のペンフレンド） 1986年

《地獄的筆友》發表於一九八六年八月。現在年輕一輩的讀者可能不清楚「筆友」是什麼。所謂的筆友，就是彼此透過書信交換結交的朋友。以前沒有網路的時代，很多人都會透過雜誌徵求筆友。尤其以交往為目的的人，通常還會附上自己的照片。功能其實類似現代的交友配對軟體。這部作品描寫名為由香的少女，和她的好朋友一同前往鄉村見筆友時碰上的事件。

由香的筆友「阿彰」和她同年，照片看起來是個美男子。由香一群朋友看到照片，異口同聲驚呼「他長得好帥！」突然興致勃勃想跟著她去見筆友。一群少女還沒見到阿彰，就因為美好的想像而小鹿亂撞，令人看了不禁莞爾。

然而萬事都得小心，對他人抱持著過度美好的幻想非常危險。這種方式認識的對象，實際上不見得會和你理想中的模樣一致。甚至因為日本文化根本上默許了「遮瑕」的行為，所以對於修照片、美化個人經歷等灌水行為也不以為意（但也不能一概視為「欺瞞」，否則反而會成為別人眼中「不識相的討厭鬼」）。由香的心態是想要見到「理想男孩」，而阿彰則是想要「讓自己看起來很帥」。兩人的幸福感巔峰，我想應該就是見面之前最後一次收到信的時候。諷刺的是，即使時代變遷，「筆友」變成了交友軟體和社群媒體，這篇故事描繪的情景仍隨處可見。

以前雜誌的筆友專欄，都會出現很多令人心動的帥哥美女。

日野老師自評

當時立風書房的Lemon Comics希望我畫一部給女孩子看的恐怖漫畫，就是這部作品。以前社會很流行筆友，每本雜誌上都有徵求筆友的專欄，而且那些專欄上的圖案也和雜誌裡其他圖畫不一樣，會特別設計成女孩子喜歡的模樣。這部故事的部分靈感來自1974年和2003年的兩部《德州電鋸殺人狂》。

日野製作公司精選　必讀作品名單

《妖女達拉》

（妖女ダーラ）

1986年

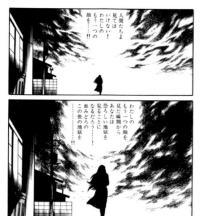

妖女ダーラ

日野日出志

千萬不能看美女達拉隱藏起來的「另一張臉」。

本作由一名女子的獨白揭開序幕。她說：「人類啊」、「千萬不可以看我的另一張臉」。女子名叫達拉，是一位長髮披肩，穿著風衣的美麗女子。她的長髮總是遮蓋左半張臉。當一陣風突然撩起她的長髮，才知道長髮之下的半張臉宛如爆開的石榴，上面還爬著一條蜈蚣，陰森至極。

這部作品是由三篇獨立短篇集結而成，每一篇故事的主角都因為看到了達拉的「另一張臉」，而接二連三碰上怪事。

第一話的主角是一名姓吉田 的少年，他認為是野貓殺了自己養的鴿子，於是將野貓抓起來活埋，好報一箭之仇。但下手之後他卻心生後悔，懷疑兇手其實另有其人。後來他被幻覺纏身，一直看見死掉的貓化為亡靈找他復仇。

本作背後的旨趣在於「隱藏的事物被揭露」。看見達拉「另一張臉」的人，便會碰

凡是看到達拉「另一張臉」的人，必遭夢魘侵擾

上各種不祥的怪事。而這些怪事，其實是他們無意中壓抑在心底的事情，實體化為「本我的怪物」，向他們自己襲來。吉田說服自己「復仇有理」，並對野貓痛下殺手。然而正當化自己的復仇行為，反過來說也肯定了「貓的復仇行為」。也就是說，吉田死在自己創造的「復仇故事」手上。第二話的主角則是女子高中生真紀。真紀的好朋友早智在屋頂上被一個如此醜陋女高中生給推落。女高中生警告真紀千萬不可以把看到的一切說出去，否則「她將自取滅亡」。但故事發展到後頭，我們發現那名醜陋的女學生其實是真紀心中的「另一個自己」。原本真紀和一位男同學私下約好「高中畢業後就要結婚」，但她一直害怕那個男生最後會跟她更漂亮的摯友，也就是早智跑掉。

「若沒有『故事』，人要怎麼活？」這句話究竟是誰說的呢？殺了憎恨的對象，一洩心頭之恨萬萬歲的復仇故事也好，又或是自己化身為主角，和身邊的男女朋友經過一番波折，最後終成眷屬的美滿愛情故事也好，這些故事看起來美麗、圓滿、舒服。的確，人生中最難受的事情莫過於虛無。就這一點來說，能將自己套入主角的「故事」，實在是人類歷史上最偉大的發明。然而故事絕非現實，終究只是捏造出來的願望結晶。明知如

此，我們是否太耽溺於這些完美故事了呢？達拉的「另一張臉」殘忍地告訴我們，有時那些「完美的故事」，將會引導創作者走向自我滅亡。

我畫的時候想像她是一名成熟的女性，「達拉」這個名字單純只是唸起來順口（笑）。既然她說「千萬不可以看」，我就要畫出自己最討厭的東西。而我最討厭蜈蚣和昆蟲了（笑）。我一路畫了這麼多恐怖漫畫也會想，我自己平常生活上最不想看到的東西，讀者應該也不會想看到吧。所以我盡量讓自己抱著「我不想畫這種東西」的心情作畫（笑）。

《紅蛇》（赤い蛇）1983年

故事中幽暗可怖的老宅

鄉間老屋發生的惡夢狂想曲

在都市生活的人，小時候應該也曾看過鄉下的傳統老屋。那時你眼中的老屋是否大得不像話，既詭異又陰森？《紅蛇》就是在描寫這種心境的漫畫。

《紅蛇》中住在老屋的一家人，除了主角之外全都心智不正常。日野日出志的作品中，精神錯亂的大多是主角，但這部作品卻是讓主角維持正常，成功烘托出作品世界的恐怖之處。

主角的父親養了上百隻雞，將雞蛋拿給以為自己是母雞的祖母。而主角的母親，每天替公公擠出臉上膿包裡的膿。至於姊姊則成天和蟲子玩在一塊。這些誇張的行徑，看起來彷彿是在諷刺以前日本鄉下司空見慣的習俗。日野日出志自小便生活在東京，是個「都市長大的孩子」。他或許對於保有傳統風俗的鄉下懷著一些恐懼也說不定。母親照顧公公的場景，也令人聯想到以前鄉下時有耳聞的近親相姦情事。

少年在夢中打開了不能打開的門，因而墜入惡夢的世界。家中突然出現的紅蛇緊纏姊姊的身體，吸著她的血，這個畫面也讓人想到鄉下夜襲的事件。遭蛇吸血的姊姊看起來痛苦，但表情卻又顯得飄飄然。後來爺爺遭姊姊砍斷一隻腳，而主角母親在照顧腳上冒出膿血包的公公時，被噴濺出來的膿血腐蝕了整張臉，接著便懷上身孕。這個橋段象徵了近親相姦之下誕生的禁忌之子。而抓破母親肚皮出生的孩子，是個長著尖牙、嗜食血肉的畸形兒。這副模樣和《紅蛇》出版前一年上映的恐怖電影《籃子裡的惡魔》（Basket Case）（Frank Henenlotter 執導）中出現的異形相當神似。日野日出志可能是看了電影之後獲得了靈感。

故事的高潮，家人之間為了一己之私互相殘殺，少年被姊姊嘴中冒出的大蛇追趕，結果闖入地獄般的異世界。再次打開門的少年回到了原本的生活，每一位瘋狂的家人仍和以前做著一樣的事。而故事結尾，用了和開頭一模一樣的畫面。這樣的結尾看似莫名其妙，實則將恐怖拉到最高點。因為這暗示了少年恐怕永遠困在這個瘋狂的世界，一再輪迴。他到底有沒有逃出這座無盡地獄的一天呢？

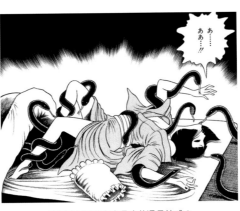

嗜食血肉的畸形兒出生！

姊姊感受到的究竟是痛苦還是快感？

日野老師自評

這部作品就是我搞壞了身子，躺在醫院時想的。那時覺得自己真的要死了（笑）。之所以畫成一個永遠逃不出輪迴的故事，是想表現我們無法改變自己的出身和血統。一般人可能會覺得把心裡的一切全盤托出就會舒服，但其實剛好相反。我畫了這部作品才發現，人看到傷口流著血反而會想繼續去抓它。我想我應該沒辦法再畫一次這樣的故事了。還有，我那時沒看過《籃子裡的惡魔》（笑）。

具體畫出毫無道理的惡夢，謎團重重的傑作

《鎮上來了惡魔 恐怖豬小鎮》（魔が町にやって くる 恐怖!!ブタの町）1985年

悪魔が町にやって来る
恐怖!!ブタの町
日野日出志

村民變成的豬

各位有沒有看過意義不明的絕望惡夢？這部看似毫無道理的作品，正是所謂的惡夢。

趣味的標題之下，卻是看不到一丁點救贖可能的內容。主角是名叫健一的少年，故事一開始，他看見一群穿著中世紀歐洲盔甲的騎士出現在村莊。他們是「惡魔」。惡魔燒殺擄掠，但作品中卻沒有揭示他們的真面目。惡魔的目的是讓村民變成豬，而方法是「發出三次豬叫聲」。如此搞笑的方法，更加凸顯出這部作品毫無道理。變成豬的人，卻又得不到變成豬的人將遭處刑罰。

拒絕變成豬的人將遭處刑罰。如果說這麼一個反烏托邦的世界，影射了歐美國家當初跨足世界的殖民行為，是否太穿鑿附會呢？

隻身逃過一劫的健一，後來在躲避惡魔追捕的過程中，看見村莊立了一座自己的銅像。而所有惡魔面罩底下的模樣，竟也和健一生得一模一樣。當事實擺在健一眼前，他也理解了一切的來龍去脈。但背後到底是為什麼，作者並沒有闡明。

之所以通篇意義不明，或許是因為本來就沒有什麼意義。這篇故事是「惡夢」，所謂的惡夢是不存在任何理論與真實的……

日野老師自評

這是我出院後的第一部作品。當時雖然身體還很虛弱，但為了生活還是得繼續畫下去。所以我做好整體設定後，沒有細想故事情節就開始畫了。不過因為體力不夠，大概都是畫30分鐘躺30分鐘這樣的狀態，結果故事就朝著我意想不到的方向發展過去了（笑）。看不懂對不對？我自己也看不懂（笑）。

到最後的最後都充滿正統英雄漫畫色彩的特殊作品

《怪奇！地獄曼陀羅！》（怪奇！地獄まんだら！）1983年

曼陀羅看似平凡的小學女生，但她其實是……

不知道曼陀羅對人類的少年有什麼想法

《怪奇！地獄曼陀羅！》的主角星小夜子（曼陀羅）平常裝作普通的小學女生，對於打探自己身分的男同學並不加以殺害，而是讓他產生幻覺，予以警告。看得出來她盡可能不加害人類。她甚至對班上一名被西洋妖怪襲擊的同學田中抱有特殊情感。這在日野作品所有主角中非常獨特，帶有一種純正英雄漫畫的味道。

曼陀羅是大魔王的女兒，她為了讓滅亡的妖怪一族復活而奔走於人世間。這種設定在日野作品中也非常不一樣，因為日野作品的故事大多都非常迂曲迴折且不講理。

故事描述曼陀羅拯救了被西洋妖怪盯上的田中小弟。這樣的情節，在《鬼太郎》和《妖怪人類貝姆》是常態，不過這部漫畫仍為日野日出志的作品中常見的噁心詭譎異世界、工業區旁的住宅、殘虐的殺害方法，因而明顯有別於其他人的作品。

可惜的是，這部作品雖然給人一種未完待續的感覺，事實上卻是完結了。只能期待《怪奇！地獄曼陀羅！》未來以其他形式發表故事後續的發展了。

日野老師自評

這部作品也是畫給女孩子看的。有一陣子少女漫畫雜誌很流行出一本恐怖漫畫別冊。我不太懂小女孩的想法，所以雇了2、3位女性助手，創作過程一直問他們問題，例如：「女孩子這種時候會不會這樣反應？」「才不會呢。女孩子大概會有這種反應」之類的。藉此了解女孩子的心情和行為模式（笑）。

飄洋過海的詭奇漫畫

日野漫畫至今已翻譯成多國語言，在國外也相當受歡迎。其畫風的藝術性，在海外的評價甚至比日本高出許多。兩位影像創作者希望讓世界上更多人知道日野日出志這號人物，於是邀請日野日出志前往西班牙拍攝紀錄片。

日本讀者朋友大家好，我是塞爾西奧，他是卡洛斯，這次負責拍攝日野老師的紀錄片。我們平常在馬德里一間影像工作室工作，包含製作電影、電視、廣告、平面設計、動畫特效，還有剪輯、調色、加圖等後製工作。我主要負責設計、剪輯，而卡洛斯則主要負責動畫。

拍攝日野老師紀錄片的理由

日野老師在西班牙漫畫界也是個名人，西班牙出版了許多他的作品。我們兩個都是日野老師的粉絲，最喜歡的作品是《地獄變》。精彩的故事與圖畫，還有獨特的旁白，才翻開第一頁就令人無法自拔。這部作品是他獨一無二的創作，在眾多作品之中也是最完美的一部。這部作品汲取了最多日野老師自己的人生，和我們的連結也最深。

我們無論如何都希望見上日野老師一面，於是請這一次的口譯阿惠幫我們牽線，終於在東京親眼見到日野老師。老師個性開朗，不拘小節，親切又無話不談。我們認為他是一位充滿有趣歷史，喜歡電影、漫畫與各領域藝術作品的人。

我們對他的人生和作品都有極大的興趣，也希望讓更多人知道日野老師，於是萌生拍攝紀錄片的念頭。

日野作品的陰森恐怖 無遠弗屆

歐洲漫長的歷史上，流傳著不少恐怖故事和靈異、妖魔鬼怪奇談，還有獨特的作品在歐洲也非常受歡迎。因此日野老師的作品充滿日本的異國情調與他獨到的觀點，但故事主題卻具有普遍性。再加上日野老師本身也受到吸血鬼德古拉和科學怪人等歐洲恐怖作品的影響，所以我認為這部分和歐洲文化是有關連的。

日野作品的內容和主旨，拿給任何一個國家的人都看得懂。因此他才能享譽國際。

想透過紀錄片傳達的事情

這次我們因紀錄片所需，採訪了日野老師。請他談談自己的童年，從滿州國時期一直到今天的人生歷程，還有作品的種種。所有想問的事情，我們一個也沒漏。為期三天的密集拍攝行程，我們記錄了工作室的影像、馬德里日野日出志漫畫展的圖畫。我們還在構思如何剪輯這些影像，但希望能讓全世界的人看見日野老師本人的歷史。因為他的人生和作品之間是脫不了關係的。

塞爾西奧 羅薩斯（左）、卡洛斯 薩爾加多（右）

搞笑漫畫

日野日出志的

大家知道日野老師曾經畫過搞笑漫畫嗎？想必很多日野恐怖漫畫粉絲都不知道有這回事，就算知道，恐怕也不清楚內容。日野老師幼時非常喜歡搞笑漫畫，也說自己原本想當搞笑漫畫家。這麼說來，「日野日出志」這個筆名的確給人一種開朗歡喜的感覺，一點也不像恐怖漫畫家。所以我想為大家介紹幾部堪稱日野漫畫的原點，稀有且核心的日野搞笑漫畫作品。

日野日出志創作的第一部搞笑漫畫是一九七三年刊登於少年KING第三十六號的《奇奇怪怪製作公司》（おかしなおかしなプロダクション）。故事主角為日野老師化身的漫畫家，筆名為「血野血出死」。編輯前往血野老師的工作室拿原稿時碰上各種倒楣事，好比被漫畫家和助手挖出眼球，是一部極其殘虐的搞笑漫畫。結局是精神錯亂的編輯回到出版社後到處放火，相當淒厲。故事中充滿各種令人笑不出來的恐怖情節，三浦純也表示：「就連『血野血出死』這個笑料也令人感到恐怖。」我問日野老師：「看來您當時對編輯積怨很深呢。」不過這笑著回答：「哪來的怨。這只是在開玩笑啦。」竟能將搞笑漫畫成這般模樣，漫畫家日野日出志實在教人不寒而慄。

一九七五年少年KING的副刊《KING ORIGINAL》創刊，上面接連刊載了日野老師的搞笑漫畫。這下子可不是「日野日出志的嚇死人世界」，反倒成了「日野日出志的笑死人世界」。刊登在創刊號上的作品《狂人時代》源自當時一場漫畫家對決企劃。由搞笑漫畫家森田拳次畫的恐怖漫畫《戰慄的９號》

洞》（戦慄の９番ホール），對上恐怖漫畫家日野日出志所描繪的搞笑漫畫《狂人時代》。企劃開始後，日野老師連連畫出吸引人的瘋狂搞笑漫畫，例如八月的《怪病時代》、九月的《大戰爭時代》、十一月的《棒球狂時代》、隔年二月的《發明狂時代》。這項企畫的幕後推手，是當時《KING ORIGINAL》的責任編輯馬島進。《發明狂時代》最後一幕，故事人物志五木老師喊著「馬、馬島先生～」，從這裡也可以窺見日野老師與馬島編輯之間的關係。

而我個人最喜歡的作品是《怪

《狂人時代》的其中一格

《棒球狂時代》

《大戰爭時代》

《怪病時代》

《發明狂時代》中逐漸縮小的分格

《發明狂時代》

病時代》。這部作品的人物與場景描繪細緻，有日野作品一貫的風格，搞笑的橋段也非常有趣。內容是一家人因窮得連隔天的飯也買不起，打算全家一起自殺，於是變賣家裡所有東西，準備在赴死前飽餐一頓。但這時不知道為什麼，父親的屁股竟拉出了萬圓鈔，撒出來的尿也變成了砂金。這實在太異想天開了。故事最後的寓意是教人要懂得節制，縱慾妄為不會有好下場。不過用屎尿來表現的手法是多麼令人拍案叫絕。「要是大便真的變黃金，就不必煩惱慢性腹瀉的問題了。」日野老師自己下的結論也非常引人發笑。

到《大戰爭時代》的時候，圖案變得精簡許多，更有搞笑漫畫的感覺了。故事描述胸部下垂的白髮老婆婆「色氣婆婆」和小雞雞很長的「長鳥小弟」之間爭鬥不已，是一部充滿黃色笑話的作品。

日野老師相當尊敬赤塚不二夫。甚至表示：「因為漫畫界已經有一個赤塚不二夫了，所以我才放棄當搞笑漫畫家。他的創意太出人意表，誰也沒辦法和他一樣想出那麼有趣的故事。」《天才蛋伯》裡有一部「實物大漫畫」，漫畫一開始是一張跨頁大圖，最後則因為頁數不夠，每一格都變得像豆子一樣小不隆咚。《發明狂時代》最後分格越畫越小的表現，或許就是參考了「實物大漫畫」。不過日野搞笑作品走出了與赤塚漫畫截然不同的魅力。赤塚漫畫的劇情大多很無厘頭，結尾也不了了之，但日野漫畫一定有明確的結局。而《狂人時代》最後之所以用和開頭相同的扉頁作結，也是經過一番設計的結果。日野老師的搞笑漫畫不只為了單純搞笑，更追求故事的完整性。

而日野搞笑漫畫最大的特徵，簡單來說就是笑料之中藏著瘋狂。像是欺負編輯的殘酷行徑，還是常見的大爆炸、開腸破肚結局，都很有日野作品獨特的搞笑風格。把自己的大腦拿出來加洗衣粉清洗的畫面也恐怖得要命。但有時讀者看到最恐怖的那一幕時反倒會笑出來呢。若從瘋狂的角度來看，搞笑漫畫和恐怖漫畫或許是一體兩面的東西。推薦大家走進日野日出志的搞笑漫畫世界，重新發現日野日出志的魅力。

我對日野日出志的愛

人間椅子樂團 鼓手 中島信

生活中至高無上的愛

日野老師的漫畫裡頭，都有一些令讀者永生難忘的畫面。日野作品大多歸類在「恐怖漫畫」，所以我想用「心理陰影」來形容會比較好理解，但很多心理陰影背後卻又蘊藏著可歌可泣的意涵。日野老師的作品充滿了愛。一般作品裡的愛，往往會以戀人之間的愛為主題，不過日野作品的愛包含了父母對孩子的愛、孩子對父母的愛、兄弟姊妹之間的愛，就連昆蟲、動物、怪物都有愛。其中當然有男女之愛，不過還有一種普遍存在於你我身上的大愛。日野老師畫出了如此崇高又難以表現的愛。而且他以最純粹的形式直搗核心，所以有時不免變得有點殘虐（笑）。這些描述了各種「愛」的作品徹底攻佔了我的心，我未來也會不斷拿出來重看。

我最喜歡、看最多次的作品是《毒蟲小鬼》。我到現在還清楚記得自己和《毒蟲小鬼》的邂逅。小學六年級時我受邀參加班上女同學的生日會，派對結束後有一段自由時間，我跑到女同學哥哥的房間，看見幾本日野老師的漫畫。而我隨意拿起的一本就是《毒蟲小鬼》。

故事是一個小男孩變成了毒蟲，不僅親生父親拿獵槍射他，連他最愛的小鳥小狗都排斥他。我當時看得好入神，一直覺得他怎麼這麼可憐。雖然我當時還無法理解人類醜陋和不講理的一面，但老師的畫和故事充分表現出了那些本質上的道理。故事結尾，即將死去的男孩順著河流一路流向海洋，看到這裡我忍不住大哭起來。我當時感覺靈魂受到了一股強大的共鳴，根本不像在看恐怖漫畫。

這時那個女同學跑過來，問我怎麼哭成這樣。沒想到她卻說跟她說是因為這本漫畫太難過了。我怎麼這麼可愛（笑）。先不談我人生最受女孩子歡迎的一刻（笑），總之從那時開始我就深深愛上了《毒蟲小鬼》，每讀必哭。想哭一場的時候也會拿出來讀。我讀《毒蟲小鬼》時一定會放長瀨剛的歌，再搭一杯威士忌！

站在弱勢立場看見的事物

我也清楚記得自己第一次的日野日出志體驗。那時我小學四年級，在牙醫診所候診區讀了《藏六的怪病》。因為在滿滿的兒童繪本和漫畫之中，那一本漫畫看起來特別不一樣（笑）。我當時弄不懂，那一本漫畫裡的藏六怎麼到最後變成了烏龜呢？另外漫畫裡的茅草

聊了這麼多後發現，原來老師是我們這個世界的人。他的想法很Rock。說話真誠，無論是外表還是內心都充滿年輕的能量。發現這件事的時候我超開心的，而且也更喜歡老師了。我不僅喜歡老師的作品，更深愛著日野日出志這個人。未來我也會繼續崇拜老師，並永遠愛著他的創作。

如果是老師，我可以

二○○四年，我初次見到景仰許久的日野老師。當時他的作品有六部翻拍成真人電影，有一場電影系列對談活動辦在新宿LOFT PLUS ONE，聽說老師也會出席，所以我就以一名粉絲的身分參加了活動。我還沉浸在看到偶像的感動之中，工作人員就替我安排機會到休息室和老師親自打招呼。面對小學四年級以來崇拜了三十年的偶像，我在自我介紹和握手時雙腳直發抖，甚至整個軟腿，回過神來才發現自己激動到飆淚。老師還拍拍我的肩膀，要我冷靜一點。真的太幸福了。

之後也有幾次和老師說上話的機會。像是二○一七年十月二十九日，那年適逢老師出道五○週年，我也剛好迎接五○歲，因此有幸辦了一場雙人對談的活動。光是能坐在老師旁邊我就高興極了。雖然活動前已經彩排過流程，但正式開始後，我卻講自己到底有多喜歡老師講個不停。那時我半認真地對老師說：「如果上床的對象是老師的話，我可以。」不過老師說：「饒了我吧。」（笑）。

屋和田間小路也讓我莫名覺得懷念。

藏六這個角色很可愛，他是個用樸實、古意還不足以形容的純潔青年。他因為身上長滿了膿包而被村民排擠，但還是用身上冒出的七彩膿血，忘我地獨自作畫。現在重新再讀，可以從中感覺到藝術家的生存之道，可能也蘊含老師自己對於畫圖的想法吧。希望自己能全心面對畫圖，沉浸其中，一直畫下去。

日野老師作品中的敘事者，很多都是遭到虐待或非常醜陋的角色。我非常喜歡這一點。《藏六的怪病》也有一部分是以藏六的觀點推動故事。我在裡面看見了母愛。老師將母親對藏六代入自己的情感，我非常喜歡對藏六無償的愛表現得淺顯易懂又哀傷。那時我雖然還小，也覺得藏六的媽媽好溫柔。故事最後並沒有講明那隻烏龜到底是藏六變成的，還是本來就在那裡的。我自己很喜歡這種開放式結局，看電影時也喜歡那種結局交給觀眾自行想像的類型。日野老師的作品很有電影感，也和藝術名畫一樣讓人想一看再看。

人間椅子名曲精選集
三十週年紀念BEST選輯
2019年12月11日販售

【中島信 Nakajima Nobu】
信仰級人氣搖滾樂團「人間椅子」的鼓手。生於東京，無論在自己還是他人眼中都是徹頭徹尾的日野日出志死忠粉絲。同時還是個水庫迷與人孔蓋迷。

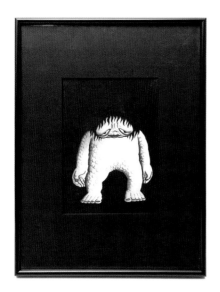

身為一位鍾情於日野日出志的粉絲
只要是跟老師有關的東西，都想收藏起來
真的很開心有這個機會和各位同好
分享這些收藏品

《可愛大妖怪》封面原畫

最近做成模型的超人氣角色。我自己也相當喜歡，不但造型可愛，配色也很棒。除了這張插圖原畫之外，還有老師的題字、書脊和封底的插圖。所以將所有配件組裝起來，就是一張完整的書衣。

《太陽傳》的書脊、封底原畫

《太陽傳》上下兩集的封底和書脊原畫。《太陽傳》和其他日野作品比起來風格特別不一樣，據說老師從高中就一直在構思這部作品了。上頭還有老師親筆寫下的指示，對粉絲來說簡直是最大福利。我平常都擺在照不到太陽光的地方保存。

石頭

這是珍藏品中的珍藏品。那時MANGA JAPAN在石卷市開了一座叫MANGA ISLAND的設施，日野老師在當地的石頭上設計圖案並簽名。老師表示上面畫的是他自己小時候的長相。我的收藏品連這種石頭也不會放過。這世上就只有這麼一顆石頭，是我最大的寶物。

手錶

看過這東西嗎？用眼珠子的部分當作秒針的手錶。這是用信用卡點數換的非賣品，當初是由MANGA JAPAN負責製作。我自己就有4支。

《山鬼剛果羅》彩色原畫

《山鬼剛果羅》（山鬼ごんごろ）也是我非常喜歡的角色。而這是作品翻開來第一個跨頁的原畫。這部故事雖然哀傷卻充滿暖心的寓意，描述了人類的醜陋、人鬼之間純純的愛。上頭還有老師親筆寫下的分鏡指示，教人怎麼受得了。

A. 抽獎抽到的設計色紙

《百貫目》裡的其中一幕。《百貫目》真的是部很棒的故事，沒看過的人一定要看。日野作品中描寫了很多種愛，而《百貫目》描述的是兄弟姊妹之間的愛、人類最至高無上的愛。這是雜誌《GARO》舉辦的抽獎活動獎品，我就抱著抽抽看的心情，結果真的抽中了。

《般若堂奇談》的封面原畫

《般若堂奇談》的單行本封面原畫。以前曾問過日野日出志老師，他說這張圖是用色鉛筆畫的，光影漸層的部分花了不少時間。畫封面原畫本來就很費工費時，不過聽說這張圖竟然花了老師整整一個星期。

簽名

老師的畫冊《The Art of Hideshi Hino》出版時，也舉辦了一場原畫展。這個圖案就是當時請老師簽的。我去逛展時，老師還認出了我，主動和我打招呼！那個瞬間，我覺得自己好像體會完這一生所有的喜悅了。於是我請老師在當時我穿的迷彩褲上簽名。從此之後這條褲子就保存得好好的。

年曆

老師對這張年曆也很驚訝，這是他自己設計，再用自己家的印表機印出來的1999年年曆。年曆上的角色也是老師自己設計的。聽說老師1999年時也將這張年曆貼在自己的工作桌上。一想到老師當初每天工作時都看著這張月曆，不禁感動不已。

強烈的衝擊與感動
崩解邪典歌姬的價值觀

戶川純

逢魔時刻聽見《地獄的搖籃曲》

——戶川女士第一部看的日野作品是哪一部？

《地獄的搖籃曲》。我記得那時恰好是逢魔時刻呢。

——逢魔時刻？

惡魔降臨的時間。就是太陽下山，從白天墜入黑夜的短暫時刻。記得應該是夏天吧。我小學低年級的某一天，跑到離家很遠的書店時看到的。雖然家裡附近也有書店，但那天剛好是星期天，所以就跑得比較遠。沒記錯的話，當時看到的是少年漫畫《KING》。雖然應該是之前發表過的作品再刊，不過封面上大大的圖引起了我的興趣。翻開來一看，發現裡頭是我從來沒見過的風格。明明沒付錢，卻一個不小心看得入迷了。裡頭的畫比起恐怖，更激起我生理上的噁心感。是好的方面的噁心。讓我聯想到杉浦茂的作品。

——您在自己的著作《他人與我》（ピンポー１＆メ二）中也有提到杉浦茂的作品。

沒錯。我覺得杉浦茂的作品對幼童來說稍嫌成熟，但小時候之所以對杉浦茂的漫畫感興趣，主要原因是內容噁心，例如變身的時候。如果日野日出志老師不喜歡杉浦茂的話，我這麼說可能會惹他生氣呢。

——您多慮了。日野老師也很喜歡杉浦老師的作品。

真的嗎？太好了。杉浦漫畫裡的仇恨、殘忍非常乾淨俐落，但日野老師則有種將怨恨、痛苦、噁心所有東西都熬得很濃很濃的感覺。那種氣氛和逢魔時刻簡直是絕配。

——即便闔上書也很難擺脫那種噁心感呢？

當時我看到漫畫裡的人說我「三天之後就會死掉」，真的很害怕。雖然心裡知道「怎麼可能，這只是漫畫。」但看他說得這麼斬釘截鐵，疑慮便縈繞在心頭揮之不去。那種恐懼就隨著日野老師的畫、黃昏時的氛圍緊緊纏著我不放。

——您覺得作品中哪個部分特別恐怖？

主角小時候受到虐待、壁櫥中泡在福馬林裡的收藏品、水溝裡的嬰兒浮屍都滿恐怖的。但裡面最恐怖的還是主角母親把他吊起來，發出噁心的笑聲拿針刺他的畫面。那真的會讓人產生生理反應，恐怖得要命。對小孩子來說，妖怪什麼的一點都不恐怖。

——會不會是因為那種恐怖很寫實？

但那個場景真的會嚇死人。我當時看了好震撼。甚至超越寫實了。你看他身上被針刺穿的洞這麼

Photo By Iwah

大，而且還好幾個。我看完之後，回家路上一直很害怕那個男孩子會突然從小巷子竄出來。即使安全走過一條巷子，也不知道他會不會從下一條，或下一條巷子蹦出來。

——很遺憾這次無法促成您和日野老師對談。

不過他應該沒聽說過我吧。

日野漫畫讓蟑螂等級的恐怖與機能美安然並存！

——您認為日野作品的魅力在哪裡？

雖然很多地方都很吸引人，不過看到恐怖的東西，心裡也會受到刺激不是嗎？這讓我想起一個東西。就是以前蟑螂屋上頭黏到的一隻大蟑螂。明明自己又怕又覺得噁心，但還是忍不住想看。我覺得日野老師的作品就給我類似的感覺。這絕對不是不好的意思，但他的漫畫帶給我的衝擊可以說是蟑螂等級的。

——漫畫竟然能媲美蟑螂帶來的衝擊……。

我雖然極度討厭蟑螂，但也不得不認同蟑螂有一個優點。那就是機能美。可以壓扁自己的身體，輕鬆鑽進各種縫隙。還有那種速度感，簡直捨棄了一切多餘的要素，有種簡潔俐落的美。所以說蟑螂也有蟑螂的魅力。《藏六的怪病》也是怪誕之中有美。另外還有父親背上的蜘蛛，我也覺得很漂亮。日野漫畫有一種奇妙的美感呢。

想繼續被破壞掉價值觀。

——其實令妹（戶川京子）曾替日野老師的有聲書電影《東海道四谷怪談》配音過，飾演阿岩一角，聽說她當時有跟日野老師說過您是老師的忠實粉絲。

還有這種事？我都不知道。

——日野老師也很想跟您見一面。

真的假的！我會緊張得沒辦法說話啦。

——日野老師有沒有影響您什麼地方呢？

我自己有意識的部分應該是沒有。不過我覺得人多少都會下意識被喜歡的東西影響。像我也會寫一些比較詭譎的歌詞，搞不好這部分就有受到日野漫畫的影響。雖然我開始做音樂時是希望做出屬於我自己，沒有任何人影子的風格，但可能背後還是不知不覺受到了以前日本音樂的影響。所以關於這個問題我不會把話說死。畢竟我這個人也很喜歡讓人徹底打破我的價值觀，搞不好我的確有受到他的影響，未來也希望別人繼續打破我的價值觀。

如果用音樂來演奏日野作品……

您覺得日野作品適合用哪種音樂表現？

日野老師的影像感覺起來，比較像直接聽到樂器演奏，很原始的聲音，沒有混音或其他科技的數位感。如果要用音樂來搭配日野作品，我覺得沒有節奏，充滿混亂感的音樂會很適合。

——雖然日野老師算是漫畫界率先引進數位作畫技術的漫畫家，不過非合成的原音會是比較恐怖呢？

「非常階段」樂團的音樂就很適合，因為沒有節奏。一般做音樂的時候會有一組鼓去墊節奏不是嗎？但節奏一出來，就會有流行音樂的味道。雖然日野老師的作品並非特別前衛，某方面來說算是走大眾路線，但做成影片的話還是不要有節奏比較合適。「非常階段」樂團就是主打這種亂無章法，噪音般的音樂。

——日野作品在硬搖滾和重金屬樂迷之間也很受歡迎，您覺得這有什麼原因嗎？

國外的硬搖滾和重金屬給人的印象，不外乎地獄、骷髏、皮夾克背上有條纏著刀劍的蛇之類的東西。我在想那些元素換到日本來，其實就是日野老師的作品。對日本金屬樂迷來說，地獄感最重的東西應該就是日野老師了吧。

——我覺得您的《紅色戰車》一曲也很符合日野老師的漫畫世界。

有嗎？這倒是令我挺意外的。這首歌的主題是將人生喻為戰場，即便流著血也要像戰車般突圍前進。所以紅色戰車指的是浴血的戰車。

——很好奇如果請日野老師來畫《紅色戰車》的話會畫出怎麼樣的作品。我記得歌詞裡沒有提到戰車

兩個字子吧?

——因為我將標題也視為歌詞的一部分。

——原來是這樣。紅色的血雖然讓人聯想到死亡,但同時也是生命的象徵呢。

日野老師的作品比起死,生的感覺更強烈。用歌詞來比喻的話,我覺得〈像個屠夫〉(肉屋のように)可能更貼近日野作品。

——鏈鋸的部分嗎?很有地獄感呢(笑)。

對了,我突然想到〈少年A〉那首歌的歌詞,有一段是:「♪寫下想殺的人,叮咚噹咚。」歌詞後面的「叮咚噹咚」是學校的鐘聲,當初是我說要加進去的。

——哇。沒想到能就近聽到本人獻唱,真是太感動了!

這首歌是以青春期為主題的歌,描述一名少年因為被霸凌,想要復仇的心情。我現在突然覺得,這搞不好就是受到了日野老師的影響。

推辭朗讀《地獄變》詩集的理由

雖然當初拍攝日野老師的紀錄片時,我受邀朗讀《地獄變》裡頭出現的詩,但我不是拒絕了嗎?因為我相信言靈的存在,所以有些東西我不敢實際講出口。像是《我要被撕××》(我要被撕爛),我在這首歌裡塞了很多的根柢之中可以清楚感覺到這一點。我也從中感受

強而有力的負面歌詞,自己唱完之後真的有種承受不住的感覺。無論好壞,總之我相信言靈的力量。所以我覺得如果我唱出《地獄變》的詩,那些東西就真的會找上我。雖然有機會替我最喜歡的日野老師朗讀真的很榮幸……我真的覺得很抱歉。

——您的聲音就覺得非請您來朗讀不可。

——快別這麼說。不過以前參加過您的演唱會,聽到您的聲音就覺得非請您來朗讀不可。

日野老師本人有在練居合道,所以那種比較陰的東西應該不敢靠近他。

——日野老師是個酒國英雄,可能酒也發揮了清身體的作用吧。他總說酒是「生命之水」(笑)。有機會我會挑比較正面的語詞,屆時還請您賞光。

那是我的榮幸。

——不過一時之間,好像也想不太到日野作品裡有什麼比較正面的詞語呢。

嗯……我從日野老師的作品裡感覺到的,是一幅風景。一個老舊的下水道,汙水中飄著魔像(Golem)一般的胎兒。魔像算是一種公害,象徵著人類自己創造的炎厄,絕非原本存在於自然界的東西。雖然日野老師用他敏銳的感性拾取了這些東西。日野老師用他敏銳的感性拾取了這些東西,但都不是野外看到的昆蟲。幾乎都是蛆。我在想那是不是為了表現出一堆蛆會冒出來都是人類害的,是人類的錯。但同時又給人一種「即便如此也要活下去」的感覺。日野老師作品

地獄呀
地獄呀 前來我身邊
地獄呀 前來我身邊
你的血腥氣味 我是如此沉醉
啊 血腥氣味 已經將我包圍
作嘔得教人懷念 祥和得教人安睡
來呀 今宵亦是對飲夜
黎明乍現前的 短暫暗夜
地獄呀 前來我身邊
啊 地獄呀 我的故鄉
啊 地獄呀 我的爸爸
啊 地獄呀 我的媽媽
啊 地獄呀 我的生命
啊 地獄呀
啊 地獄呀

——摘自星野安司《地獄詩集》

到了積極的一面。

【戶川純 Togawa Jun】
演員、歌手。曾參與電影、電視劇、舞台劇、電視廣告演出。例如電視廣告「TOTO衛浴」、電影《釣魚迷日記》、電視廣告音樂劇《拉風寶貝》(いかしたベイビー)、音樂劇《GOOD DEATH VIBRATION考察》(グッドデスバイブレーション考)。以戶川純個人名義或YAPOOS樂團在音樂圈活動,音樂作品多不勝數,如《玉姫大人》(玉姫様)、《喜歡喜歡超喜歡》(好き好き大好き)、《昭和享年》,還有自選集3片組《TOGAWA LEGEND》、《我是欲鳴小杜鵑》(わたしが鳴こうホトトギス)。近年著書則有《他人與我》。

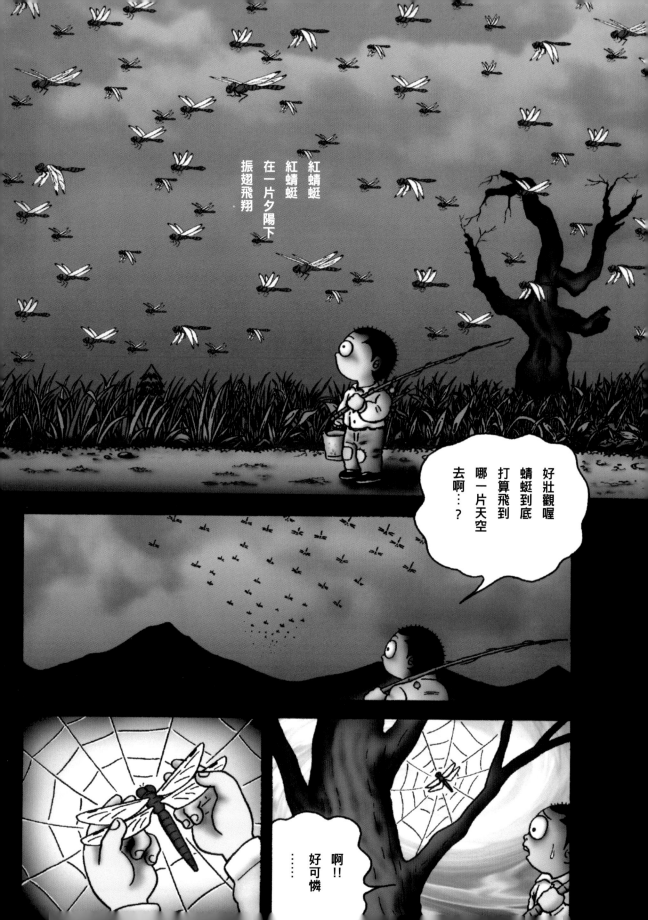

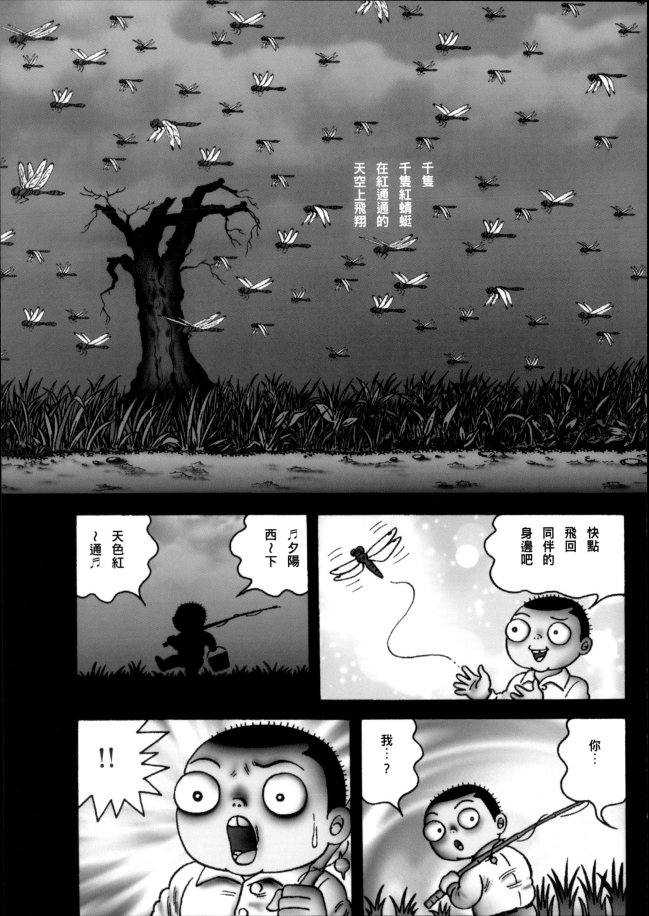

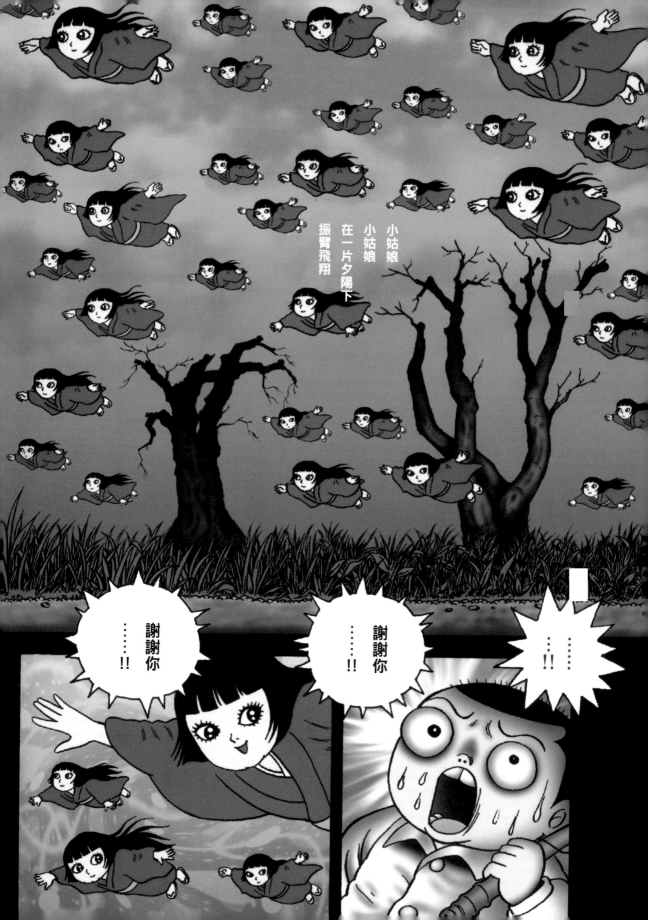

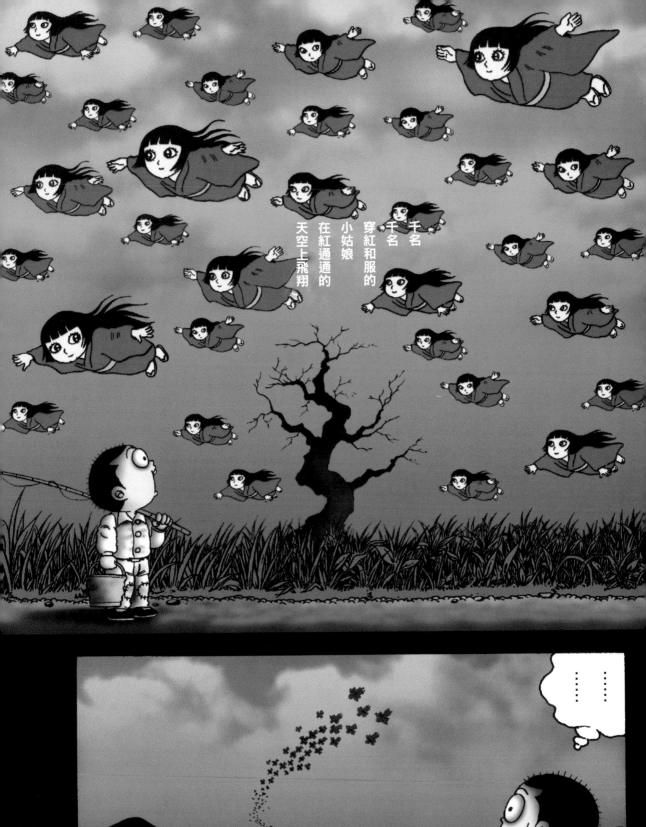

千名
千名
穿紅和服的
小姑娘
在紅通通的
天空上飛翔

那是多少年前的事了…？

………

傍晚的天色
跟從前一樣
可是紅蜻蜓
還有穿著紅色
和服的小姑娘
都不曾再出現…

……………

很久很久以前
有千隻
千隻紅蜻蜓
在紅通通的
天空上飛翔

《恐怖！地獄少女》論

徹底考察 ×

以星野安司的詩詞揭開序幕 日野日出志
追溯血緣的自傳性作品 剖析
《恐怖！地獄少女》

text by
荒岡 保志

「要是我當初沒出生就好了～」 回歸胎內的地獄少女

前言

《恐怖！地獄少女》是一部約一九〇頁的長篇漫畫，一九八二年由廣濟堂出版。

聰明的書迷可能也已經發現，《恐怖！地獄少女》是日野老師在畫完《地獄變》後一度打算投筆，卻又覺得有什麼還沒畫完，而繼續畫出來的作品。這部作品也可視為一九八三年發表之《紅蛇》的前哨作品。

我曾經寫過一篇文章〈恐怖漫畫家是否會夢見末日地獄變？〉，這篇文章收錄在日本大學藝術學院文藝學系研究室發行的《日野日出志研究》一書中。當年許多人習慣將《地獄變》、《紅蛇》稱作日野漫畫三部曲，而我在前述文章中也認同這種說法。由於這三部作品都聚焦於家人、血緣，帶有自傳色彩，所以當時許多人便將這三部作品視為同一個系列。然而我認為該由《恐怖！地獄少女》取代《地獄變》，應該由《恐怖！地獄少女》取代《地獄的搖籃曲》。

我認為該由家人、血緣主題的三部曲中，應請容我推翻，或說訂正我當初的說法。

誕生！地獄少女
惡魔嬰兒追尋著胎內溫暖

當初《恐怖！地獄少女》之所以沒有列入三部曲，有一部分原因我猜是發行的出版社和其他作品不一樣。不過《地獄變》、《恐怖！地獄少女》、《紅蛇》的開頭，都有一位名叫星野安司的詩人所寫的詩。這不就擺明了作者自己也主張這三部作品圍繞著同樣一個主題嗎？

《恐怖！地獄少女》裡頭的角色因造型奇異，也曾做成模型販售，因此在日野漫畫世界中算是比較知名的角色。但我想實際讀過作品的人恐怕不多。

雖然標題取作《恐怖！地獄少女》，但現在重看一遍，更發現故事內容和標題給人的印象相去甚遠。雖然是完全虛構的故事，沒有《地獄變》、《紅蛇》的自傳性色彩，但同樣涵蓋了家人、血緣的元素。《恐怖！地獄少女》有著異曲同工之妙，和喬治秋山哀傷至極的故事結局，也給人一種後悔來到這世上的哀傷心情。

一對雙胞胎姊妹之中，妹妹可愛無比，姊姊的雙眼卻外開突出，有個塌陷的鼻子，歪斜的嘴裡還生著獠牙，連醫生都診斷她是惡魔的孩子。她會趁夜爬進醫院的血液儲藏室，舔食手術用的血液。

父親懇求醫生替他隱瞞這惡魔孩子的事情，不要告訴妻子，並將嬰兒丟到一座晚上會出現鬼火、地底傳來呻吟的墳場。嬰兒在這片杳無人跡、惡臭瀰漫的墳場活了一陣子，但終究還是死了，屍體也逐漸腐爛。

然而這時奇蹟降臨了。與其說奇蹟，或許該說是地獄惡魔的魔力。聚集於墳場的鬼火，竟替腐爛的嬰兒屍體注入了嶄新的生命。嬰兒在鬼火的包覆下，彷彿回到母親肚子裡般安心，接著再度睜開了眼睛。

重獲新生的嬰兒啃食著流浪狗的屍肉，盡力延續生命。

有天，嬰兒在垃圾山上發現了一具損壞的假人模特兒，心中湧現一股奇妙的情感。她依偎在假人旁，安詳地睡著了。

然而當她醒過來，心裡對假人的情

感卻消失無蹤了。再度回到一片黑暗中徘徊的嬰兒，這次被水泥管吸引過去。可是水泥管內有一群剛出生的小狗和狗媽媽，狗媽媽對著小嬰兒凶狠狂吠。她馬上發現這裡並不歡迎自己。

後來她在垃圾山中找到一個剛好可以容納自己體型的洞穴。雖然洞穴裡空無一物，但潮濕的空氣和寂靜的黑暗，讓她感到莫名的安心。嬰兒飲用泥水，撿食流浪狗的腐肉或土裡的小蟲、蚯蚓維生。七年就這麼過去，嬰兒頭上長出稀疏的頭髮，成了奇醜無比的少女。地獄少女於焉誕生。

然而地獄少女誕生的歷程也教人心酸不已。即便是惡魔的孩子，嬰兒時期也需要母親，這是嬰兒的本能。雖然她曾在毀損的假人模特兒身上尋求母愛，但很快就發現那不是自己的媽媽。而在水泥管中，她也看見了別人的媽媽。最後她好不容易找到令自己感到安心的地洞，想起了以前在母親肚子裡的感覺。這個嬰兒除了醜之外，和一般的小嬰兒並沒有兩樣。

地獄少女上街！

地獄少女爬上墳場中的垃圾山頂，遠望城鎮通明的燈火，心醉神往。有一天，她終於受不了吸引，走上了街頭。地獄少女在街上看到前所未見的動物，還看到一名少女穿著漂亮的衣服，走上街頭。地獄少女聽到那名少女喊爸爸、媽媽，心裡突然緊了一下，一股悲情油然而生。

地獄少女回到墳場，從垃圾山中翻出破破爛爛的衣服，並撿起梳子梳理她那頭散亂的頭髮、穿上衣服打扮自己。她站在破裂的鏡子面前，開心地笑著。第一次看見人類，還看見其他穿得漂漂亮亮的女孩，笑嘻嘻地和家人待在一塊。雖然她不可能聽懂女孩口中的爸爸媽媽是什麼意思，本能卻讓她明白那些話語背後的意涵，讓她心酸無比。她在垃圾堆中撿衣服來穿、梳頭打扮，只是想讓自己看起來也像那個女孩一樣，並且像她那樣笑開懷。然而地獄少女就連笑聲都陰森至極。

成為食人鬼

那天晚上，又發生了一件怪事。鬼火再次聚集，火團中出現了一位老太婆。鬼火老太婆指示地獄少女上街向人類復仇。並告訴她只要上了街就會明白事情的真相，包含自己也是雙胞胎的其中一人，路上發現被遺棄在這座墳場的事實。而老太婆的真面目，恐怕是在地底統治著墳場的惡魔。

地獄少女來到城裡，但她長得醜，渾身惡臭，而且衣衫襤褸，身上又長了一堆蛆，所以看到她的人都避之唯恐不及。後來地獄少女突然襲向帶狗出來散步的老人，扯下了他的一隻手臂。雖然警察馬上追了上來，不過地獄少女像隻小動物般身手矯健，甩開了追捕，躲起來啃食剛才咬下的手臂。那條手臂比過去嘗過的所有肉都來得美味，地獄少女迷上了這個味道，大快朵頤。

食髓知味的地獄少女，開始不斷攻擊人類。她白天躲在人跡罕至的洞穴或陰暗角落，晚上則出動襲擊人類，飽餐一頓後再安睡。而這段期間，地獄少女也彷彿受到某種指引，朝著某個方向不斷前進。她不知道自己究竟要前往何方，但地獄少女漸漸相信，前方一定有什麼東西在等著她。

不知究竟是墳場裡的惡靈搞的鬼，還是她天生就是惡魔之軀，地獄少女一路上發揮了身為怪物的本領——不，即便她的本領真如醜陋的惡魔，心理上仍是名溫柔少女，一心尋找從未見過的家人。地獄少女渴望的不是食物，而是一般女孩所擁有的親情。

逃亡過程中負傷的地獄少女 最後抵達的結局

電視上不斷報導這起連環兒殺案，並登出了嫌犯少女的肖像圖。有個男人一看到肖像圖，嚇得拿不住啤酒杯。

「太、太像了……!!跟我那晚遺棄的孩子……」男人一臉鐵青。這個男人正是當年拋棄地獄少女的人，也就是她的父親。

畫面轉到一名半夜走在路上的男性上班族。躲在陰影的地獄少女突然對他發動攻擊，但男人看起來早有戒備，迅速從懷中掏出手槍，朝著地獄少女扣下板機。原來男人是正在查緝這起連環兒殺案的刑警。

地獄少女拖著被射穿的右腳逃逸，而警察也集結人力全力追捕。

警察循著地上的血跡來到公園，但地獄少女輕盈地爬上樹，並在樹叢間跳來跳去，成功逃過了這次追捕。

負傷的地獄少女，來到一座面對公園的住家。看著那棟房子，心中湧現一股難以言喻的情感。地獄少女的本能告訴她，這棟房子和她有很深的淵源。她在裡頭聞到了血、血緣的味道。

地獄少女駐足屋前，心裡明白，自己

斬也斬不斷的血緣
地獄少女真情落淚

地獄少女從窗戶鑽進屋裡。當她一進屋，那股奇妙的感覺更加強烈。她穿過走廊，發現一間吸引她的房間。

打開門一看，房間裡有個她從來沒見過的女孩睡得十分安穩。明明是第一次見到這個女孩，地獄少女心卻十分動搖。因為眼前的女孩，就是她的雙胞胎妹妹。地獄少女內心深處的本能，喚醒了她當初和妹妹在母親肚子裡發育的記憶。

這時，老太婆的聲音再次響起。老太婆直接對著地獄少女的心喊話，勸誘她把握眼前改變命運的機會，還說她下來就被遺棄在墳場，妹妹卻打扮得漂漂亮亮，在溫暖的家庭中成長，這是

的身世之謎全都在這棟房子裡。

故事看似漸入佳境，這名不斷襲擊人類、啃食人肉、怪物般的地獄少女，站在那棟房子前，準備面對自己的命運時，看起來只是一名惶惶不安，楚楚可憐的小女孩。

至於互換身分的方法，就是吸乾妹妹的血。這麼一來地獄少女就可以化身為自己的親妹妹，成為普通人，幸福快樂地活下去。地獄少女直盯著妹妹熟睡的臉龐，最後她卻步了。

她做不到。那是她一胎雙生的妹妹。

地獄少女終於察覺到那股神秘情感的真面目。那是她有生以來，第一次湧現人類的情感。她不禁潸然淚下，全身顫抖，最後趴在地上大哭了起來。她長久以來在找的東西，就是這個血脈相連、以及屬於人類的情感。

女孩被地獄少女的哭聲吵醒。她看見地獄少女，嚇得叫出聲來。因為在妹妹眼中，地獄少女只是電視上連環兒殺案的通緝犯。父母聽到騷動趕緊奔來房間，而父親對於攤在眼前的宿命懼怕不已，渾身發抖，根本顧不得一旁恐懼的妻女。

地獄少女察覺起來房間的兩人就是自己的父母，卻忍下了衝動，沒有喊他們一聲爸爸、媽媽。

多麼沒道理的事情。老太婆更慈恿這名以來一直縈繞在心頭的莫名情感，其答案就在眼前了。如果可以，她一定很想撲向他們的懷抱。

然而地獄少女就算可以忍住了。因為眼前的爸、媽還有妹妹看到自己，都怕得直發抖。因為他們眼中的自己，是恐怖又噁心的連續殺人犯。

地獄少女落下了大大的淚珠。

「要是當初沒出生就好了」
地獄少女回歸胎內

父親看見地獄少女的淚水，突然萌生一股複雜的情緒。當初決定拋棄這個惡

她一定很想大聲叫出來吧。打從出生

魔新生兒的人就是自己。他現在仍覺得那是最好的決定，然而當初他原本打算殺了這名惡魔嬰兒，直到最後卻都無法痛下殺手。因為即便長得再醜，也還是自己的孩子。

而當初沒能親手葬送掉的生命，長大後成了連續殺人犯，變成了真正的怪物。父親看著臉上掛淚的醜陋女兒，在心裡祈求她原諒自己把她逼到這個地步。

這時突然傳來激動的敲門聲。原來是聽見慘叫而起來的警察。地獄少女回神過來，輕靈跳上窗戶，並且回頭看了妹妹，還有爸爸媽媽一眼。

這恐怕是《恐怖！地獄少女》之中最難過的一幕了。日野日出志用了兩個分格，特寫了地獄少女看著家人的表情。

從那表情我們可以看出，地獄少女下定決心不再回來了。她不希望破壞這個幸福美滿的家庭，但至少最後的最後，她可以將家人的長相烙印在腦海裡。

跳進院子的地獄少女不巧碰上警官埋伏，結果又吃上了一槍。沉重的槍聲響起，這一槍紮紮實實貫穿了地獄少女的胸口。

日野漫畫中的親情
《恐怖！地獄少女》論　結語

地獄少女的意識逐漸模糊，老太婆的聲音再度響起：真是愚蠢，你已經永遠失去改變命運的機會了。

一家人隨著警察趕到現場，這時地獄少女全身發出溫和的光芒，融化似地漸漸消失。父親渾身無力，跪地抽泣，哀求少女原諒她。

地獄少女再次睜開眼時，已經回到墳場，鬼火燒得比以往更旺。在一片模糊的意識之中，地獄少女發現自己回來了。體內一滴血也不剩的地獄少女，用盡最後的力氣爬行。她已經見到爸爸、媽媽、妹妹，別無所求了。她已經找到一直以來在尋找的東西了。

而且直到最後，她都無法為了一己之私而破壞那個家庭。

那麼剩下的，就是回歸黑暗。地獄少女好不容易爬回自己的歸宿，那座垃圾山中的洞窟。她鑽進洞窟後，終於安心了。她從沒有這麼安詳自在過。她腦中一一浮現爸爸、媽媽、還有妹妹的臉，接著神智便迅速墜入深淵。最後，她的世界只剩下一片無聲又無盡的黑暗。

日野日出志在《地獄變》中訴說了血緣的不可分割性，而在《恐怖！地獄少女》裡更刻劃了血親的珍貴。

在墳場復活的地獄少女，對自己的存在感到不安，於是不斷尋找子宮（原生處）。因為只有血緣關係才能證明自己的存在。

地獄少女只要知道自己從何而來就滿足了。她知道自己有爸爸、有媽媽，甚至有妹妹，有這麼一些血脈相連的家人。自己既不是怪物，也不是幽靈，而是有血有肉的人類。光是知道這件事，地獄少女就能安心闔眼了。

這一點深深打動了我。《恐怖！地獄少女》的情感密度，足以在血緣關係三部曲中佔據第一名的寶座。而這正是日野日出志版的「科學怪人」。生而為怪物的哀戚，如此令人動容。這點遠超出了《地獄小鬼》、《可愛大妖怪》（愛しのモンスター）。

「要是當初沒出生就好了。」這是喬治秋山的爭議作品《阿修羅》中一幕相當知名的獨白。《阿修羅》的主角是一名在全日本發生饑荒的時代下誕生的命運之兒，名字就叫阿修羅。阿修羅面臨的結局非常悲壯。相比之下，地獄少女或許比較幸福。至少她還能懷著家人的回憶，如睡著般死去。

【荒岡保志　Araoka Yasushi】
一九六一年生，青山學院大學肄業。以〈偏顏漫畫家論　山田花子論〉（偏愛的漫畫家論）（《D文學通信》第一一○四號）一文開啟職業漫畫評論家之路。之後更於該雜誌上連載〈兒島都論〉、〈全昌之論〉、〈東陽片岡論〉、〈華倫變論〉、〈貓湯論〉（ねこじる論）、〈山野一論〉等評論。更視「日野日出志論」為一生的志業。

日野日出志「案件」

徹底考察 × 日野第2世代目擊的「豚鼠」案件

text by 貓藏

血肉之花　「非現實」帶來的「深意」

日野日出志精心策畫的一樁「犯案」，深深吸引了我。

我篤定日野日出志是一名「直指虛實夾縫的漫畫家、作家」。我認為他也心知肚明，有時自己二手創造的東西會超脫虛構的範疇，蠶食真實世界。

或許「純正漫畫家」日野日出志，並不會認同這番說詞。

他可能會說：「我的創作純屬『虛構』，請大家以『虛構』的角度好好享受。」但我堅決不聽信這套表面回答，還要斬釘截鐵出言否定：「我那天撞見的『日野日出志』和虛構之類的漂亮話可差得遠了。應是包羅虛構與現實，極度聳動，卻也因此充盈『豐裕的失序』的東西。」當我在談論日野日出志這個獨一無二的人時，可不能將目光移開這一點。

我的「日野日出志初體驗」，甚至可以稱作「日野日出志案件」。國中時期，我「遭遇」了日野日出志的原創影像作品《豚鼠2：血肉之花》（ギニピック2　血肉の華）。這是漫畫家日野日出志於一九八五（昭和六〇）年親自執導的首部影像作品。巧的是，當時正值錄影帶租借的黎明期。除了TSUTAYA等大型連鎖店之外，還有不少私人經營的影像出租店，每間店架上的出租品都清楚反映出店長的喜好。那個時代混亂卻寬容，即使架上出現一些市面上不可能流通的「盜版」或其他「法外之物」也不足為奇。

在這團混沌之中，《豚鼠2：血肉之花》的樣品盒在架上更散發著無與倫比的不祥氣息。

那時我才剛上國中。

當年流傳著一則都市傳說：日本各地出租店都有可能租到殺人過程實錄之類的特殊喜好影帶（Snuff Film 殺人電影）。但我也不清楚自己那時候有沒有意識到這件事。我唯一記得的是，我在那座郊區的出租店裡心驚膽跳地想著：「看樣子我可能找到了不該看的『禁忌』錄影帶。」而我命中註定似地租下這捲錄影帶。不過那部作品要十八歲以上才能租，所以我是請父親幫我租的。

接下來則正式進入故事。一名神秘客綁架了一位女性，弄昏她後將她的身體慢慢切割開來，做成「花」藝品，並實錄一切過程。（女性事先被打了一種將痛覺轉換為快感的麻醉，所以過程中看不出一絲痛苦。）而導演完全沒有在作品中解釋犯人的心理、殺人動機。

我從當時的影像中，感受到強烈的「生態紀錄」和「極簡」表現手法。因為作品並沒有明確的故事線，所以螢幕上的畫面本身非常枯燥。但我卻從中體會到一股前所未有的悸動。我也記得自己隨著年歲增長，漸漸意識到這部作品

和《九相詩繪卷》（紀錄女性屍體漸漸腐爛的日本古卷軸）的結構頗有異曲同工之妙。

如果《血肉之花》是大公司製作的殘虐電影，並且在宣傳上大力強調「投入史上最高預算，打造最血肉模糊的GORE SCENE（殘虐描寫）」，那時的我可能就不會對它感興趣了。

但那個年代（一九八〇後半～九〇年代初期）的出租店，還不少這種「真實」路線的影帶。像是《Death File The End》系列甚至大大方方推崇「真實」的風格，標語上直接寫：「本影帶真實記錄了確定死亡的一瞬間與屍體影像」。（這些東西當然是一般正常的發行商推出的商品。）但不知道為什麼，我那時卻沒有看這個系列的作品。這麼說可能有點矛盾，但在我看到那些影帶之前，已經絕對「真實」這回事感到膩了。

相較之下，《血肉之花》的狀況比較不一樣。

當然我也不是真的相信（雖然也曾暗自期待）《血肉之花》是「真實」的殺人紀錄片。（畢竟出租用的包裝上印著製作公司「Orange Video House」的標誌）。

而且影片一開始跑的字幕也直接告訴你「這是翻拍的作品」。若非得定義《血肉之花》，我想這部作品終究屬於「假」的範疇。即使當年年少無知，這點事情我還是心知肚明的。

我們假設《血肉之花》是發行於網路發達的今天好了。有人突然在某影片上傳網站宣布「我接下來要直播自殺過程」，並且上傳影片（實際上過去真的有人直播自殺過程），卻又處處「透露」一些「疑似真實」的畫面（正片結束後的工作人員名單上，斷斷續續播放了一些「疑似真實片段」的模糊影像），再三暗示「恐怖漫畫家收到詭異錄影帶」是「事實」。肯定會有用戶在能力所及範圍內試圖參與「殺人直播」，例如提問「要怎麼殺」，甚至建議「希望用刺殺的」。論結果，《血肉之花》成功借力使力，利用了那個年代聳動的「殺人電影」都市傳說（據說有次巧合好萊塢演員查理·辛（Charlie Sheen）在一些巧合之下看到本片，懷疑「影片內容是真的」，甚至慌慌張張聯絡了FBI。這則趣聞也顯示當時全球有多盛行「殺人電影」的都市傳說）。

就觀看對象設定為不特定多數的這一點來看，我認為《血肉之花》算是「直播」的先驅。前述的「真實死亡影像合集」基本上並不需要觀眾，內容本身就是已然發生的「事實」。但透過網路進行的「殺人直播」卻需要螢幕背後的觀眾，且強烈意識到觀眾的目光。從這方面來說，《血肉之花》同時也限定了觀看對象。

我想說的是，《血肉之花》正因為定了觀看對象，就是那些渴望「殺人電影」的存在，不惜支付代價也想看的「共犯」（躲起來偷聽偷看的人）。

當時錄影帶已漸漸成為大眾熟悉的娛樂管道，就算真的有人只為了拍一份「影帶」而殺人，好滿足市場上「殺人電影」的潛在需求也不奇怪。當時的確有這麼一股氛圍。不說別人，當時因為「想看」而租下錄影帶的我，也是「以殺人為樂」的共犯之一。

其實要把電影內容全當笑話看也不成問題，比方說：「哈哈哈，那個身體是用合成塑膠做的」、「呵呵呵，兇手的演技也太差了吧」。但這部作品卻和前面提到的「意外、屍體影像合集」不一樣，帶有一種「魄力」。換句話說，《血肉之花》的陰森是其他作品無可比擬的。你所看到的畫面都是「假的」，但又告訴觀眾「其實有『原本的真實影像』，只是不能公開」，在觀眾心中埋下懷疑的種子。作品虛實交錯，明明不讓我們看清「全

日野日出志近年曾和我談過這部作品，他說《血肉之花》確實是他的作品，可是他「不怎麼想談論這部作

品」。對漫畫家身分的他來說，《血肉之花》是一部異常的「影像作品」，而且當年「埼玉縣女童誘拐連環凶殺案（※當年新聞報導，該案死刑犯宮崎勤持有《豚鼠》系列的其中一部作品。而宮崎有錄影興趣，還用攝影機錄下了當年殺害女童的過程並保存下來）」也讓他飽受媒體的抨擊，想必沒什麼太好的回憶。因此要我翻出這部作品來探討，其實有些於心不忍。但也不可否認，我心裡確實非常有興趣了解「日野日出志的腦袋裡到底裝了些什麼，才能製作出『這種東西』」。

而我認為他日後的影像作品《血肉之花》，也能看到相同的本質。

我不禁想，可能只有像我這種直接經過「犯案」洗禮的粉絲，才能找出《血肉之花》中隱藏的訊息，而不是將其視為日野日出志不值一提的異常番外篇作品。

日野漫畫的核心粉絲應該都是小時候看了《藏六的怪病》、《地獄的搖籃曲》，結果產生心理陰影的人。我們姑且稱之為「第一世代」。至於八○～九○年代看了電影《血肉之花》、《下水道的美人魚》而成為日野粉絲的人，或許可稱作「第二世代」。而一般人口中的「日野日出志粉絲」，絕大多數也是指第一世代。

我在漫畫家日野日出志的眼中，可竟是什麼？我蒐集了許多第一世代粉絲的意見，發現絕大多數人最原始的「心理陰影」，源自《地獄的搖籃曲》。接著又要問了，到底是《地獄的搖籃曲》的哪一個部分造成了「心理陰影」？答案不出所料，是最後一幕。故事裡的漫畫家（日野日出志的化身）指著讀者宣告：「你看完這部漫畫之後三天就會死」。

「漫畫＝虛構」的認知讓讀者可以安然暢遊故事世界，然而日野卻粗暴地將他們從這個認知中拖出來。（聽說當初有孩子看了連載後怕得要命，甚至打電話到編輯部問自己會不會死。這和查理・辛通報ＦＢＩ的行為一模一樣。）

《地獄的搖籃曲》和《血肉之花》一樣，都打破了虛構的「故事」世界。這些作品在性質上都明確意識到劇作家近松門左衛門所說的「虛實皮膜」，真的味道。跟我一樣屬於「第二世代」的人，都以殺人電影的「共犯」這種聳人聽聞的形式，受到日野日出志策畫的「犯罪」洗禮。

而這裡我們必須探討「故事」究竟為何物。故事，源自於獻給神靈的「戲劇」。

《血肉之花》讓我感受到「日野日出志」有多深不可測。

是我考究《血肉之花》，乃至於創作者日野日出志所具備潛質的旅途，同時也是我深掘自己為何對《血肉之花》深深著迷的精神探索。容我先聲明，此處言論僅為己見。

長久以來，我個人對「見世物（珍奇秀）」一詞有種親切感。我也持續進行田野調查，從世界各地的觀點調查所謂「見世物小屋（奇異秀）」的源頭。

日本現在還看得到的「見世物小屋」之中，特別值得一提所謂的「蛇女」太夫（表演藝人）。蛇女是一種表演吞活剝蟒蛇的藝人，而攬客的人即是用「蛇女」之名介紹她。但重點並不是吃蛇的「特技」表演，而是凸顯「蛇女」這種妖女存在的事實。這一點非常特別，觀眾也默認這種妖怪的存在。如今我們仍能在見世物小屋的小天地中，發現到這種詭異卻又溫馨的「共犯結構」。

然而近年來，日本的見世物小屋迅速式微。我開始想，難道這世上已經完全沒有這種東西了嗎？於是我出國尋找，最後在印度找到了。這種詭異「共犯結構」一息尚存的地方，就在南印度的少數民族「朱羅卡」身上，以及他們生息那片土地。朱羅卡族屬於種姓制度的底層，自古流傳一種奇妙的技藝，如今也於馬路和各種婚喪喜慶場合表演這些技藝以餬口。

以下介紹他們奇特的表演。他們隨身攜帶小型鞭子，表演時女性族人會隨著演奏的音樂鞭打自己的肉體。接著拿出短刀，若無其事劃開自己的手臂。然後讓族裡的兒童躺在地上，用流出的鮮血淋在兒童身上。

我看到這些表演時，心裡莫名激動。除了表演本身相當震撼之外，我在淋著鮮血的孩子身上，看見了祭祀儀式中「活祭品」的模樣。

他們的傳統技藝傳承了幾百年不斷。這正代表了當地社會依然需要他們。那片土地上，依然存在著這種行為的需求。

而這正是現代戲劇、表演的原始型態。

一切都源自於「活人獻祭」的儀式。從前，演員在「故事」之中扮演神靈。當劇情走向最高潮時，演員也會精神錯亂，瘋狂舞動。如同鞭打自己身體，血脈賁張的朱羅卡族人。那，他們已經超脫自我，和神合而為一了。所謂的演員，其實也是薩滿（巫女）。（擁有神靈附身特權的這些人，甚至在特定期間握有至高無上的統治者。）

而神靈假借演員之口，向觀眾宣達神諭。

演員以肉體為媒介，讓神靈寄宿在自己身上。

而活祭品的人選，往往就是演員（王）。當神諭結束之後，演員就會被殺。隨著時代演變，活祭品的角色也落到了其他人身上。

也就是說，從前的故事和戲劇是一種和神靈溝通的儀式。故事絕對不只有故事本身的意義。而時光繼續前進，信仰因素逐漸從故事上剝落，故事轉為純粹的大眾娛樂流傳下來。要我用言語表現自己從「見世物」這個語詞上感受到怎麼樣的「震撼」，我會說「祈禱」。那股震撼並不來自超脫常理的技藝，而是那些表演背後，依然能看見他們試圖與神靈連結的意念殘。

這一幕令我忍不住聯想到舊約聖經的〈約伯記〉。從前有位篤信上帝的男子名叫約伯，上帝施予他豐美的祝福。然而有天撒旦卻跟上帝說：「約伯之所以篤信你，只是因為你給了他好處。你剝奪這些祝福試試看。保證他馬上捨棄信仰，唾棄你。」上帝竟然聽信撒旦之言，奪走善人約伯的孩子、財產、甚至讓他患上全身奇癢無比的皮膚病。

這讓我想起日野日出志的代表作《藏六的怪病》。藏六也是一名「祈禱者」。

主角藏六是一名「腦袋不好」的老百姓。雖然塊頭大，卻不事生產，每天只顧著畫畫，村裡的人也不把它當一回事。有天藏六迎來了人生的轉機，他身上冒出許多大大的膿包。藏六發現那些膿包裡藏著「七彩的膿」，於是便利用那些膿開始畫圖。後來藏六全身上下幾乎都被膿包掩蓋，不成人樣，而且又散發出惡臭，於是被村民隔離在村外。即使淪為孤身一人，藏六的畫筆仍沒停下過。

孤苦伶仃的藏六，畫圖畫個不停。而約伯，則傷心祈禱個不停。兩者皆委實渴望「與他人建立關係」。以藏六來說，「他人」指的是母親、村民。對約伯來說，則是絕對的他人「上帝」。然而祈禱卻落空，等著他們的只有「他人」殘酷的沉默。

然而藏六依然只能藉由「畫出美麗的畫」、約伯則藉由「虔誠祈禱」編織出他們自己的「故事」。藏六拿短刀刺破身上七彩膿包的身影，和拿陶器碎片刮下患病皮膚，繼續祈禱的約伯身

影是多麼相似。若從象徵性的層級來看，「畫出一張又一張空前美畫」的行為，正如同朱羅卡族人將自身血肉作為「活祭品（牲品）」的行為。

即使被自己深愛的母親和村人放逐，藏六仍持續作畫。這是一種極為浪漫的信仰，深信「只要獻上自己最重要的事物，對方一定能了解我真正的想法」。然而他人的沉默，卻殘酷地踐踏了這份信仰。

故事（表演）的本質，其實是駑鈍的信仰。有時不過是渴望與「他人」產生連結的膚淺慾望。

因此有些乍看之下令人厭惡的「詛咒」，也可能是對他人的一種「祈禱」。「我想和他人有所連結，即便是透過詛咒也好。」這個想法，或許就是藏六和約伯等「祈禱者」的信仰泉源。

我想起日野日出志曾和我說：「我的故鄉『滿州』已經不復存在了。」日野出生的「滿州」不只是一個地理上的

土地，而是當初「日本佔據時代的滿州國」。聽說日野是在懂事之後，才聽大人說自己是在「滿州」出生的。然而他早已永遠失去這個故鄉。更令他難過的是，「滿州」這段歷史在許多日本人心中是一項「禁忌」，甚至是「該遺忘的過去」。因此他也無法真誠表現出思鄉的情感。如果換作是我站在相

同立場，也絕對沒辦法忘記滿州。國家也好，見世物小屋也好，身處其中的人，都是藉由「虛構」的共犯。《地獄的搖籃曲》和《血肉之花》跨越虛構作品的範疇，將「犯罪」的本質甩到讀者與觀眾眼前。我從中感受到了日野日出志無形的祈禱。他強烈渴望與他人建立關係、與他人有所

連結的形式，即便是採取「詛咒」或「心理陰影」的形式，也在所不惜。

【貓藏 Nekozo】
一九七九年生。見世物研究家。著有《日野日出志體驗──朱色的記憶、家人的肖像》（日野日出志体──朱色の記憶 家族の肖像，D文學研究會）。

特別對談

八名信夫 × 日野日出志

SPECIAL TALK YANA NOBUO × HINO HIDESHI

「男人的美學」

成為漫畫界反派
～知名演員帶來的啟發
內斂的生存方式～

像銀器 一樣映射內斂光輝

日野 非常感謝您今天撥冗前來。

八名 不會不會。不過我一直很好奇，怎麼會找上我呢？

日野 我立志成為漫畫家的時候，剛好是您在東映俠義電影最發光發熱的時候。當時東映有高倉健和鶴田浩二兩大招牌巨星，不過扮反派的演員也人才輩出。我當時心想，怎麼還有這麼會演的人。也覺得這是其他公司比不上的強項。

八名 真的不少。

日野 其中我對八名先生您最有印象了。

八名 我長得比較大隻，肯定顯眼的。

日野 雖然這也是一個原因，不過您以前不是當過東映飛人隊的投手嗎？我還記得您站在投手丘上的景象。投手可以說是棒球場上的明星，場內焦點都放在投手丘上。

八名 沒錯，燈光也都打在投手丘上。

日野 您轉換跑道，變成和投手毫不相干的演員。而且還是演壞人，被人斬殺的角色。

八名 我打職棒第四年時，跟近鐵猛牛隊的一場比賽中傷到了腰，一陣劇痛貫穿全身。

日野 當時我父親有訂體育報，結果在娛樂版上看到了您的退休宣言。

八名 我因為腰傷，住院四個月。當時的球隊老闆

八名：大川博先生來探望時跟我說：「你去演電影吧。」所以我就跑去當演員了。因為是社長命令，我也只能點頭答應。

日野：畢竟是總公司的頭頭。

八名：那個時候，電影事業比棒球隊賺的錢還多，公司也是靠電影的收入在養球隊。

日野：我以前看電影的時候都會想，曾經的明星投手被砍的時候心裡究竟有什麼想法。會這樣想是因為我自己也沒能當上漫畫界的明星。所謂的明星都是《小拳王》、《巨人之星》那類漫畫。

八名：恩恩。

日野：但我完全不是畫那種東西的料，所以以前一直很怨嘆自己不成才。這時我看到您在螢幕上的表演像銀器一樣內斂，令我非常感動。

八名：你這麼說高倉健和鶴田浩二我倒能理解。不過我演的是壞人呢。

日野：但我那時體悟到，壞人就某方面來說也是非常厲害的一個位置。我當時在您身上看到了自己的影子，下定決心既然當不成主角，就貫徹配角之道，像銀器一樣映出自己的微小光芒。那時我真的受到了鼓舞。

八名：那個時候東映還分成第一東映、第二東映，

反派的角色定位

八名：一星期有四部電影輪番拍攝。所以太秦和太泉兩座攝影園區都忙得人仰馬翻。

日野：當時應該都要兩邊跑來跑去吧？

八名：有資格到京都拍攝的人，代表你的地位比較高。只能在東京拍攝的人地位比較低。

日野：您這麼說我好像能明白。像中村錦之助、歌右衛門、片岡千惠藏都是那個年代的當紅明星。而當時採連映形式的黑白電影，則有鶴田浩二和高倉健他們的流氓電影之類的。大概就是這種感覺呢。

八名：那時也開始進入現代俠義、流氓電影的時代了。

日野：但老是演被人斬殺的反派，心裡應該多少還是會覺得疲憊吧？

八名：會喔！我都不曉得自己想過幾次放棄了。不過日野老師啊，被斬殺的角色和反派其實是不同一回事喔。

日野：怎麼說？

八名：被斬殺的角色，只是為了被斬殺而出場。而反派在被斬殺之前，自己也會砍死好幾個人。

日野：這樣啊。

八名：俠義電影，應該是從以前白刃對決題材的電影演變過來的吧。

日野：裡頭肯定少不了鬥毆場景嘛。

八名：好險我以前打過棒球，所以戲裡沒有被主演打傷過。結果也因為耐打，很多主角都會指名要跟我對戲。他們會說：「八名，你來和我打。你當最後一個。」很多飾演主角的演員還信賴我的。但他們都誤會了，其實我很不會演打戲。不過後來還是順利在跑龍套的過程，慢慢建立起了自己的地位。

日野：您本來就想演反派嗎？

八名：我之所以接演反派，是因為反派死得越早，就能越快開始進行下一份工作。反派可以說是一種死越多，活越久的角色。

日野：真有道理。

八名：我一開始是演一些庶務員，這種角色就是在再這樣下去不斷重複做些無聊的動作。我心想演反派的感覺，就覺得自己應該也做得到。因為不用講台詞。你聽我講話不是有岡山腔嗎？因為我是岡山人。所以想說乾脆就演反派好了。

日野：言下之意您也是大開殺戒了吧？

八名：這一點倒是挺痛快的。

日野：確實是這樣呢。

八名：我手起刀落、手起刀落。一部電影裡少說砍了六、七個人，多的時候十幾個。

日野：您在《血染唐獅子》（昭和殘俠傳 血染めの唐獅子）中也砍了石松對不對？

八名：我們不會看電影名稱，所以也不記得在哪部

八名：裡面砍了誰。我們只看演出作品的數量。有時一天還要換四次服裝，自己都不知道現在在演哪齣。雖然穿著上一套戲服可能也不知道自己在演哪齣就是了（笑）。

日野：這樣背台詞也不容易吧？

八名：反派的台詞都差不多。「不是你死，就是我亡」之類的。到處都是這種台詞，所以我幾乎沒有印象自己背台詞背得很辛苦。

日野：這樣啊。

八名：所以只有這部分我會特別注意，每次都演出不一樣的方式。

日野：他們都看在眼裡呢。

八名：但在死法上倒是費了不少心思。因為若山富三郎、鶴田浩二、高倉健這些演員會說：「你不要死得跟之前哪一部電影一樣」。

日野：我看過高倉健的紀錄片，看到他曾經罵您：「你的眼神一點也不恐怖。你的殺氣呢？你不是要來殺我的嗎？」

八名：「哪有人殺人的時候想討好對手的！」「忘掉自己對工作的慾望！」

日野：這麼說也是。

八名：還有「開麥拉之後你是要來被殺的，不是來殺的。」

日野：所以這部分，其實演對手戲的人和導演都看在眼裡。

八名：主角看得一清二楚。導演反而沒空看，因為他要看的東西太多了。但主角全都看在眼裡，還會告訴你：「你們一點魄力也沒有」。

日野：沒錯。

八名：我殺的。

日野：這樣啊。

八名：沒錯沒錯。像是「拿出你剛入行的熱忱」，還有「你不要現在賺多了就開始偷懶」。

日野：這種事情真的很難避免。

八名：不知不覺中就開始偷懶了。

日野：不知不覺中就開始巴結別人了。

八名：巴結別人？

日野：希望主角「之後可以再用我一次」、希望製作人「之後可以再用我一次」、希望導演「之後可以再用我一次」，就是帶著這種諂媚的心態去演戲的意思。雖然我沒有自覺，但眼神卻透露出這個想法，所以才會被罵

八名：像我的話，畢竟是畫給小孩子看的東西，免不了有討好的一面。但基本上我還是堅持畫自己想畫的東西。

日野：我覺得那樣很好。而受不受歡迎是以後的事情。我一直以來都抱著這樣的想法在畫漫畫。

八名：沒錯。

日野：雖然我現在已經沒有年輕時那麼能畫了，但還是會想到了這個年紀，有沒有什麼事情可以做。於是我現在畫起了繪本。

八名：繪本啊？

守正不阿的人生

日野：我在明治大學打棒球時，島岡吉郎教練也常跟我提這件事。

八名：島岡教練很有名呢。

日野：他說被人家喜歡是好事，但活著千萬不可以討好別人。這種心態應該旁人都感覺得出來，所以活著不要討好他人，不要逢迎他人。教練的一席話是我珍貴的資產，對我詮釋反派角色時真的很有幫助。

日野：我現在最想做的事情就是畫繪本。雖然想做的事情會隨著體力、自己身處的環境改變，但背後「畫自己現在想畫的東西」這份心情卻是始終如一。所以同行常常跟我說，沒有其他漫畫家跟我一樣想畫什麼就畫什麼的。

儘管從事這一行，難免會碰到某些出版社意見特別多，需要跟編輯討論一番之類的，但我認為最重要的原則，還是不要去巴結別人

明治大學時期的八名信夫

八名　我只是作為一名觀眾有這種感覺而已。

我覺得要扛起反派角色，必須要有一種特質。就是你一出場，整個畫面的氣氛就好像變成灰色的一樣。

日野　對不對？所以您的，可能算是某種人生的態度，真的大大鼓勵了我。

八名　正臉面對鏡頭，人臉進入畫面的話，看起來的感覺又會不一樣。背對鏡頭，只看得到煙霧裊裊上升的模樣。有時就需要這種恐怖的感覺。

日野　光是出現就可以改變整個畫面的氛圍呢。必須將自己的想法表現在紙上。有時候我們心裡是這樣想，畫出來卻不見得是同一回事不是嗎？就是說想法跟手沒能好好配合。

八名　畫出來的東西確實會跟原本想的不一樣。畫好的作品之後再看，一定會覺得有些地方怎麼畫更好。

日野　要完全表現出心裡的想法真的不容易呢。

八名　當漫畫家最愉快的時候，就是想下一部作品要畫什麼的時候。因為這時候的構圖──對我們來說就是圖畫──是最完美的感覺。

日野　腦中的想像都很完美。

八名　接著就開始打草稿，加上對話框、寫上台詞、決定畫面角度。這時草稿上有很多鉛筆畫出來的線條，我們會下意識看到最好的那條線。編輯也不例外。所以我就會帶著草稿不錯的錯覺開始勾線，但畫完後往往會覺得

日野　出殺意。

這可真困難。

八名　非常困難！但也很有趣。

日野　這樣啊。

八名　有時候導演會突然說：「八名，抽個菸來看看。」例如深作欣二導演就會這樣。但攝影機只拍菸，不會拍到臉。只看得到愈吸愈短的菸。導演的意思是希望我在那根菸上表現

八名　呢。

日野　就是說啊。

而且小孩子眼睛很利的。漫畫週刊多少都會想辦法讓自己更受歡迎，但那種東西畫到最後真的是自己也會受不了，而且小孩子也都看得出來。

八名　的確會這樣。

日野　所以真要說起來，畫自己想畫的東西，而不是為討好別人而畫的東西，還比較受粉絲歡迎。我想到頭來終究是這麼一回事吧。

八名　想必讀者看著看著也會明白，這樣畫的意圖是什麼。

演員用上全身的表演和漫畫家只用一支筆的表演

日野　演員在表演時，會將自己的一切視為影像的一部份，利用全身去表現對不對？

八名　是這樣沒錯。

日野　但我們漫畫家是隱藏在幕後的人，全靠一張B4紙上的表演和讀者交流。自己不會站上舞台，總是躲在某個地方。不過演員卻是整個人出現在世人面前，背負的東西，或說各式各樣的事情都會暴露在畫面上。而看起來散發著光芒的人，肯定有什麼過人之處。但我不是演員，也說不清楚那東西究竟是什麼。

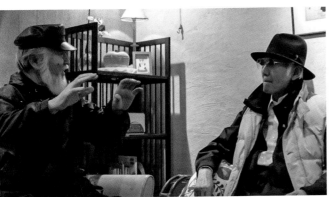

八名：跟原先想像的不太一樣。

八名：您作畫的時候會不會想像讀者可能會怎麼看，或產生什麼想法、怎麼解釋？會不會抱著讀者的心情去描繪人物的生活或個性？

日野：哦，原來是這樣。

八名：讀者的心情……應該說，一部作品裡會出現幾個角色，我在畫一個角色的時候，就會將自己的情感帶入那個角色。畫另一個角色時，情感也會轉移到那個角色身上。所以可能比較像是我在扮演不同的角色吧。

日野：我必須了解每一名角色的心境。漫畫家其實很像電影導演，要整合所有元素。所以我畫每一名角色的想法都不一樣。有時候也會搞得自己很亂。

八名：但最後還是會去想讀者看到時可能有什麼感覺吧？

日野：那是肯定的。自己想畫的東西，到底能不能傳達給讀者，這就是技術上的問題了。

八名：要想辦法在紙上如實呈現自己想畫的東西。

日野：驚悚漫畫大多是打破平凡的生活，突入不平凡的情節。所以一開始一定要好好描寫平凡的部分，這麼一來當故事開始失衡時，讀者就會驚訝「怎麼可能有這種事？」如果這時沒有編織好故事的完整性，讀者就會看得一頭霧水。

八名：所以這裡的確是最傷腦筋的部分啊。

日野：我畫圖的時候都會一直告訴自己，盡量畫得淺顯易懂一點，讓讀者看懂。

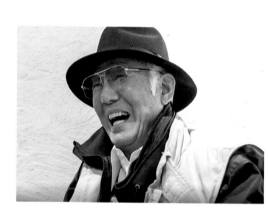

藏六的膿別具深意

八名：這陣子我只要有時間，就會拜讀您的作品。我在藏六裡面感受到了親情、關懷、血緣的牽絆。也可以感覺到畫出這些故事的作者是個怎麼樣的人。

日野：您還特地看了我的作品啊。

八名：讀到後來，也慢慢能了解作者想傳達的概念。現在人跟人之間的關懷愈來愈薄弱，親情的重要性、對故鄉的愛都漸漸式微。作品裡可以隱隱感覺到，日野老師就是瞄準這樣的世道畫出了這些作品。

日野：竟然一讀就能感受到這些，表演者實在令人敬佩。

八名：我也很好奇您想畫些什麼。

日野：真教人高興。

八名：我講的不見得對，但那是我最一開始的心得。突然回神過來才發現「啊，書裡洶湧著和我相同的想法」。

日野：當時我剛出道。在一部叫《GARO》的雜誌上出了幾本作品，但那時還沒辦法靠漫畫養活自己。

八名：嗯。

日野：當時的主編跟我說「雖然在我們這邊連載很好，但你也該挑戰大型少年漫畫雜誌，否則會餓死的」。我也這麼想，所以花了一年重新構思故事，三番兩次修改自己的圖。

八名：花了一年啊？

日野：在那之前我的作品以短篇居多，大多有種想到什麼畫什麼的感覺。所以畫《藏六的怪病》時，我是第一次感覺腦中浮現了具體的圖像。思考主角抱著怎麼樣的心情、身邊的親人、兄弟對他的反應。甚至擴及他身處的社會，村民怎麼看待他的。

八名：具體的圖像？

日野：就是突然了解到，啊，原來故事要這樣寫。

八名：是一種恍然大悟的感覺吧？

日野：腦中雖然有很多想法，但故事長度是有限的，所以要從中選出最適合的想法來編織故事。雖然最後我一定會是主角走向毀滅，但如果只是讓他慢慢死掉未免太無趣，讓他被殺掉又會變得太沉重。所以我一直拿不定主意。

八名：最後您是怎麼想到讓藏六變成烏龜的？

日野：朋友建議我翻字典查查看藏六變成烏龜的意思。我還回他：「你要我查，這可是人名耶。字典裡哪可能會解釋人名。」但他還是堅持要我查，結果我一查發現還真的有。藏六的意思是：「古詞。指稱烏龜。」解釋說「藏」是收放東西的地方，而「六」則是指頭、尾、四肢的數量。組合起來，就是將六個露在外面的身體收進殼內的意思。所以以前人才會稱烏龜為「藏六」。

八名：真想不到！

日野：我那時靈光一閃：「烏龜！對啊！可以讓他變成烏龜！」

八名：原來如此。

日野：結局確定後，我也感覺「這部作品完成了！」所以一切都是機緣巧合。

八名：竟然是這麼一回事。我就不懂，為什麼您最

日野：後會讓膿包變成龜殼呢？最後高潮時，烏龜一路沉入湖底，直到看不見龜殼是很令人印象深刻，但我一直弄不懂怎麼會變成烏龜。今天我最想請教的就是這事了。

八名：這下總算是弄明白了。整部作品就只有這裡讓我滿意問號。一直在想怎麼是烏龜。

日野：藏六這個名字是本來就設定好的，所以真的是湊巧。若非這種巧合，結局應該也會不一樣。

八名：不過您並沒有明確提到是藏六變成了烏龜呢。

日野：這部分讀者都會想像吧。不過讓全身長滿七彩膿包的藏六，變成揹著美麗七彩龜殼的烏龜。如此一來藏六過去的痛苦、悲傷，還有想畫圖的純粹心情，都會昇華成一種美。

八名：原來七彩龜殼還有這樣一層意涵。

日野：我當時也很有自信，認為自己可以靠這部作品蛻變。

八名：也就是說這部作品也是您脫胎換骨的轉捩點。

日野：藏六當時刊登在商業少年漫畫雜誌上，對各方面都造成了一些轟動。有好有壞。還有人投訴，說這種東西不應該出現在少年雜誌上。

八名：畢竟風格很強烈啊。電影裡也一定看得到類似藏六作品裡的深意，只不過漫畫是直截了當畫出了他因為一心喜歡畫圖，結果長出了膿包的模樣。可以感覺到您創作的時候真的仔細揣摩過藏六即使開腸剖肚也想取得不同顏料的心情。

日野：我起初還沒料想到藏六會被逼到這種地步。不過他身上長滿東西這個是一開始就有的構想。我將自己想成為一名漫畫家、成為一名專業人士的渴望，寄託在藏六想畫圖的心情上了。

想留給後世的想法

八名：我現在最關注的議題，是少年兒童犯罪。三十年前我根本無法想像孩子會犯下那些嚴重的罪。

日野：三十年前啊。現在有些孩子的確殺人不眨眼。

八名：我老想，怎麼會有這種事。所以無論走到日本哪個地方，都會和孩子聊聊天。跟他們說不要看那些無聊的電視，要多看一些好節目。

八名：這跟以前真的完全不一樣。我們小時候根本就沒電視這玩意兒，我家也沒有收音機。所以從學校回來後也只能跑出去玩。

日野：附近的皮小孩也都是大家玩在一塊，最小還

日野　看得到還沒進幼稚園的。雖然也會吵架，但我們也從中學到如果太過火，就會打到人家流鼻血。如果拿石頭互丟也會讓對方流很多血，引起騷動。

八名　對方也會記得這種痛。

日野　自己也會痛。進而認識到受傷原來這麼痛。

八名　沒錯。

日野　所以也漸漸懂得如何克制自己。

八名　現在也比較少看到小孩子拿東西當武器玩了呢。

日野　這個啊，我以前會削掉竹子前端，然後揉一團紙球穿過去做成刀頭。想像自己是武士刀下左揮。

八名　所以我們在玩的過程中，靠身體學習被打到會有多痛，進而想像對方也會一樣痛。但現在已經沒看到小孩子這樣玩了呢。

日野　是啊。

八名　現在孩子們都是互毆直到其中一方倒下或被打死才罷休。

日野　這我真的搞不懂。怎麼會這樣？

八名　現在這個時代，就算弱勢方知道自己也有錯，還是會和強勢方正面衝突。看到這種情況，真的是搞不懂現在的時代。怎麼會變成這樣呢？現在也有很多國中生會直接跟老師大小聲。

日野　真的很難想像。但我覺得父母和老師可能也

八名　不知道該怎麼生氣才好。

日野　現在的小孩已經習慣自由，覺得做什麼都可以。所以我在電影《餅乾屋小春》裡雖然描述地震的恐怖，但也提醒世人戰爭更恐怖。我覺得我們這一輩的人有責任要告訴後人，我們作為一個人應該要是什麼樣子。

八名　我也這麼想。

日野　不過您今天真的很開心，可以見到您。知道還有像您這樣的人，就覺得日本還有希望。突然間我也湧起了一股勇氣。

八名　以前只在電視上看過八名先生，今天能親自和您對話，不禁覺得我們其實挺像的。

日野　有像有像。今天見上老師一面，讓我心中的抽屜又多了一項寶貴的財產。真的很謝謝您。

八名　謝謝您今天來訪。

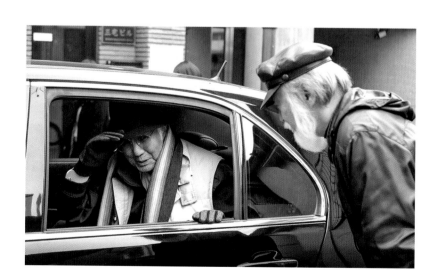

【八名信夫 Yana Nobuo】

昭和十一（一九三五）年生於岡山市。曾擔任日職東映飛人隊投手，後成為演員，一演就是一甲子。攀獲電影問世百年紀念「日本電影影評人特別獎」。發想自其演講活動的電視廣告囊括ACC獎等六個獎項。為紀念於東日本大地震、熊本地震時認識的人，親自擔任劇本、導演、製電影《老爹的一鍋飯和沒編完的毛衣》（おやじの釜めしと編みかけのセーター）、《餅乾屋小春》（駄菓子屋小春），並於日本各地免費上映。

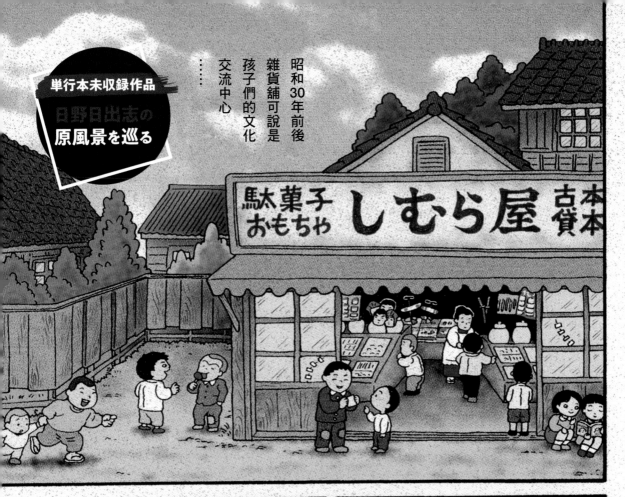

単行本未収録作品
日野日出志の
原風景を巡る

昭和30年前後
雜貨舖可說是
孩子們的文化
交流中心
……

駄菓子
おもちゃ しむら屋 古本貸本

小短刀
玩具相機
小鋼珠
連發型
手槍

雜貨舖裡可以
找到所有幫助
孩子實現夢想
的東西

鬥牌
陀螺
彈珠
和各種
糖果餅乾
……

唉
怎麼
又沒中

零嘴買了
都會當場
拆開來吃
還可以抽獎

也會傳閱
漫畫⋯⋯

看招!!

我的老
天爺啊!!

街角巷內
可以看到
鬥牌對決

砰!!

可惡

鬥陀螺

好耶!!

還有打彈珠
每場比賽
都精彩得
不得了⋯

草地或空地上則會有人假扮武士

在下鞍馬天狗乃勤皇志士!!

哼哼哼哼……敝姓丹下其名左膳!!

或是拿連發手槍模仿黑道或西部牛仔

碰碰

碰碰

碰碰

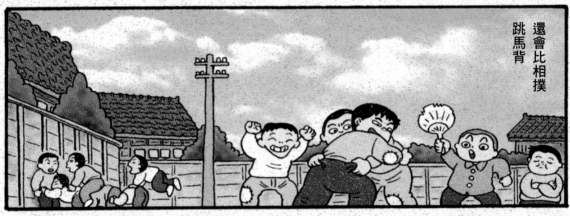

還會比相撲跳馬背

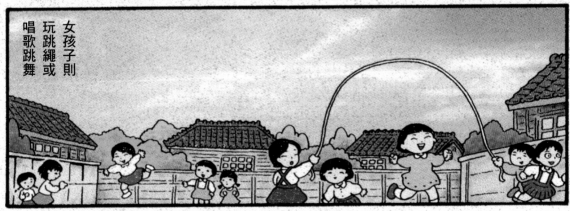

女孩子則玩跳繩或唱歌跳舞

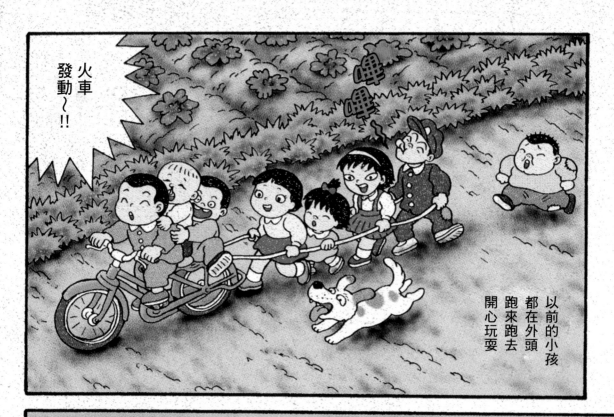

火車發動～!!

以前的小孩
都在外頭
跑來跑去
開心玩耍

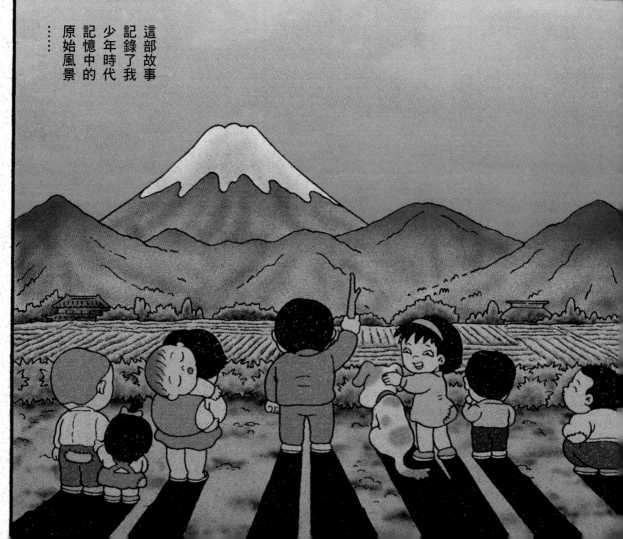

這部故事
記錄了我
少年時代
記憶中的
原始風景
……

我記憶中的風景

少年日記

第 1 話

看見颱風眼的那天

日野日出志

B5
50S

昭和筆記本

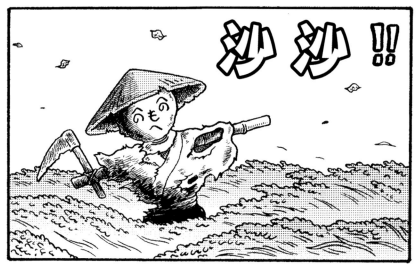

沙沙!!

9月28日（星期四）
今天颱風經過
我住的鎮上。
學校一早就放假了

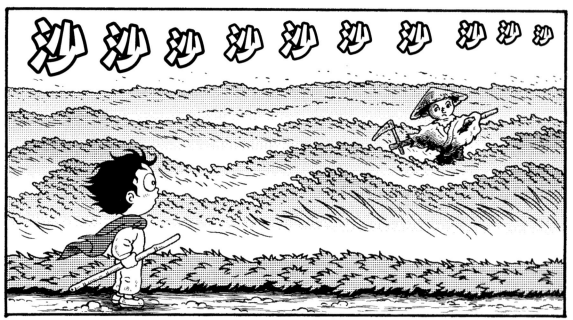

沙沙沙沙沙沙沙沙沙

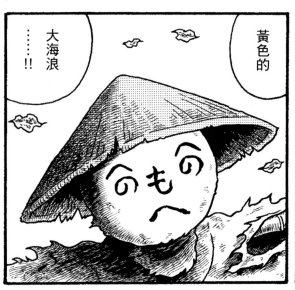

大海浪
……!!

黃色的

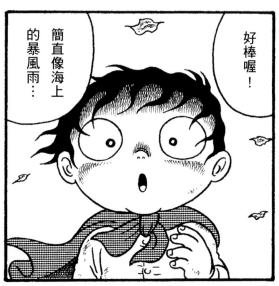

簡直像海上
的暴風雨…

好棒喔!

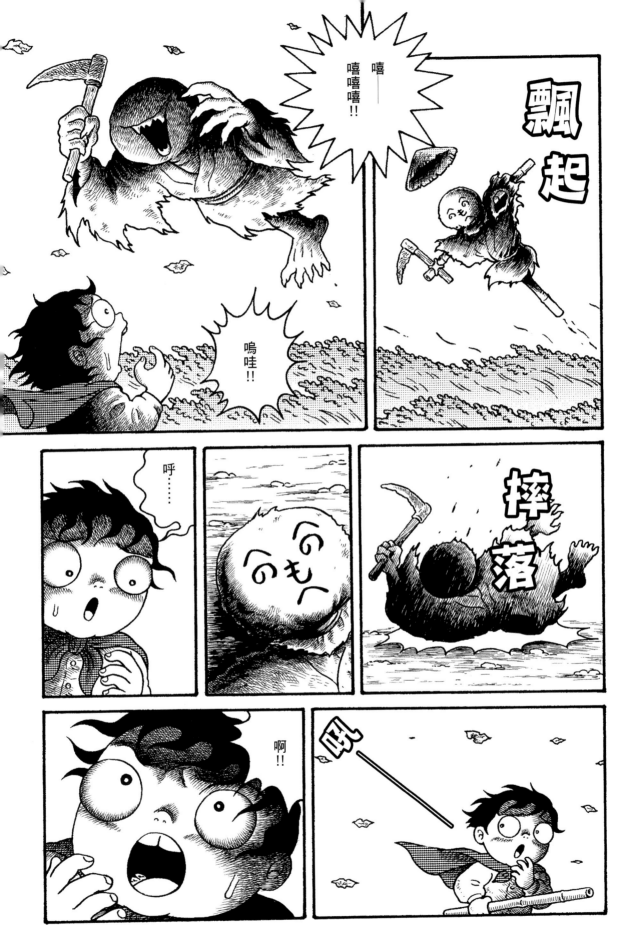

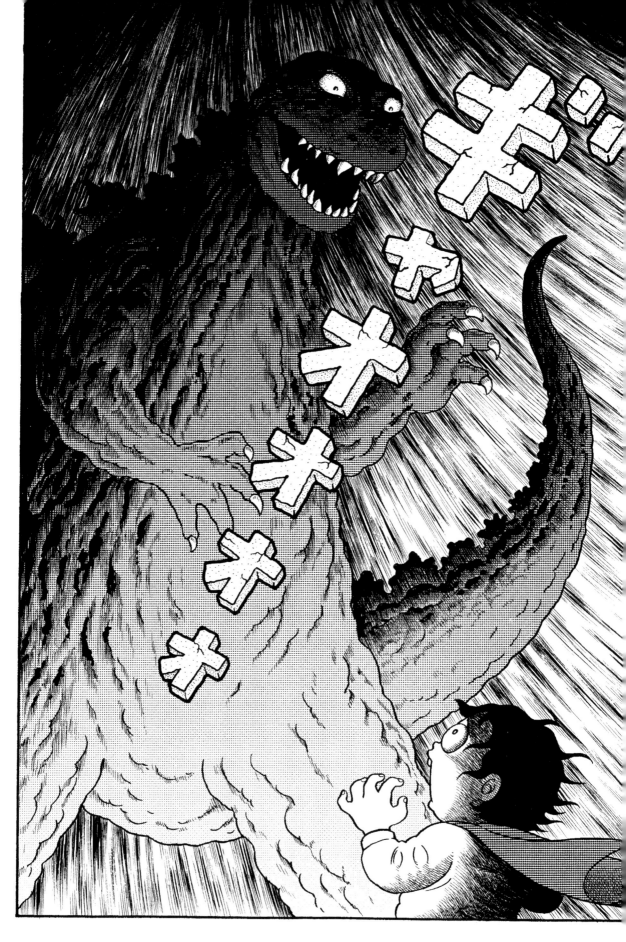

……天天天天天天天啊……!!

哥、哥吉拉來了!!

你還在做夢啊?要來的是颱風啦!!我要在窗戶外面釘木板你趕快過來幫忙!!

咚
咚

……!

咚
咚

外頭的風勢愈來愈強。我很害怕，所以躲在家裡等颱風離開。

啾～

……

喀噠 喀噠 喀噠 喀噠

不是吧!?

爸爸漏水了!!

啊!!

滴

漫畫都被雨淋濕了啦⋯⋯

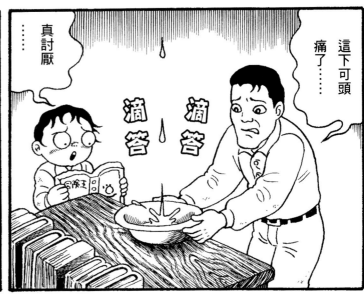

這下可頭痛了⋯⋯

真討厭

⋯⋯

滴答滴答

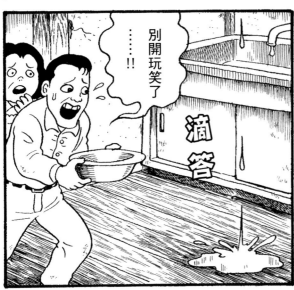

別開玩笑了

⋯⋯!!

滴答

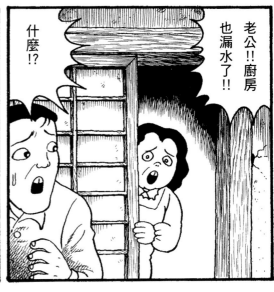

老公!!廚房也漏水了!!

什麼!?

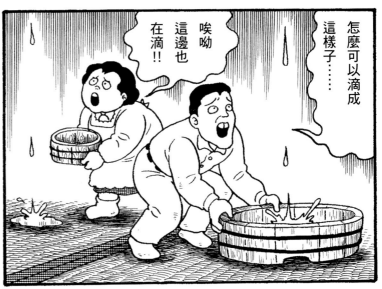

怎麼可以滴成這樣子⋯⋯

唉呦這邊也在滴!!

家裡到處漏水，臉盆跟水桶都不夠用了。整間房子好像碰上了大洪水。

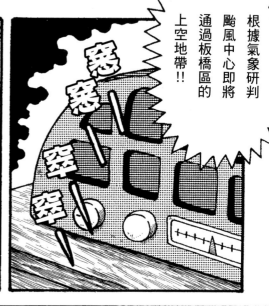

根據氣象研判颱風中心即將通過板橋區的上空地帶!!

窣窣窣窣

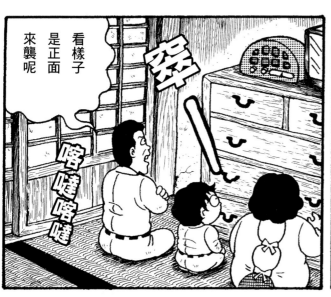

看樣子是正面來襲呢

喀嚓喀嚓

嗯?外面的風停了

一定是因為進入颱風眼了!!

平靜⋯

颱風眼⋯!?

哇!!

嘎啦嘎啦

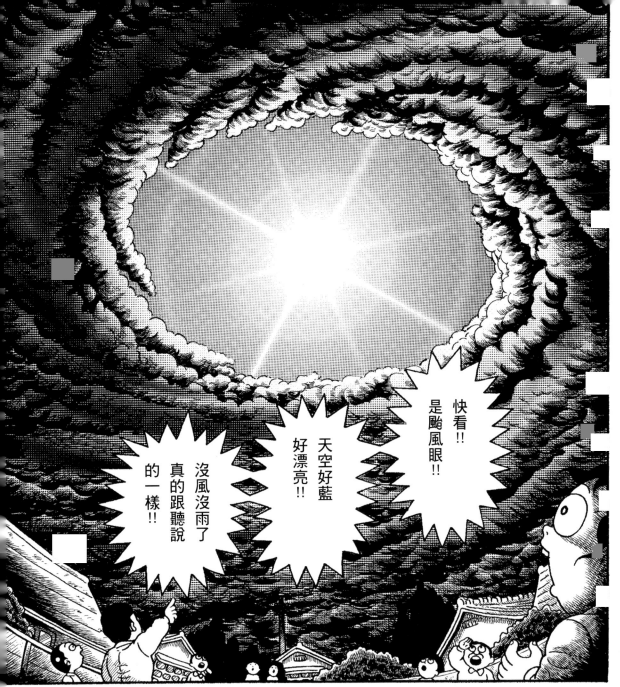

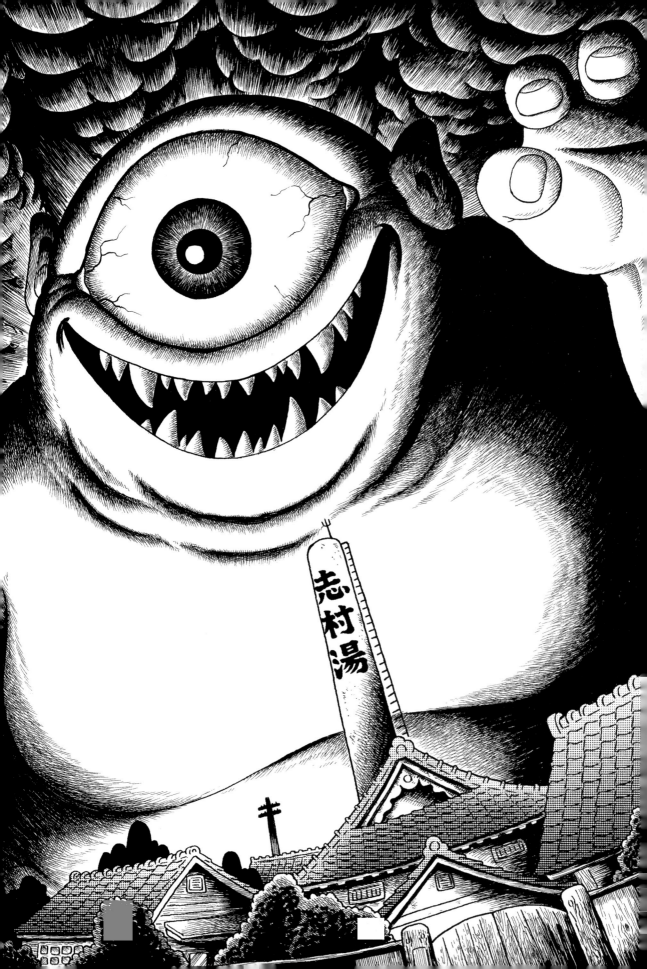

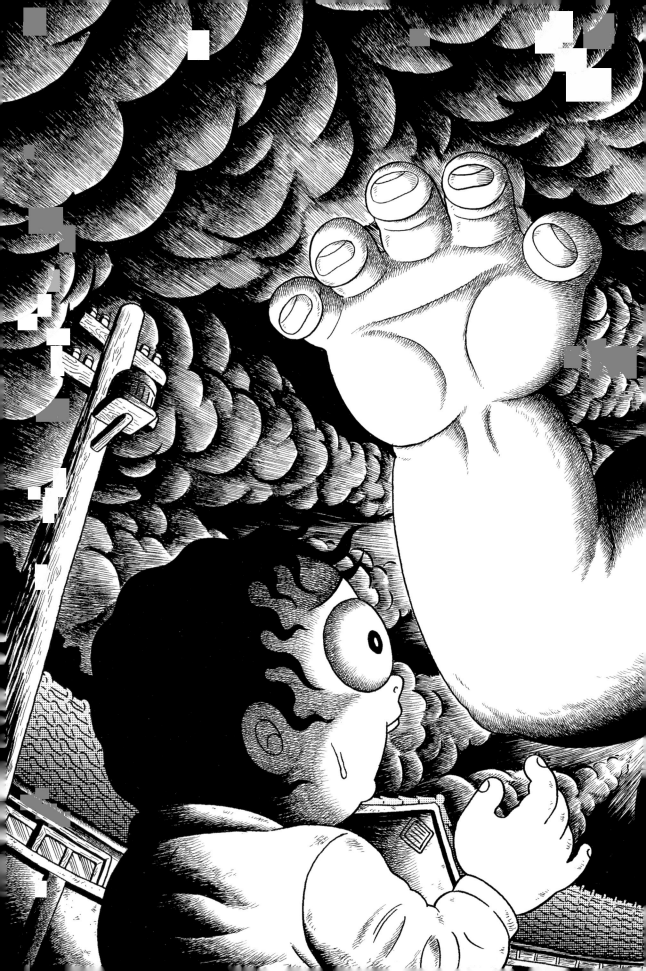

快看!!
風又吹
過來了!!

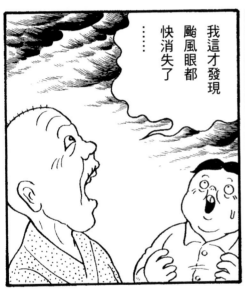

我這才發現
颱風眼都
快消失了
……

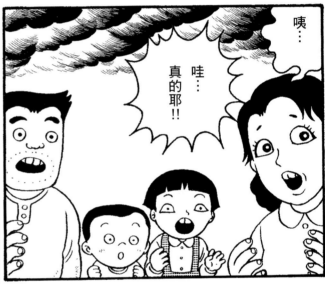

咦…

哇…
真的耶!!

風來了！！

好厲害喔
金色的稻穗
變得像海浪一樣！！

你不要再說
那些夢話了
還不快回屋裡！！

出來看颱風眼的朋友
和其他鄰居，全都
躲回了自己家裡。
後來風雨又變得
愈來愈大。
我想起了巨人的眼睛，
心撲通撲通地
跳個不停。

颱風離開後
外頭的風景
又靜靜回到
原本的樣子
一切都像一場夢

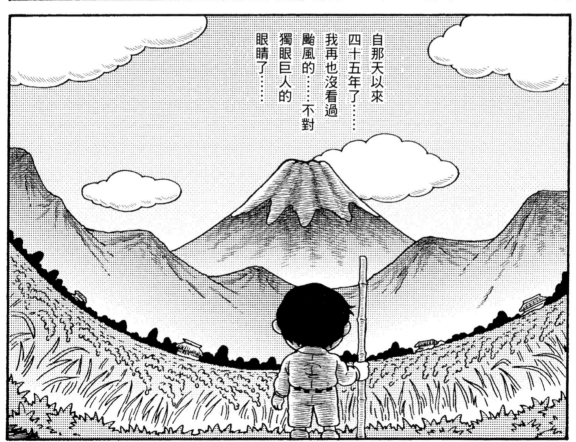

自那天以來
四十五年了……
我再也沒看過
颱風的……不對
獨眼巨人的
眼睛了……

結語，和未來

日野日出志 × 寺井廣樹

寺井：日野老師筆下畫的作品逾四百部，但仍有許多作品未能成冊發行。而我之所以編纂這本書，也是希望能重新審視日野老師的作品，包含未公開的作品，並試圖從中獲得一些新發現。

日野：我對於自己的作品也不是瞭若指掌，所以這次有機會透過集大成的形式整理自己的作品，我也很高興。

寺井：我想透過這次整理，大家也了解到日野老師不只會畫恐怖漫畫，連搞笑漫畫也畫得很出色。

日野：我從小就很喜歡搞笑漫畫。比如說《銅鑼衛門》。

寺井：而且日野老師很多的作品還帶著淡淡的哀愁，讀來令人泛淚。之前也請老師畫過《感人怪奇漫畫集》（日野日出志 泣ける！怪奇漫畫集）。所以我希望那些以為日野日出志＝恐怖漫畫的人，或是還沒看過日野作品的年輕人，也能翻翻那部漫畫集。老師您有沒有特別希望年輕人或小孩子看的作品呢？

日野：《少年日記》。這是我根據自己小時候看見的景物，並截下一瞬間的幻想而成的作品。也是我主動向責任編輯提案而成的作品，算是我的原點。

寺井：那是什麼樣的故事呢？

日野：我小時候曾經看過一次颱風眼。那時沒有電視，外頭風雨很大，只能聽收音機。父親說「那東西好像就快通過上頭了」，後來外面突然變得無風無雨，他說「已經進入眼睛了」。我當時搞不清楚到底什麼眼睛，於是往外頭一看，看見非常壯觀的景象。天空出現一塊大大的洞，洞裡的藍天漂亮得不得了。我就將那一瞬間產生的幻想，畫成了一張跨頁圖。除此之外還有我在街上的電視看到相撲力士力道山時的感觸。總之就是一系列的生活心象。真是不可思議的體驗！但才連載四回就因為《GARO》停刊而沒有下文了。如果繼續畫下去應該也挺有趣的。

寺井：我也想畫那樣的繪本。我也聽說了這件事，所以聯絡了彩圖社的權田編輯。我和他剛好認識，而他又是日野漫畫的粉絲。最近網路上和便利商店也開始能看到日野作品，所以我也想做點什麼，讓祖孫三代可以一起享受日野作品。經過調查，發現可愛妖怪繪本很受歡迎，所以請日野老師來創作有妖怪出現的繪本。

日野：但那是畫給小孩子的，所以妖怪也不能太恐怖。

寺井：關於到底該恐怖到什麼程度，當初我們也討論了好久。因為最後結局是能給人希望的。老師現在也於大阪藝術大學和日本大學藝術學院兼課，所以就請老師趁著春假期間盡情畫下想畫的妖怪。

日野：真的畫得很開心。但也有不少傷腦筋的地方就是了。晚上睡覺時也一直想著繪本的事情，有時候甚至真的會爬起來繼續畫（笑）。

寺井：我撰寫繪本文字的時候，最苦惱的是怎麼表現聲音。因為擬聲詞在日野作品中是很重要的一項元素，我希望就算移到繪本上也能保留這個特色，所以常常一個人半夜不睡覺在那邊「嘰～嘰～嘰～」、「嘻～嘻～嘻～」（笑）。

日野：那些聲音很到位，跟圖配合得很好。老師這次也有在推特上分享創作繪本的過程，各位粉絲也很高興吧？

寺井：那我沒睡也值得了（笑）。

日野：反倒是因為有追隨者的回應和鼓勵，我才能完成這些作品。

寺井：我偶爾也會出現在日野老師的推特上。老師的推特就像一張畫布，所以我或我參與的內容上傳上去時，就好像自己也出現在老師的漫畫裡一樣，有種難以言喻的心情。真的很謝謝你。

日野：謝謝你。

寺井：接下來也繼續推出第二、第三部作品吧？

日野：我現在也繼續推出第二、第三部作品呢。我腦袋裡還有很多繪本的點子呢。

寺井：繪本的確很令人期待，不過相信很多粉絲還是很想看到日野老師創作新的漫畫呢。

日野：我現在視力衰退不少，都很難戴放大眼鏡了。所以我現在也在視力太差的狀況之下，很難處理太細的線條。我的漫畫就有很多這種細細的線條，比方說木頭紋路之類的。相較之下，繪本是彩色的，而且可以直接就一整個面來看，輕鬆多了。加上我自己也喜歡著色，現在要我在稿紙上畫黑白漫畫，恐怕已經很難了。還是繪本好。話說回來，開始畫繪本後真的很開心，覺得「自己其實還畫得動」，我真的很開心。

寺井：別這麼說，還請老師繼續大顯身手。進入令和年代後繼續大顯身手的日野老師呢。大家都很喜歡。

日野：今後我也會努力回應各位的期待。

日野日出志・年譜

1946 昭和21年

四月十九日，生於滿州齊齊哈爾。父親為滿州鐵路職員，戰後留在當地處理遭遣返者剩下的工作。我就是在這段期間出生的。這一年晚秋，我們一家人才回到日本。這段時間我還沒有記憶。

1947 昭和22年

一歲半左右。我騎著鐵製三輪車。當時我自己爬不上去，所以由堂姊抱我坐上去。堂姊還運用報紙做了一頂美國大兵的帽子，戴到我頭上。拍下這張照片的也是她。這時候我開始慢慢有記憶了，而這也是我漫畫的原點，我的原始記憶開端。

1949 昭和24年

三歲那年的夏天。和對面小孩的合照。有一次那個小孩突然失蹤，大家慌成一片。大家都在傳到底是被人抓走還是被神鬼抓走，我也害怕得夜不成眠。不過兩三天後才發現有一名怪叔叔帶著他跑來跑去，事情也平安落幕。因為拍完這張照片後馬上就發生了那件事，所以我記得很清楚。

1954 昭和29年

八歲，小學二年級。這一年開始我住到奶奶家，那段時光真的開心極了。那時我還會吸吮奶奶皺巴巴的乳房，因此父母和親戚常常笑我。那時的我熱愛杉浦茂的漫畫，開始拿起畫筆試圖臨摹出一模一樣的圖案。杉浦茂的奇幻世界也是我的漫畫原點。

1956 昭和31年

十歲，小學四年級。我在學習成果發表會上扮演武士。記得那時覺得自己好像變得很厲害，更有男子氣概了一點，臭屁得很。這段時期開始我比較少跟女孩子玩，也迷上了東映時代劇裡的武士、俠義、無賴世界。

1958 昭和33年

十二歲，小學六年級。跟堂姊一起到海邊玩時拍的照片。左邊開始是我、大弟、三弟、二弟。那時的女性是大伯的女兒，她很漂亮，我小時候一直偷偷崇拜著她。到了這個年紀也沒什麼好不公開的了，她是我的初戀。

1962 昭和37年

十六歲，高中一年級。原本想當電影導演，但看到朋友畫漫畫，自己也開始畫漫畫。讀了石之森章太郎老師的漫畫家入門後深受感動，於是立志成為漫畫家。

1967 昭和42年

二十一歲。《冷汗》（つめたい汗）入選《COM》十月號的當月新人獎，出道成為漫畫家。在《COM》的讀者投稿專欄，擔任東京分部長。

1968 昭和43年

《土人偶》（どろ人形）獲得《GARO》五月號的新人獎。之後雖然陸續發表幾部作品，但都沒能完全擺脫同人作品的味道。尚未建立屬於自己的作品世界。這段時期恰好是成為專業漫畫家之前最大的撞牆期。

作品目錄

1967年 21歲
冷汗《COM》第5屆當月新人獎 10月號16頁（つめたい汗）

1968年 22歲
土人偶《GARO》新人獎 5月號16頁（どろ人形）
水中樂園《GARO》9月號39頁（水の中の楽園）
土偶森林傳說《GARO》9月增刊20頁（埴輪の森の伝説）
大風雪《GARO》11月號20頁（ばか雪）

1969年 23歲
無臉鬼《漫畫獎佳作》（のっぺらぼう）

1970年 24歲
藏六的怪病《GARO》別冊23頁（藏六の奇病）
地獄的搖籃曲《少年畫報》9月號39頁（地獄の子守唄）
博士的地下室《少年畫報》11月號31頁（博士の地下室）
百貫目《少年畫報》13～14號57頁（百貫目）
泥人偶《少年畫報》21號27頁（泥人形）
一位劍豪的最期《少年畫報》24號～未完待續（或る剣豪の最期）
明天的地獄《少年畫報》24號～未完待續（あしたの地獄）

1971年 25歲
蝴蝶之家《少年SUNDAY》34號26頁（蝶の家）
水中《少年畫報》15～19號53頁（水の中）
家鼠《少年畫報》20號16頁（はつかねずみ）
獵人《少年畫報》21號27頁（猟人）
七色毒蜘蛛《少年SUNDAY》11號31頁（七色の毒蜘蛛）
幻色孤島《少年KING》37號34頁（幻色の孤島）
白色世界《少年SUNDAY》7號33頁（白い世界）
我們的老師《少年SUNDAY》別冊夏季號32頁（ぼくらの先生）

1972年（昭和47）26歲
人魚《少年KING》別冊33頁（人魚）
死後的幻想《少年MAGAZINE》52號15頁（死後の幻想）
可愛女孩《少年KING》32頁（かわいい子）
叫你呀鯰魚君《少年KING》（おーいナマズ君）
白魔傳說《YOUNG CHAMPION》19頁（白魔の出来事）
水藍色房間《YOUNG COMIC》19頁（水色の部屋）
紅花《COM》24頁（赤い花）
盛夏幻想《YOUNG COMIC》6頁（真夏・幻想）
隔壁的太太《女性自身》10頁（おとなりさん）
夜襲我的惡魔《COM COMIC》24頁（私の悪魔がやってくる）
二樓事件《YOUNG COMIC》17頁（二階屋の出来事）
寄生蟲《YOUNG COMIC》20頁（ほくろ）
養蛾《COMIC》14頁（みの虫）
女人箱《漫畫 NO.1》24頁（女の箱）
芥子木偶的房間《COMIC VAN》16頁（けしの部屋）
竹林地獄怨靈繪草紙《COM COMIC》12頁（竹藪地獄怨霊絵草紙）
蛇屋裡的妖怪《COMIC VAN》24頁（蛇屋の怪）

1973年（昭和48）27歲
土偶森林暗黑日輪傳說《COMIC COMIC》20頁（埋葬森暗黑日輪伝説）
雪中地獄《COMIC COMIC》19頁（雪の中の地獄）
流沙地獄《COMIC VAN》20頁（砂地獄）
花之女《COMIC VAN》20頁（花の女）
我的寶寶《COMIC VAN》63頁（わたしの赤ちゃん）
奇奇怪怪製作公司《COMIC VAN》20頁（おかしなおかしなプロダクション）

1974年（昭和49）28歲
拍球少女《少年KING》38頁（まりつき少女）
元旦早晨《少年KING》32頁（元旦の朝）
太陽伝《少年KING》連載28號～1號（太陽伝）

1975年（昭和50）29歲
癩蝦蟆《少年CHAMPION》24頁（がま）
地洞《漫畫BON》10頁（おとし穴）
滿肌牡丹血染刺青《別冊ACTION》25頁（濡肌牡丹血染刺青）
毒蟲小僧《別冊23頁》（黑髮河原鴉異變）
黑髮河原鴉異變《PICK UP》20頁（蒼森大蛇伝説）

1976年（昭和51）30歲
狂人時代《少年KING》別冊32頁（狂人時代）
蒼森大蛇傳變《PICK UP》23頁（蒼森大蛇伝説）
沒有鱗片的魚《少年ACTION》24頁（ウロコのない魚）
蟬之森《少年ACTION》24頁（奇病時代）
怪病時代《少年KING》增刊26頁（ネキンの部屋）
人偶劇場《少年ACTION》24頁（ネキンの部屋）
通往地獄的電梯《少年KING》別冊（地獄へのエレベーター）
大戰爭時代《少年ACTION》24頁（大戦争時代）
彩色的蛋《少年KING》別冊（まだらの卵）
好朋友《少年ACTION》23頁（ともだち）
瘋狂民宿《少年ACTION》23頁（ともだち）
棒球狂時代《少年ACTION》89頁（野球狂時代）

1977年（昭和52）31歲
恐怖列車《少年KING》（恐怖列車①～④）
四次元小鎮《少年MAGAZINE》連載昭和52年41號～53年5、6號（サンプの町）
山鬼剛果郎《少年KING》增刊44頁（山鬼ごんごろ）
斗笠地藏《OUT增刊YUNG》32頁（ゆんぐ）
笠地藏《OUT增刊YUNG》32頁（笠地蔵）
當鶴翱翔之際《月刊Peke》12月號30頁（鶴が翔んだ日）

1979年（昭和54）33歲
吸血·黑魔城《少年MAGAZINE》增刊32頁（吸血·黑魔城）
木乃伊魔境 單行本（ミイラの魔境）
人偶之家《少年MAGAZINE》增刊32頁（人形の家）
斑貓《少年MAGAZINE》增刊32頁（まだら猫）

1980年（昭和55）34歲
黑暗裡的貓眼 單行本（黑猫の眼が闇に）
多話的嘴《少年KING》增刊30頁（おしゃべりな口）
怪奇·地獄曼陀羅 單行本（怪奇·地獄まんだら）
哥哥拉·朵朵拉 單行本 a玆（ゴゴラ·ドドラ）

1982年（昭和57）36歲
日野日出志的多拉a玆《奇想天外》10頁（日野日出志の銅鑼衛門）

1983年（昭和58）37歲
恐怖·地獄少女 單行本（恐怖·地獄少女）
恐怖·地獄少女魔子 單行本（恐怖·地獄少女魔子）
紅蛇 單行本（赤い蛇）
地獄少女 單行本（地獄少女）

1984年（昭和59）38歲
靈異少女魔子 單行本（霊異少女魔子）
恐怖殘小鎮 單行本 豬之町（恐怖！ブタの町）
食人鬼老婆 單行本 講談社（人食い鬼婆）
獨眼妖怪 單行本 講談社（つぶの怪）

發明狂《少年KING》增刊25頁（発明狂時代）
太郎與黑小鬼《少年SUNDAY》增刊23頁（太郎とブラック小僧）
地獄小鬼《少年ACTION》242頁（地獄小僧①～⑧）
紅螳螂《漫畫モンロー》14頁（紅かまきり）
漫畫夢露《漫畫モンロー》（漫画モンロー）
可愛大妖怪《月刊Peke》9～10～11號94頁（愛しのモンスター）
牡丹燈記 單行本（牡丹燈記）《SPORTS COMIC》（スポコミ）6月號23頁
Oh－Nice Birdie 單行本（Oh! Nice Birdie）

1976 昭和52年	**1972** 昭和47年	**1971** 昭和46年	**1970** 昭和45年	**1969** 昭和44年

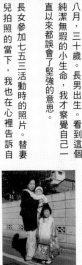

1969（昭和44年）

二十三歲，《無臉鬼》（のっぺらぼう）雖獲得《Big Comic》漫畫獎佳作，不過這其實是前一年《GARO》沒選上的作品。我為了突破瓶頸，開始創作《藏六的怪病》。我花了一年的時間畫了又改，期間也到歌廳打工，當攬客員餬口。最後草稿完成時，全部加起來大概畫了三百張稿紙。我那時認識一些道上大哥，也曾被邀請進入江湖的世界。那段時期我醉心於法外之徒的美學，也裝扮自己是名無賴。

1970（昭和45年）

二十四歲。前一年拚死拚活畫出來的《藏六的怪病》登上《少年畫報》後，各家少年漫畫雜誌的邀稿接踵而至，多到拒絕得很累。明明還不知天高地厚，卻自以為是人氣漫畫家了。

二十四歲結束前，我因為得知崇拜許久的三島由紀夫切腹自殺而大受打擊，任性地將《少年畫報》的新連載工作丟到一旁。那時我大弟也捲入黑道的紛爭，被人追殺，所以躲在我的工作室避風頭。雖然我大弟是個身上刺了條龍的蠢蛋，但也是第一個稱讚《藏六的怪病》的人，可以說是我的知音。我當時買了把日本刀以備不時之需，還叫弟弟幫我拍了這張照片作為遺照。我當時真的視死如歸，可能是因為受到三島過世的影響吧。後來父親就當大弟離開了這個家，而黑道紛爭也告一段落。

1971（昭和46年）

第一本單行本《地獄的搖籃曲》的作者照片。當時有位男孩跑到我的工作室來，他是後來《COM》讀者投稿專欄的九州分部原孝夫。當時我們也不知道，彼此二十幾年之後還會再相逢。

一月，二十五歲時結婚。前一年的夏天，我收到一封女大生純潔無瑕的來信。孤獨又血氣方剛的青春時代在此畫下了句點。

1972（昭和47年）

十二月，二十六歲。長女出生。有了摯愛、不想失去的事物後，心腸也軟了下來。若沒有這些人事物，我可能三十歲以前就會找個理由自殺吧。

1976（昭和52年）

八月，三十歲。長男出生。看到這個純潔無瑕的小生命，我才察覺自己一直以來都誤會了堅強的意思。

長女參加七五三活動時的照片。替妻兒拍照的當下，我在心裡告訴自己。只有我可以保護他們。

LIST OF WORKS

雪女 單行本《恐怖幽靈漫畫》（こわいゆうれいのまんが）雲雀書房（雪女）

羅生門之妖怪 單行本《恐怖妖怪漫畫》（こわいようかいのまんが）雲雀書房（雷）

1985年（昭和60）39歲
痂之花《月光》5月號 6頁《かさぶたの花》
交通事故的紅色蛹 單行本《銀星倶樂部》4月號 16頁《赤い実のなる踏切》

1986年（昭和61）40歲
豚鼠2 血肉之影像作品（彩色）45分鐘《ギニーピッグ2「血肉の華」》
肚皮上長臉《死人的墓場》（彩色）2月10日號 15頁《いまわしの顔》
下水道的美人魚 KK Longsellers 影像作品（彩色）（障害）Japan Home Video 60分鐘《マンホールの中の人魚》
猛鬼娃娃 單行本 秋田書店《怪人》6月24日號 31頁《死霊の数え唄》
世紀末奇談4《HELP》Vol.4 16頁《もう一つの顔》
世紀末奇談3《HELP》Vol.3 16頁《守夜》（通夜）
世紀末奇談6《HELP》Vol.6 16頁《僕の耳は象の耳》
怨靈欺身 單行本 秋田書店《漫畫娛樂》4月16日號 30頁
地下室的男人 單行本 講談社《赤い眼のねずみ》（地下室の男人）
世紀末奇談2《BEAR'S CLUB》8月19日號 30頁
我的象耳《HELP》9月號 31頁
瓶裡的肉塊《漫畫娛樂》8月18、25日號 16頁（瓶詰の肉塊）
地獄的肉塊《平凡PUNCH》8月12日號 26頁《紅眼老鼠》
最終回《BEAR'S CLUB》3月31日號 20頁《CHOCOLAT》②
世紀末奇談9 最終回《滅血鬼②》
馬戲團綺譚 最終回《スプラッターマン》
地獄裡的蟲男 單行本 秋田書店《地獄のどくどく姫》
世紀末奇談7《HELP》Vol.2 28頁
般若堂奇談1《平凡PUNCH》（サーカス綺譚①）
般若堂奇談2《漫畫娛樂》最終號 16頁（奇）

1987年（昭和62）41歲
下水道的美人魚《SUPER ACTION》9月號 22頁《マンホールの中の人魚》
鬼小子7《Maco》9月號 40頁（鬼んぼう）
鬼小子4《Maco》4月號 50頁
鬼小子《Maco》3月號 50頁
鬼小子8『血染之裏』《染血的小包》（血ぬられた小包）
鬼小子5《Maco》2月號 50頁（怪奇君）
鬼小子6《Maco》1月號 50頁（HORROR HOUSE）
妖女達拉2《Maco》2月號 30頁
妖女達拉3《HORROR HOUSE》12月號 30頁（妖女ダーラ①）
魔人怪物《Comic BomBom》漫畫增刊號 30頁（魔ジャリ）
肉妖精《HORROR HOUSE》12月號 30頁（肉の怪物）
怪人博士『死人新娘』白泉社 40頁《怪人どくろ博士「死人の花嫁」①》
妖女達拉1《Maco》12月號 30頁（妖女ダーラ①）
鬼小子2《Maco》11月號 50頁（飢餓地獄）
飢餓地獄《HORROR HOUSE》第2號 30頁（飢餓地獄）
鬼小子3《Maco》10月24日號 30頁（おどろんばあ①）
怪奇君《NicoNico COMIC》2月號 40頁（怪奇君）
怪奇君《NicoNico COMIC》2月號 8頁（ミス・ジッパー）
Ms. Zipper《漫畫娛樂》（漫画コミック）
繁花盛開之森《YOUNG JUMP》GREAT 青春號 8月29日號 8頁（花ざかりの森）
原色的海 單行本 雲雀書房《怪談・死肉の影》8頁（原色的海）
屍肉男 單行本 秋田書店（地獄のペンフレンド）

1988年（昭和63）42歲
馬戲團綺譚②《平凡PUNCH》③20頁（死体と暮らす男）
世紀末奇談②《滿月的蟲男》189頁
地獄裡的蟲男 單行本 秋田書店（地獄のどくどく姫）③20頁（滿月の蟲男）
世紀末奇談④《BEAR'S CLUB》3月號 31頁《守夜》
最終回《漫畫娛樂》28頁

1989年（昭和64，平成元）43歲
最終回《漫畫娛樂》28頁
胎兒之海《平凡PUNCH Saurus》（パンチザウルス）最終號 16頁（奇胎兒之海）
腦魔鬼《Pandora》7月號 12頁《腦魔鬼》
姐蛇《Pandora》8月號 12頁《姐蛇》
魔胎魚《Pandora》9月號 28頁《魔胎魚》
死者的送葬隊伍《Pandora》10月號 12頁《死者の葬列》
地獄鬼《Pandora》11月號 12頁《魔胎鬼》
黑色聖誕節《Pandora》12月號 12頁《ブラック・クリスマス》
雪骷髏《Pandora》1月號 12頁《雪骷髏》
外星人的蛋《Pandora》2月號 12頁《エイリアン・エッグ》

1990年（平成2）44歲
女兒節鬼娃娃《Pandora》3月號 28頁《鬼子雛》
花屍《Pandora》4月號 12頁《花屍》
奇怪怪侶鋼珠店《小鋼珠倶樂部》12頁（パチンコクラブ）
水桶裡的妖怪 今昔物語《別冊》9月號 12頁（水桶鬼）
馬桶裡的妖怪 刊登於單行本《廁所奇談》（うんげろ）12頁（妖怪うんげろ）
腐爛蟲《Pandora》6月號 12頁《腐乱虫》
般若堂奇談14《漫畫新潮社》3頁
私家版 今昔物語 240頁《私家版 今昔物語》
不幸的牌《別冊・近代麻雀》14頁《おどろ牌》

1991年（平成3）45歲
般若堂奇談15《漫畫娛樂》3月號 45頁《おどろ牌》
釣魚的男子《FromA》2頁《釣りをする男》

| 1996 平成8年 | 1995 平成7年 | 1993 平成5年 | 1990 平成2年 | 1982 - 83 昭和57、58年 |

1982 - 83（昭和57、58年）

三十六、三十七歲。三十歲以後開始能靠全新創作的單行本餬口，但經濟上、精神上、肉體上都瀕臨崩潰。以前的風格突然變得不受歡迎，是我成為漫畫家後最大的撞牆期，整個人信心全失。我認真打算放棄漫畫家之路，於是抱著畫生涯最後一部作品的心情開始創作《地獄變》、《紅蛇》，畫完後馬上因為血便和劇烈的嘔吐而送醫。我躺在病床上打著點滴時，腦中浮現妻兒的臉，心想「我不能就這樣死去」。這時妻子也出門工作維持家計。本該是由我保護家人的，但妻兒的笑容給了我安慰，讓我發現我才是受到保護的一方。

1990（平成2年）

四十四歲。前往酒伴手塚治虫老師的墓前獻花。

1993（平成5年）

四十七歲。於出版社舉辦的活動上和大前輩古賀真一老師大談恐怖漫畫。

1995（平成7年）

MANGA JAPAN 的慶祝會。照片最前面是我一位已故的摯友：玖珂米諾歐（玖珂みのを）。中間的人是原孝夫，就是我二十五歲那年，跑到我工作室的少年。他這時接任MANGA JAPAN事務局長，大刀闊斧設立了石之森萬畫館。我以前和玖珂兩人一起創立數位漫畫研究會，如今也成往事了……

出版社活動。照片左邊的是御茶漬海苔，右邊是犬木加奈子。一九八六年左右開始，恐怖漫畫雜誌流行了起來。他們就是在當時相繼出道。受到新進的刺激，我原先萎靡的創作欲又再次點燃。要是沒有他們兩個，我也不會有之後的創作了吧。

自己家裡的工作室。我經常和這個人在出版社上見面，第一次看到他時我就跟他說：「你有藝人的特質。」這是他還在當畫家時到我家玩的照片。這個人就是大家熟悉的山崎徹。

四十九歲。上田市多媒體資訊中心開幕紀念典禮時，在羽田功前首相面前表演居合斬。我原本準備了一套居合道的正式服裝，但因為泡完溫泉後汗流個不停，最後只好穿著浴衣直接表演。結果後來被師父臭罵了一頓。

1996（平成8年）

五十歲。至磐城市參與東亞漫畫高峰會。在活動會場跟韓國漫畫家一起唱韓國歌曲「心如刀割」（가슴아프게）。

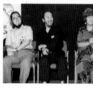

2000 平成12年

五十四歲。第四屆漫畫高峰領的草地棒球隊。和憧憬的人物穿上同一套球衣，像小孩子一樣開心打著棒球。

加入千葉徹彌率領的草地棒球隊「WHITERS」。和憧憬的人物穿上同一套球衣，像小孩子一樣開心打著棒球。

五十四歲。第四屆漫畫高峰會在香港舉辦。左邊數來第二個人是犬木加奈子、第三個人是里中滿智子。看來是場浪漫的香港夜（？）

1999 平成11年

一月，五十一歲。與妖怪漫畫巨擘水木茂老師合影。

五十三歲。推出有聲畫電影《東海道四谷怪談》。全片使用三五〇張A4大小的全彩原畫製成。這是當時的配音紀念照片。左邊為京本政樹，右邊為戶川京子。

第三次東亞漫畫高峰會在台灣舉辦。左邊數來第三個人是千葉徹彌，第五個人是一峰大二，右邊那位則是一峰夫人。

1998 平成10年

當時是參加他徒弟的結婚典禮。

一月，五十一歲。左起是我、口譯員、李賢世。那天是首爾舉辦的第二屆東亞漫畫高峰會，我是第一次見到李賢世。他說以前他來日本學習畫漫畫時，看到我的作品《紅花》後受到大大的啟發，進而創作出《秘密花園》。事前聽口譯員說他是韓國NO.1的漫畫家，所以我聽到他這麼說真的很感動、很欣慰。從那天之後我們的交情就變得非常好。

1997 平成9年

九月，五十一歲。左起是我、口譯員、李賢世。

在韓國漫畫高峰會的民俗村裡，碰到正在畢業旅行的外國學生問我：「You，Japanese SAMURAI ?Chinese KONFU ?」我下意識回答「Japanese SAMURAI」，演變成現場簽名會。還有人叫我畫《七龍珠》給他們，我和口譯員小高都尷尬地笑了笑。真懷念。

1996 平成8年

五十歲。多虧四十歲時開始練居合道、拔刀道，身體健康多了。而且技術提升後，我也愈來愈著迷刀劍之道。我也是從這時開始留髮髻的。

2000 平成12年

中日漫畫交流活動時的紀念照片。前排左起分別為一峰大二、古谷三敏、森田拳次、我、橫田德男、BIG錠。後排左起第四個人是矢野功、兩旁分別是志賀公江、犬木加奈子。右邊算起第三個人是吉元男爵，旁邊的則是千葉徹彌。

中日漫畫交流時，我和漫威的史丹李在萬里長城上扮演忍者。

2002 平成14年

五十六歲。第五屆東亞漫畫高峰會橫濱大會。在數位漫畫協會攤位前拍照留念。前排右起分別是志賀公江、御茶漬海苔、MAC高手立野新一。站在立野身後那位戴太陽眼鏡的人是Monkey Punch。

他左邊的人則是3D插畫家駄場覽。

2003 平成15年

五十七歲。與谷讓治合影。谷讓治是美國知名音樂和特效藝術家。當時是為了將《地獄變》翻拍成影像作品而邀請他來到日本。

冬眠

2018 平成30年

八月，七十二歲。獲銚子電鐵邀請設計點心「難吃棒」的人物，睽違十五年再次重操畫業。難吃衛門的頭後面也有長眼睛，可以確認後方狀況。

2019 令和元年

六月，七十三歲。出版了第一部繪本作品《妖怪驚奇箱!!》（よ うかいでるでるばあ!!）。繪本出版紀念原畫展辦在基場畫廊（中野本店）。這是當時拍的照片。

拍攝電影《電車不准停!!》（電車を止めるな！）。有飾演銚子電鐵的顧問，後來改演我自己。原本一開始只

作品目錄

1998年（平成10）52歲

骷髏博士的超奇異故事⑧《虛無怪物》《Suspiria》3月號〈バーチャル・モンスター〉
山鳩《恐怖的快樂》《Suspiria》3月號〈てでっぽっぽう〉
透明少女《恐怖館DX》3月號33頁《HORROR M》3月號31頁〈透明少女〉
恐怖畫廊①灰色恐怖《恐怖館DX》3月號24頁〈灰色の恐怖〉
骷髏博士的超奇異故事⑨《捉住光芒的少年》《恐怖館DX》4月號31頁〈光をつかまえた少年〉
恐怖畫廊②綠色恐怖《恐怖館DX》4月號24頁〈緑の恐怖〉
世紀末怪談⑥《外邦人的國度》《HORROR M》4月號32頁〈外人の国〉
骷髏博士的超奇異故事《黃色恐怖》《恐怖館DX》5月號24頁〈黄色の恐怖〉
瘋痴少女《恐怖館DX》5月號30頁《Suspiria》5月號32頁〈瘋痴少女・恋人形〉
殭屍男《The Horror》Mystery DX 4月增刊號68頁〈ゾンビ・マン〉
骷髏博士的超奇異故事⑩《人卵少女》《Suspiria》6月號32頁〈人卵少女〉
世紀末怪談④《看見幽浮的少女》《HORROR M》6月號31頁〈第三の手〉
女《恐怖館DX》6月號24頁〈雨おんな〉
骷髏博士的超奇異故事⑪《友情的稻草人》《Suspiria》7月號32頁〈友情のわら人形〉
打工仔①《ALL怪談》第4號30頁（バイト君）
世紀末怪談⑤《Suspiria》9月號32頁（鬼んぼ2）
怪奇老師的恐怖教室①《垃圾婆婆》《Suspiria》5月號30頁（ゴミ・ババ）
骷髏博士的超奇異故事⑫《泳池怪談》《Horror woopee》8月創刊號32頁（友
情のわら人形）
打工仔②《ALL怪談》第5號16頁（鬼んぼ）
惡鬼小子②《The Horror》8月號16頁（鬼んぼ）
打工仔③《ALL怪談》第4號30頁（バイト君）
世紀末怪談⑦《網路蹤狂》《HORROR M》9月號28頁（インター
ネット・ストーカー）
精靈傳說《Suspense & Horror》夏季號24頁（蟲の伝説）
精靈物語①《水靈的憤怒》《Horror woopee》10月號28頁（精靈物語①「水
靈的怒り）
蟲蟲傳說《Suspense & Horror》夏季號24頁（蟲の伝説）
怪奇老師的恐怖教室②《運動會怪談》《Horror woopee》10月號24頁
足の怪）
骷髏博士的超奇異故事⑬《眼珠怪》《Suspiria》8月號28頁〈目玉
の怪〉

1999年（平成11）53歲

世紀末怪談⑬《GO HOME》《HORROR M》3月號26頁〈GO
HOME〉
Mr.Joker《膠囊少女》《HORROR M》2月號40頁〈カプセル少女〉
世紀末怪談⑫《膠囊少女》《HORROR M》2月號26頁〈カプセル少女〉
菊之石《Suspense & Horror》冬季號24頁〈お菊の石〉
打工仔③《ALL怪談》第7號33頁
千年老婆《The Horror》12月號57頁〈千年老婆〉
世紀末老妖婆《HORROR M》1月號30頁〈千年老婆〉
世紀末怪談⑪《金錢蟲》12月號26頁〈化石の町〉
精靈物語③《母親的輪廓》《Suspiria》11月號32頁〈母のブランコ〉
惡鬼小子2《The Horror》10月號28頁〈鬼んぼ2〉
世紀末怪談⑩《假面少女》10月號28頁〈仮面少女〉
黑蛇旅宿《鬼平犯科帳》Vol.21 LEED Comic 9月19日增刊號16頁（黑
蛇の宿）
東海道四谷怪談 影像作品 全彩原畫350張

2000年（平成12）54歲

GO HOME②《HORROR M》10月號24頁〈GO HOME①〉
不完全死人①《不完全死亡的序曲》《The Horror》10月號33頁〈不完
全なる死の序曲〉
GO HOME③《HORROR M》12月號22頁
不完全死人②《愛唱美裕的心》《The Horror》12月號32頁〈愛唱ミ
レイの心〉
BLOOD FRUIT「COMIX2000」〈MANJAPA2號〉〈まんじゃぱ2号〉12頁
（BLOOD FRUIT「COMIX2000」）
2000年（平成12）54歲
GO HOME⑤《掌中屋》《HORROR M》9月號20頁〈手の平のお壽〉
不完全死人③《不完全死亡的復活》《The Horror》2月號32頁〈不
完全なる死の復活〉
GO HOME⑥《鬼屋》《HORROR M》4月號22頁〈幽靈屋敷〉
不完全死人④《鬼屋》《The Horror》4月號32頁〈鬼屋〉
地獄曼陀羅「40年前的書包」「40年前のランドセル」
完全なる死的胎動《The Horror》4月號32頁〈不
不完全死人⑤《ALL怪談》第15號36頁〈地獄曼陀羅
完全なる死的胎動
不完全死人⑥《不完全死亡的胎動》4月號32頁〈不

2001年（平成13）55歲

明天的地獄③《大佛殘影》《SUPER HORROR》1月號32頁〈大仏残影〉
GO HOME⑦《冰之家》《HORROR M》2月號22頁〈氷の家〉
少年日記⑥《第一次曾到折疊刀的那天》《GARO》2月號20頁〈初
めて後守を手にした日〉
田代島繪本《自海中現身的觀音菩薩》全本4色印刷10頁〈海から〉
明天的地獄④《水妖怪》《SUPER HORROR》11月號32頁〈水の怪物〉
藏六的怪談《Suspiria》9月號41頁
明天的地獄⑤《地下室的電影院》《SUPER HORROR》9月號32頁
（あしたの地獄⑤「地下室の映画館」）
少年日記⑦《崩毀的開端》《The Horror》10月號32頁〈崩壊の始
まり〉
少年日記⑧《看見髑髏眼的那天》《GARO》8月號20頁〈少年日記〉
不完全死人⑦《異空間房間》《The Horror》8月號32頁〈異空間の部屋〉
妖怪之子《你所不知道的世界》9月創刊號40頁〈あなたの知らない世界〉
GO HOME⑧《血肉の家》《HORROR M》6月號32頁〈血肉の家〉
GO HOME⑨《兩位神明》《The Horror》6月號32頁〈二人の神〉
明天的地獄⑥《紙箱入山》《HORROR M》10月號22頁〈ダンボールの家〉
明天的地獄⑦《門牌被母親燒掉的那天》《The Horror》10月號20頁〈母に
頭でテレビ打ち道山を見た日〉
少年日記⑨《在街上電視看見力道山的那天》《GARO》12月號20頁〈街
不完全死人⑧《地下室的映画館》《The Horror》12月號20頁〈不
不完全死人⑨《不完全死亡的終結》《The Horror》12月號22頁〈不
完全なる死の終結〉

冬眠

2018年（平成30）72歲
難吃棒人物設計「難吃衛門」

2019年（令和元）73歲
妖怪驚奇箱!! 繪本《ようかいでるでるばあ!!》
恐怖漫畫界的傳奇 日野日出志 DVD作品 彩色96分鐘（伝説の怪奇
漫畫家・日野日出志）

COVER COLLECTION

封面一覽

毒蟲小鬼 文庫版
1977 年 1 月 雲雀書房

地獄的搖籃曲 文庫版
1976 年 9 月 雲雀書房

幻色孤島
1976 年 3 月 雲雀書房

毒蟲小鬼
1975 年 5 月 雲雀書房

地獄的搖籃曲
1971 年 8 月 雲雀書房

牡丹燈記
1978 年 8 月 主婦之友社

彩色的蛋 文庫版
1976 年 11 月 雲雀書房

太陽傳 第 1 集
1976 年 4 月 雲雀書房

奇奇怪怪但不情色的書 原作
1975 年 10 月 雲雀書房

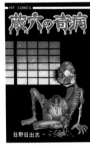

藏六的怪病
1971 年 8 月 少年畫報社

恐怖！四次元小鎮
1978 年 10 月 立風書房

我的寶寶 文庫版
1976 年 12 月 雲雀書房

太陽傳 第 2 集
1976 年 4 月 雲雀書房

彩色的蛋
1976 年 2 月 雲雀書房

幻色孤島
1972 年 10 月 蟲製作商事

恐怖列車
收錄地獄小鬼 7 ～ 8 話
1979 年 8 月 雲雀書房

地獄小鬼 1 ～ 6 話
1976 年 12 月 雲雀書房

恐怖列車
1976 年 5 月 雲雀書房

藏六的怪病
1976 年 3 月 雲雀書房

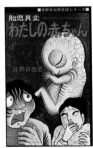

胎兒異變 我的寶寶
1975 年 1 月 雲雀書房

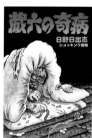

藏六的怪病 A5 版
1986 年 4 月 雲雀書房

怪談 小泉出雲原作
1985 年 9 月 旺文社

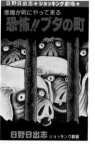

鎮上來了惡魔 恐怖豬小鎮
1983 年 10 月 雲雀書房

四次元神秘冒險
哥哥拉朵朵拉
1981 年 8 月 立風書房

黑暗裡的貓眼
1979 年 9 月 立風書房

地獄變 A5 版
1986 年 5 月 雲雀書房

恐怖幽靈漫畫
1985 年 12 月 雲雀書房

靈異少女魔子
1984 年 2 月 立風書房

怪奇！地獄曼陀羅！
1982 年 6 月 立風書房

木乃伊魔境
1980 年 1 月 大陸書房

猛鬼娃娃
1986 年 5 月 秋田書店

恐怖妖怪漫畫
1986 年 1 月 雲雀書房

食人鬼太婆
1984 年 6 月 講談社

地獄變
1982 年 8 月 雲雀書房

恐怖的怪物
1980 年 4 月 雲雀書房

屍肉男
1986 年 7 月 雲雀書房

地獄小鬼 A5 版
1986 年 2 月 雲雀書房

獨眼妖怪
1984 年 6 月 講談社

恐怖！地獄少女
1982 年 12 月 廣濟堂

我們的老師
1980 年 10 月 雲雀書房

地獄的筆友
1986 年 8 月 秋田書店

胎兒異變 我的寶寶 A5 版
1986 年 2 月 雲雀書房

咒怨嬰兒來襲
1985 年 2 月 雲雀書房

紅蛇
1983 年 5 月 雲雀書房

吸血！黑魔城
1980 年 10 月 立風書房

紅蛇
1989 年 7 月 勁文社

怨靈悲歌
1988 年 8 月 秋田書店

死人少女
1987 年 9 月 秋田書店

妖女達拉
1987 年 8 月 大陸書房

怪物的搖籃曲
1986 年 11 月 雲雀書房

地獄來的鬼姬 2
1989 年 11 月 秋田書店

般若堂奇談
1988 年 9 月 日本文藝社

隔壁有鬼
1988 年 2 月 秋田書店

紅花
1987 年 8 月
PENGUIN COMPANY

怪談雪女
1987 年 3 月 雲雀書房

PANORAMA OF HELL
1989 年 12 月
美國 BLAST BOOKS

地下室的蟲子地獄
1988 年 9 月 講談社

畸書
1988 年 6 月
KK LONGSELLERS

地獄繪草紙（地獄變之卷）
1987 年 9 月 雲雀書房

地獄繪草紙
（我的寶寶之卷）
1987 年 5 月 雲雀書房

世紀末晚餐會
1990 年 7 月 東京三世社

地獄來的鬼姬
1989 年 2 月 秋田書店

大啖地獄蟲！鬼小子 2
1988 年 6 月 立風書房

地獄繪草紙
（地獄小鬼之卷）
1987 年 9 月 雲雀書房

餓鬼地獄
1987 年 6 月 大陸書房

怪奇曼陀羅
1990 年 10 月 桃園書房

恐怖 地獄少女
1989 年 7 月 勁文社

魔鬼子
1988 年 7 月 東京三世社

地獄繪草紙
（藏六的奇病之卷）
1987 年 9 月 雲雀書房

大啖地獄蟲！鬼小子
1987 年 7 月 立風書房

老太婆少女
1996 年 10 月 蒼馬社

M 收藏品 1
1996 年 1 月 文華社

學園百物語 1
1993 年 7 月 秋田書店

怪奇傑作選
1991 年 7 月 日本文藝社

毒蟲小鬼
1991 年 1 月 集英社

和裝本 紅花
1996 年 11 月 虹書房

怪奇檔案
1996 年 2 月 講談社

GOGO！豪!! 原作
1994 年 4 月 立風書房

馬戲團綺譚
1991 年 7 月 集英社

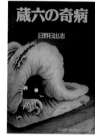

藏六的怪病
1991 年 2 月 集英社

魚鱗少女
1996 年 12 月 蒼馬社

怪談 小泉八雲 原作
1996 年 4 月 Holp 出版

HELL BABY
1995 年 3 月
美國 BLAST BOOKS

夜襲我的惡魔
1991 年 10 月 辰巳出版

彩色的蛋
1991 年 3 月 集英社

腐爛少女
1997 年 3 月 蒼馬社

恐怖自選集 漫畫
CD-ROM 倶樂部
1996 年 8 月 SOFTBANK

地獄曼陀羅
1995 年 10 月 Schola

VISIONE D’INFERNO
1992 年末 義大利
TELEMACO COMICS

私家版 今昔物語
1991 年 6 月 新潮社

日本國豔夜
1997 年 6 月 LEED 社

M 收藏品 2
1996 年 10 月 文華社

地獄的搖籃曲
1995 年 12 月 Earth 出版社

地獄變
1993 年 1 月 青林堂

鬼男孩
1991 年 6 月 松文館

藏六的怪病
1999 年 7 月
韓國 韓日 MEDIA

殭屍男
1998 年 7 月 角川書店

地獄的筆友
1998 年 2 月 台灣 長鴻出版社

地獄来的鬼姬
1998 年 1 月 台灣 長鴻出版社

和裝本 畸型腫瘤男
1997 年 7 月 虹書房

日本國罹夜
1999 年 7 月
韓國 韓日 MEDIA

藏六的怪病
1998 年 7 月 LEED 社

怪奇檔案
1998 年 4 月 台灣 東立出版社

地獄来的鬼姬 2
1998 年 1 月 台灣 長鴻出版社

骨少女
1997 年 7 月 蒼馬社

紅蛇
2000 年 8 月 青林堂

屍肉男
1998 年 12 月 蒼馬社

怨靈悲歌
1998 年 4 月 台灣 長鴻出版社

惡魔的邀請函
1998 年 1 月 文華社

地下室的蟲子地獄
1997 年 10 月 講談社 KCDX

地獄變
2000 年 8 月 青林堂

袖珍本 腐爛的男人
1999 年 3 月 Paroma 舍

恐怖的邀請函 日野日出志
COLLECTION
1998 年 5 月 太田出版

肉瘤少女
1998 年 1 月 蒼馬社

死人少女
1997 年 12 月 台灣 長鴻出版社

藏六的怪病
2000 年 10 月 青林堂

恐怖畫廊
1999 年 7 月 韓國 韓日
MEDIA

恐怖畫廊
1998 年 7 月 LEED 社

猛鬼娃娃
1998 年 1 月 台灣 長鴻出版社

隔壁有鬼
1997 年 12 月 台灣 長鴻出版社

妖怪驚奇箱
2019 年 6 月 彩圖社

HINO Horror 10
Death's Reflection
2004 年 8 月 DHPublishing inc.

HINO Horror 6
BLACK CAT
2004 年 6 月 DHPublishing inc.

HINO Horror 1
The Red Snake
2004 年 4 月 DHPublishing inc.

GO HOME
2002 年 7 月 雙葉社

豚鼠 2「血肉之花」
1985 年 Orange Video House

HINO Horror 11
Gallery of Horrors
2004 年 9 月 DHPublishing inc.

HINO Horror 7
The Collection
2004 年 7 月 DHPublishing inc.

HINO Horror 2
The Bug Boy
2004 年 4 月 DHPublishing inc.

藏六的怪病
2003 年 6 月
韓國 SIGONGSA

豚鼠「下水道的美人魚」
1988 年 Japan Home Video

HINO Horror 12
Mystique Mndala Hell
2004 年 9 月 DHPublishing inc.

HINO Horror 8
The Collection 2
2004 年 7 月 DHPublishing inc.

HINO Horror 3
Oninbo and the bugs from hell
2004 年 5 月 DHPublishing inc.

紅蛇
2003 年 6 月
韓國 SIGONGSA

有聲漫畫「東海道四谷怪談」
1999 年 LEGAL 出版

HINO Horror 13
Zipangu Night
2004 年 10 月 DHPublishing inc.

妖怪大常識 監修插畫
2004 年 7 月 poplar 社

HINO Horror 4
Oninbo and the bugs from hell 2
2004 年 5 月 DHPublishing inc.

地獄變
2003 年 6 月
韓國 SIGONGSA

「薔薇的迷宮」
2014 年 9 月 GIRL'S CH

HINO Horror 14
Skin and Bone
2004 年 10 月 DHPublishing inc.

HINO Horror 9
Ghost School
2004 年 8 月 DHPublishing inc.

HINO Horror 5
Living Corpse
2004 年 6 月 DHPublishing inc.

太陽傳
2003 年 7 月 Magazine Five

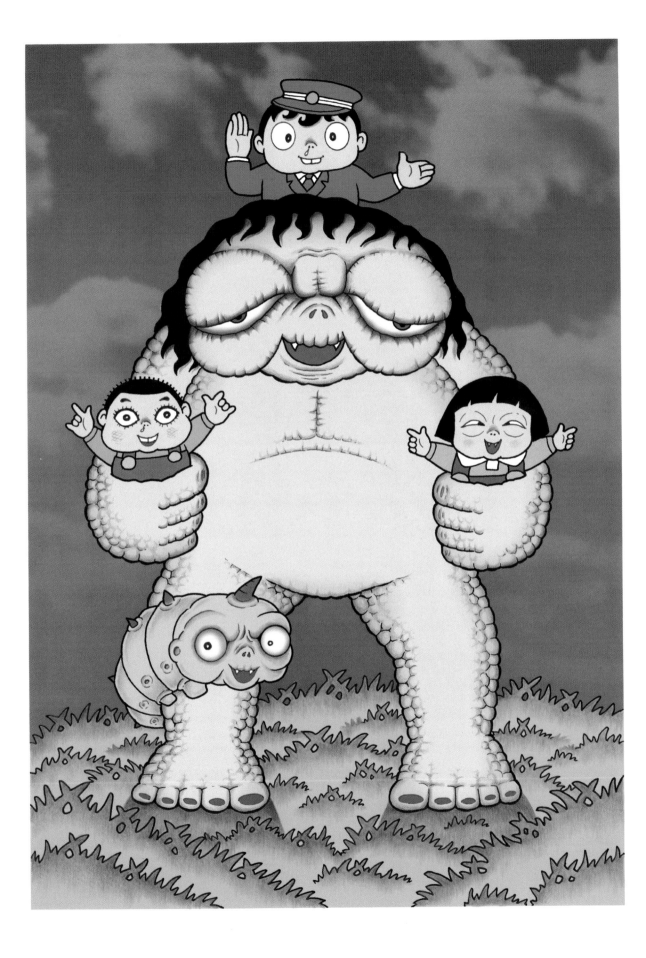

作者
寺井廣樹

文字工作者。1980年生於神戶。與日野日出志共同成立日野製作公司。筆耕之餘亦積極參與地方創生，其企劃之「鬼屋電車」、「難吃棒」皆打下亮眼成績。小說《電車不准停！》（電車を止めるな！）預計於2020年推出自行改編劇本的同名電影。著有《日野日出志 感人怪奇漫畫集》、《妖怪驚奇箱》、《南美妖怪圖鑑》（皆為暫譯）。

監修
日野日出志

漫畫家。大阪藝術大學藝術學院角色造型學系教授。1946年4月19日生。生於滿州國齊齊哈爾市。1967年出道後，主要於雜誌《GARO》、《少年畫報》、《少年SUNDAY》推出多部作品，例如《藏六的怪病》、《地獄變》。其作品詭譎奇異卻又充滿溫情，在恐怖漫畫界中擁有屹立不搖的人氣。日野作品已翻譯成多國語言，在國外也獲得相當高的評價。近年更以溫情怪奇作家的身分，全心投入繪本創作活動。

TITLE

日野日出志　恐怖劇場

STAFF

出版	瑞昇文化事業股份有限公司
作者	寺井廣樹
監修	日野日出志
譯者	沈俊傑

總編輯	郭湘齡
責任編輯	蕭妤秦
文字編輯	張聿雯
美術編輯	許菩真
排版	執筆者設計工作室
製版	明宏彩色照相製版有限公司
印刷	桂林彩色印刷股份有限公司

法律顧問	立勤國際法律事務所　黃沛聲律師
戶名	瑞昇文化事業股份有限公司
劃撥帳號	19598343
地址	新北市中和區景平路464巷2弄1-4號
電話	(02)2945-3191
傳真	(02)2945-3190
網址	www.rising-books.com.tw
Mail	deepblue@rising-books.com.tw

初版日期	2021年9月
定價	600元

ORIGINAL JAPANESE EDITION STAFF

デザイン	重元ふみ
編集	石川雅之、亀谷哲弘
編集協力	麻生りりこ
協力	杉浦由季乃、高澤梨緒、墓場の画廊

國家圖書館出版品預行編目資料

日野日出志恐怖劇場/寺井廣樹著；沈俊傑譯. -- 初版. -- 新北市：瑞昇文化事業股份有限公司, 2021.08
176面；18.2 x 25.7公分
譯自：日野日出志全仕事
ISBN 978-986-401-506-1(平裝)
1.漫畫 2.作品集

947.41　　　　　　　　110010584